攝影的101個訣竅

李慶敏 著

前言

又一本書誕生了。先撇開書的內容不談，通常在我們說完話之後，那些話就會隨風而逝，若那些言談能夠永遠被記錄下來，我認為那是件意義相當深遠的事情。相片不只是單純的科學和藝術的手段了，它已經成為『文化代碼』且在我們的生活當中根深蒂固。相機是攝影的工具，同時也是表達自己主張的一種道具，它以稍微不同於以往的面貌存在我們的生活當中，因此，許多人的相片若只要以藝術的角度、技術性或紀錄性價值等單方面評論的話，是很困難的一件事。在現今的社會當中，也許相片在不知不覺間已經成為了如同語言般重要且普遍的溝通道具了。

可以肯定的是，無論是哪一類型的相片，都沒有絕對的『壞相片』和『好相片』，只有在相同環境下拍出來的相片，能夠分辨『有效果的相片』和『沒有效果的相片』，以及決定其標準的人而已。

這本書並非為了拍出好的相片所著作的書，充其量只能說是為了拍出更有效率的相片以供參考的基礎資料而已。因此，雖然無論在何種拍攝情況下，本書都能夠扮演隨侍一旁的輔助角色，但負責提示路線和帶路的角色則是要由翻閱本書的各位讀者來擔任。

一直以來都叮嚀自己應該談談有深度且更豐富的內容，但完成著作後才發現，自己根本就沒能辦到，然後不斷地後悔懊惱著。我認為人類若是不懂得後悔和反省是不會有所成長的，再次向這段時間幫助出版本書的各位表達感謝之意。

李慶敏

本書架構

PART 01
超吸睛的攝影技巧60招

第一章共有60個單元。各單元的開頭用代表性的攝影相片為範例，並附圖解說明，有助讀者提綱挈領地了解其單元內容。接著再詳細記載單元的相關解說來鋪陳所拍攝的相片和攝影資訊，讓讀者能夠更迅速理解。

PART 02
神來一筆！讓攝影更有趣的Photoshop編修技巧41招

第二章總共由41個單元架構而成。單元一開始先讓讀者比較未修改的原圖（Before）和修改過的完成圖（After），簡單說明使用的Photoshop技巧，以便在進行編修之前先掌握要訣。文章後加註Plus note筆記欄，進一步地詳細解說功能鍵原理與操作方式，讓完全不懂Photoshop的使用者也能即時跟著進行編修技巧，進而漸入佳境。

APPENDIX
附錄

附錄總共規劃了4個單元，內容包含最重要的鏡頭、相機管理與保管方法、攝影資訊紀錄等內容。

單元標題
掌握各單元中學習的概要,濃縮成一個單字來表達。

插畫
藉由圖解的方式,有助讀者具體地了解文字敘述的攝影方法。

單元說明
歸納單元中主要重點與攝影技巧,擔任事先導讀學習內容的角色。

範例相片
在各單元內的範例相片,用以輔助內文的解說。

攝影資訊與圖說
藉由提示攝影資訊和相片圖說,以利將來能活用於實際攝影中。

攝影資訊
完整記錄範例相片的詳細攝影資訊,有助讀者在實際拍攝時作為參考。

閱讀本書的方法

預覽Before、After圖片
首先讓讀者預覽修改前後的原圖和完成圖，可透過相片初步了解即將在本單元所學習的技巧。

完成檔
套用各單元學習技巧後的完成檔案，也一併收錄在隨書CD光碟當中。

原始檔案
提供原始圖片，讓讀者可以依照各單元的學習步驟進行練習。

LESSON

94 打造出苗條的芭比娃娃身材

01…
開啟範例圖片，會出現一個帶著美麗笑容的模特兒，雖然這樣就很漂亮了，但接下來將修改裙子和手肘後方鼓起的部分，先利用 Ctrl + J 複製一個圖層。
→範例圖片，光碟\...\Sample_Before\...Before94.zip

02…
選擇【Marquee Tool矩形選取畫面工具】，在上方選項欄當中將【Feather羽化】設定為0 px後，在人物身上框選出要修改的部分。

03…
選擇【Filter濾鏡】→【Liquify液化】或利用快速鍵 Ctrl + Shift + X 執行【Liquify液化】選單，在左側工具列當中點選【Forward Warp Tool向前彎曲工具】，在【Tool Options工具選項】當中將【Brush Size筆刷大小】設定為240、【Brush Density筆刷密度】設為23、【Brush Pressure筆刷壓力】100左右。

「重建」和「全部復原」的應用

如要將進行中的作業回復原狀的時候，需要的就是重建項目的指令，如果想要擬除其中一些，就使用用【Reconstruct重建】鍵或左側工具列中的【Reconstruct Tool重建工具】，但每按一次，作業都分就會顯得段性地復原。要回復到上一個動作時也可以使用 Ctrl + J 或 Ctrl + Alt + Z，另外，若要全部恢復原狀的話，那就在【Reconstruct Options重建選項】當中點選【Restore All全部復原】鍵。

● HOW TO PHOTOSHOP 矩形選取畫面工具、液化

339

PART 2 PHOTOSHOP TECHNICS

HOW TO PHOTOSHOP
各單元中將要學習到的Photoshop功能。

Plus note
歸納本單元學習內容總結，或是附註進階的詳細說明。

目錄

part01 超吸睛的攝影技巧60招

60 ways photographing technics

part 02 神來一筆！讓攝影更有趣的Photoshop 編修技巧41招

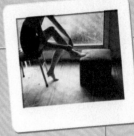

41 ways photoshop retouching technics

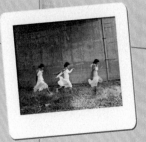

Appendix 附錄

Plus+ Appendix

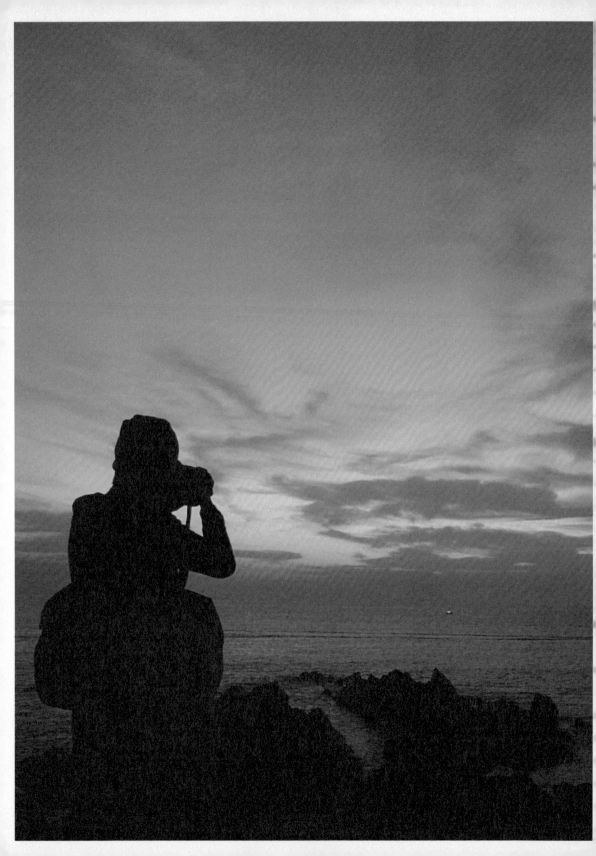

60ways

photographing

technics

超吸睛的攝影技巧60招

利用相片和插圖說明攝影原理以及攝影方法

part 01

01

相機的選擇

選擇適合自己的相機

如果水彩筆和顏料是畫圖時不可或缺的工具，那麼，拍照的時候就必須要有光線和相機。相機是攝影時最基本且最重要的要素，因此，我們必須要懂得選擇能夠符合用途的相機。在本單元當中，我們將要來認識選擇相機時必須具備的基本知識。

如果說攝影的時候，需要什麼不可或缺的道具，那就是相機。以往曾經是高單價商品的相機，近來已相當普遍，同時價格和需求層面也趨於大眾化。而現今手機、PMP等其他用途的電子產品也兼具照相功能，因而相機就以五花八門的面貌出現在日常生活中，且占有一定的地位。就這樣，透過數位相機的發達與普及化，讓我們能夠輕易地拍下自己想要的每一個瞬間。

● 數位單眼相機—Canon 5D

隨著接觸相機的機會提高，將攝影當作興趣或謀生工具的人也逐年增加，甚至偶有發現實力凌駕於專業攝影師之上的業餘人士。而關於攝影的同好會、網路相片交流空間、攝影相關交易中心等團體也如雨後春筍般迅速擴展。

但是另外一方面，卻也越來越多人尚未具備攝影基本知識的狀態下，忽略了拍出好相片的深度或相機能力，而產生了"好的相機就能拍出好相片"的錯誤觀念。並非好的相機就一定能拍出好的相片，最重要的是能夠配合想表達的主題來選擇適當的相機。

● 有「窮人的Leica」之稱的YASHCA

● 玩具相機

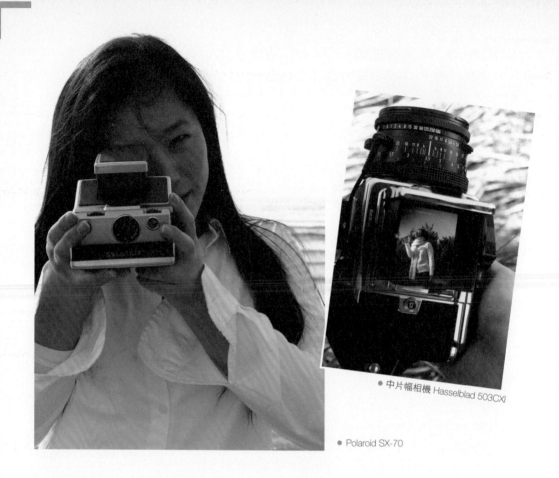

● 中片幅相機 Hasselblad 503CXI

● Polaroid SX-70

從相機發明以來，持續地發展至今，其種類也相當多樣化。拍攝者必須依照自己想拍的相片屬性來選擇適合自己用途的相機才行。

各種相機的特性如下：

1.小型數位相機

小型數位相機和底片P&S相機（為point&shoot的縮寫，不需特別操作就能直接拍攝的自動相機，即俗稱的傻瓜相機）擁有體積小、攜帶方便跟操作簡易的優點。而初期小型數位相機的成像面（光線透過鏡頭所到達的成像媒介），因感光元件（在數位相機中擔任底片的角色，負責記錄影像）體積相當小，造成畫質低落與雜訊產生，不過目前兩種狀況已經獲得很大的改善。小型數位相機也支援手動模式，但使用自動模式的頻率比較高。

2.高階數位相機

高階數位相機的體積比小型數位相機大，也擁有小型數位相機所沒有的各種功能。絕大

部分的高階數位相機，感光元件面積都比小型數位相機大，還具備了高倍率的鏡頭或較大的光圈數值以及防手震功能等。高階數位相機擁有高解析度的鏡頭，價格卻比數位單眼相機低廉，但缺點是無法更換鏡頭。

3.數位單眼相機（DSLR）

和底片的單眼反射式相機一樣，只有成像媒介從底片變成數位感光元件。由於絕大部分的數位單眼相機都可交換鏡頭，所以能夠使用各種焦距的鏡頭與各種攝角（鏡頭在一定焦距時可見影像的角度範圍）。數位單眼相機也支援手動功能和自動功能。其優點是透過觀景窗看到的畫面與拍攝到的畫面一致，但缺點就是價格比上述各式相機還要昂貴。

4. 連動測距式數位相機（RF）

連動測距式相機比單眼反射式相機的歷史更加悠久，是Leica等少數相機品牌使用的方式。雖然它的種類並不多，如今也實現了數位化。連動測距式相機利用疊影對焦的方式（從觀景窗所見的雙重影像合而為一的對焦方式）來調整焦點，機震（攝影時，為了讓光線到達感光元件，反光鏡升起所產生的輕微震動）的程度比數位單眼反射式相機還要輕，所以在光線不足的地方也能夠達到沒有晃動的拍攝品質。另外，比起大部分的數位單眼反射式相機，此一類型的相機體積較小，快門的聲音也很安靜，易於攜帶和攝影。但缺點是種類不多，價格昂貴。

依照使用方法或功能的不同，相機可以分為多種類型，因此在選擇相機的時候，最好能先仔細思考使用相機的目的和想要拍攝的相片類型，然後使用符合自己條件的相機。拍攝運動或生態相片等快速移動的被攝體時最好使用數位單眼相機，如果是要拍攝日常生活當中的周遭人物或街頭速寫（snap）的話，最好是使用攜帶方便的小型數位相機。

● plus note ●

◉ 單眼反射式相機

單眼相機也稱為單眼反射式相機(Single Lens Reflex Camera)，統稱為SLR。是指影像透過鏡頭和底片之間的稜鏡讓光線反射至觀景窗，因此拍攝者可以透過觀景窗看見原樣呈現。

眼睛
觀景器

成像面　快門　反光鏡　可交換式鏡頭
（感光元件）廉幕

相機的基本功能

試著用相機拍照

隨著製造技術日新月異,現今的相機皆擁有強大的功能。雖然相機的外型
或用途都有些許的不同,但大多數的相機仍具備共同的功能,待我們接著
了解。

相機依照種類、品牌和型號的不同而有各自的功能以及操作形式，但是由於相機最終目的是攝影，因此其基本操作方法幾乎都是一樣的。以多數人使用的數位單眼相機來說，指示快門進行最後動作的快門釋放鍵、自動對焦（AF）的驅動和對焦點（AF POINT）的操作方法、曝光補償或曝光鎖定等都是最基本的功能，因此操作方法都相當類似。

1.半按快門和快門釋放鍵

相機的快門按鍵主要設計在當右手握住相機、且食指自然落下的位置。當輕輕半按下快門鈕，相機就會啟動自動對焦來測量該區域的曝光。這是相機的半按快門功能，透過這個動作，使用者可以對被攝體進行曝光或對焦的測量。在半按快門的狀態下，再稍微用力按下快門鍵的話，快門簾幕就會開啟，同時完成曝光的拍攝動作。

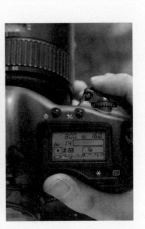

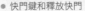
● 快門鍵和釋放快門

2.鏡頭與自動對焦（AF）／手動對焦（MF）的調整

　　數位單眼相機的鏡頭分為兩種對焦方式，一種是會自動測出被攝體後進行對焦的自動對焦，另一種則是拍攝者透過觀景窗自行調整焦點的手動對焦。自動對焦和手動對焦的調整方式會依相機品牌而有所不同，最具代表性的就是Canon系列的相機是由鏡頭來調整對焦方式，而Nikon系列則是從相機本身來進行調整。

　　使用自動對焦時，使用者對想要拍攝的被攝體進行構圖後半按快門鍵，相機就會自動進行對焦。如果是使用手動對焦的話，一樣先進行構圖，再對準被攝體之後，使用對焦環（鏡頭上的轉環）自行調節焦點。

　　若要調整攝角範圍，可透過鏡頭上的變焦轉環（相片下方的轉環）來完成。

　　對焦環和變焦轉環的位置可能會依照各鏡頭的品牌或種類不同而有所差異，不過，若是定焦鏡頭則不具有變焦轉環。

對焦環

自動對焦／手動對焦
模式切換

28-80mm

變焦轉環

● 鏡頭上自動對焦和手動對焦的設定

3.自動對焦點（AF POINT）的變更

　　所謂的自動對焦點是指在觀景窗內標示著自動對焦的位置點。依照相機的類型不同，可以指定自動對焦點的位置標示方式也會不同。它的作用是為了防止變更構圖時造成跑焦的現象，是攝影時經常使用的功能。若要變更自動對焦點，按住自動對焦點鍵後，利用轉盤或方向鍵來變更自動對焦點的位置就行了。因此在對焦時，在觀景窗內選擇離被攝體最接近的對焦點就能避免跑焦。

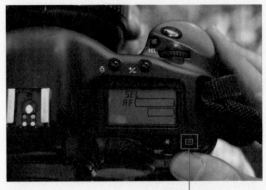

● AF POINT變更

AF POINT設定鍵

4.自動曝光鎖定（AE LOCK）

　　自動曝光鎖定意即鎖定拍攝者欲使用的曝光數值。在逆光、點測光、局部測光的情況下皆是選擇特定的區域測量曝光，若拍攝者想維持同樣的曝光條件，就按下「AE LOCK」鍵，之後不論變換構圖、或移至不同場景繼續拍攝，都會維持同樣的曝光數值。

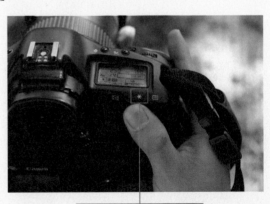

● 利用AE LOCK鍵鎖定曝光

自動曝光鎖定（AE LOCK）鍵

光圈

透過鏡頭口徑來調整進光量

光圈的作用是調整鏡頭口徑的大小來控制進光量多寡，扮演著有如人類瞳孔的角色。在本單元當中，就讓我們來認識如何巧妙運用光圈和快門速度來獲得良好的曝光。

PHOTOGRAPH INFORMATION　ISO 200 | F4.5 | 1/800s | 78mm

光圈的數值大部分都用英文字母F來表示，實際光圈數值和口徑大小呈反比，光圈口徑越大，光圈數值就會越小；光圈口徑越小，其數值就會變得越大。光圈數值一般標示方式如下，其各數值間的曝光差距為1檔。近來還有提供1/2檔等光圈數值的鏡頭。

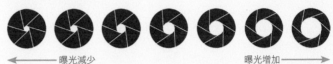

←——— 曝光減少　　　　　　　　　　　　曝光增加 ———→

● 隨著光圈口徑越大，曝光也會增加。（可以納入更多的光量）

　　下面是光圈變化圖例，左邊是光圈數值高、也就是光圈縮小時的狀態，往右依序是光圈逐漸放大、與全開的狀態。光圈縮小的時候，光線會透過狹窄的洞口進入，所以圖像會顯得清晰。另一方面，隨著光圈開得越大，進入的光線量增多，圖像就會呈現模糊的狀態。

● 上圖的光圈稱為圓形光圈，可以看得出是由許多金屬葉片的組合而呈圓形。

　　光圈隨著金屬葉片組合的形狀不同，可分為圓形、六角、八角光圈等，光圈的形狀會對散景（沒有對到焦的部分會依照光圈的形狀而變形，或者是光彩呈現不明確的型態）或光線的形狀（明亮的光源部分隨著光圈或濾鏡形狀而呈現分裂的型態）等造成影響。

● 依照光圈形狀的不同，會呈現不同的散景或散光。

ISO 800 | F1.4 | 1/10s | 50mm

ISO 100 | F5 | 30s | 50mm

04

快門速度

用肉眼無法看到的瞬間

經過光圈透射進入的光線，在一定時間內照映在感光元件上，而決定時間長短的要素就是快門速度。利用快門速度，不僅能夠捕捉到難以靠肉眼辨識的瞬間，也能夠拍攝出被攝體運動的軌跡。

● **PHOTOGRAPH INFORMATION** ISO 100 | F8 | 1/180s | 35mm

　　快門速度是指通過光圈的光線，曝光在感光元件上的時間長短。快門簾幕位於感光元件的前方阻隔光線，在按下快門鍵後，它會依照設定的快門速度開放簾幕，讓感光元件受光。意即依照快門速度的不同，也可以調節進光量。

　　快門速度是以一般時間的單位：秒數數值來表現，下列以倍數陳列的各格數值，也就是該快門速度在曝光中各為1檔的差距。

1/500	1/250	1/125	1/60	1/30	1/15	1/8	1/4	1/2	1

←────── 曝光減少　　　　　　　　　　曝光增加──────→

　　快門速度的支援會隨著相機類型的不同而有所差異，大部分的相機都能夠達到1/250s的速度，有的甚至能支援到1/10000s，最近上市的新款相機大部分都已經可以支援到1/2000s左右。

　　另外，也有1s以上的2、4、8、15s等快門速度，以及只要按住快門鍵、快門簾幕就持續開放的B快門，還有按一次快門開放簾幕、再一次按下快門關閉簾幕的T快門等模式。B快門與T快門皆是在需要曝光長達30s以上的情況下使用。

ISO 100 | F16 | 1/250s | 80mm

● 充分利用快門速度，就能夠拍出如同靜止般的瞬間影像，但為了拍攝這一類的相片，充足的光量是不可或缺的。

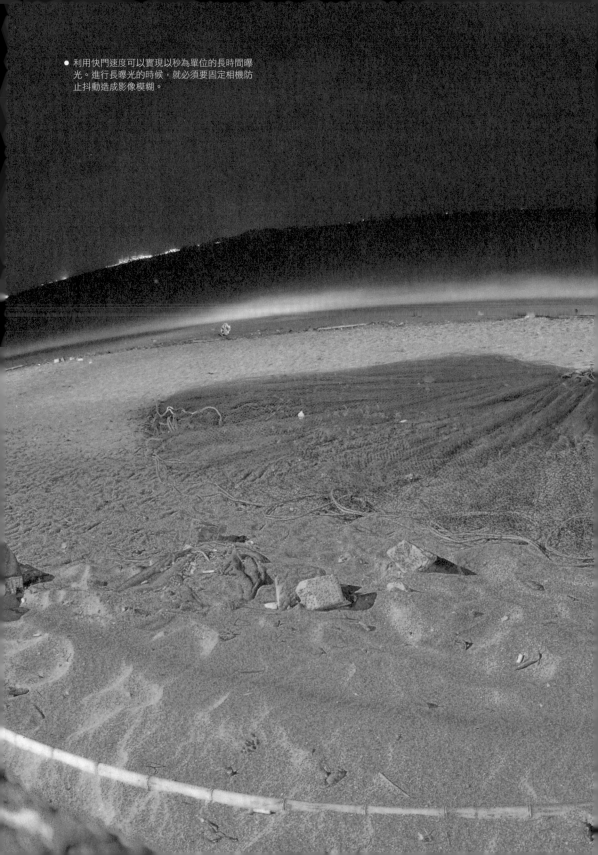

● 利用快門速度可以實現以秒為單位的長時間曝光。進行長曝光的時候，就必須要固定相機防止抖動造成影像模糊。

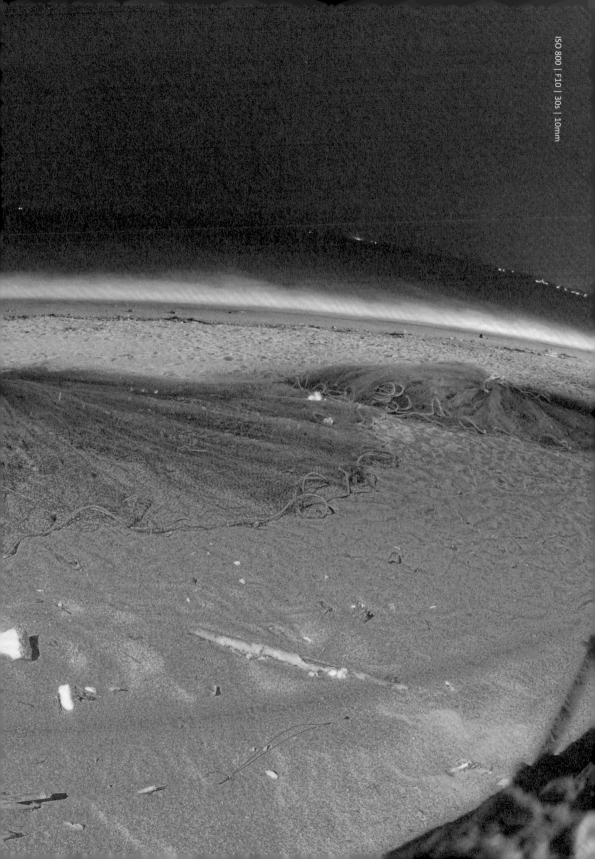
ISO 800 | F10 | 30s | 10mm

05

ISO感光度

對光的敏感程度

有了感光度的話，便可以依照現場攝影時的光量來增減對光的敏感程度。因此，ISO感光度是會直接影響曝光的要素。

　　ISO是底片攝影時期產生的規格，也就是代表著底片或感光元件對光的反應速度。底片時期，也會以ASA（American Standards Association的縮寫，美國標準規格）和DIN（Deutsche Industric Normen的縮寫，德國標準規格）等來標示，1981年以後，根據國際標準化組織的統一模式而標示為ISO。

　　感光度與快門速度、光圈一樣都是決定曝光的要素之一。感光度一般是以倍數來表示，依據底片或數位相機的不同也會以ISO125、160等數值來表示。以下列表是最常見的數位相機與底片的感光度，在其他曝光條件不變的情況下，下列數值間各有1檔的差異。

ISO 50	ISO 100	ISO 200	ISO 400	ISO 800

◀────── 曝光減少　　　　　　　　　　　　曝光增加 ──────▶

　　善用ISO感光度，就能夠確保更快的快門速度，或在明亮的場景獲得較淺的景深等。

ISO 400 | F3.5 | 1/40s | 200mm

● 拍攝演唱會現場，為了捕捉沒有晃動的相片，需要較快的快門速度，因此可以提升ISO感光度。

ISO 100| F5 | 1/5s | 50mm

ISO 400| F5 | 1/20s | 50mm

ISO 800| F4.5 | 1/30s | 50mm

ISO 1600| F4.5 | 1/60s | 50mm

● 在相同光圈與曝光條件下，相片會隨著ISO數值的增加來顯示快門速度的變化過程。隨著ISO數值的提升，可以看出相片
　的明亮度越來越高。

但是，ISO變高的話，會產生粒子粗大或產生雜訊等問題，所以千萬要注意才行。儘管數位相機已經有相當大的改善了，但卻容易出現在高ISO（高度的ISO）底片上沒看過的彩色雜訊。因此，若非在環境陰暗的室內或陰影下拍攝，最好能夠避免使用高感光度。

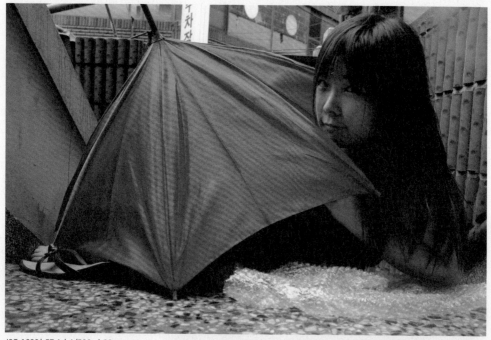

ISO 1600| F7.1 | 1/500s | 22mm

● 這是利用數位單眼相機在日光下以ISO1600進行拍攝的相片。數位單眼相機和底片相機不同，它會產生彩色雜訊，特別是暗處的雜訊會比亮處還要嚴重。

ISO 1600| F7.1 | 1/500s | 22mm

攝影模式

依據構成曝光的條件來決定
拍攝模式

具有自動曝光功能的相機為了讓使用者能夠更輕易地拍攝，構成曝光的幾
項要素，便成為數種基礎攝影模式。能根據環境條件選擇正確的拍攝模式
尤為重要。

各個拍攝模式都是以構成曝光的基本要素—光圈和快門等為基礎組合而成的。相機內部光學系統有包含測光表的數位單眼相機，大致上都支援光圈優先、快門優先、手動等多種攝影模式，可配合使用者的設定自動算出曝光而進行拍攝，大致介紹如下。

1：手動曝光（M）模式

為非自動測光的相機中也會支援的基本攝影模式。光圈和快門速度全都要由拍攝者來設定，主要使用於攝影棚等利用人造照明的情況。

2：光圈優先（AV）模式

相機上標示為AV模式或A模式，是Aperture Value的縮寫，指以光圈數值為標準決定曝光的方式。拍攝者決定光圈數值的話，相機將會以此為標準，計算出構成正確曝光的快門速度來進行攝影。利用此模式的優點是可精準控制景深。

● 手動曝光模式

● 光圈優先模式

3：快門優先（TV）模式

相機上標示為TV模式或S模式，是Time Value、Shutter Value的縮寫。這是以快門速度為標準來決定曝光的方法。拍攝者指定了快門速度之後，相機會計算出符合正確曝光的光圈數值來進行拍攝，主要使用在需要使用短快門和長快門速度的攝影。

4：程式曝光（P）模式

P模式是指相機根據內建的程式，自動決定大部份的拍攝參數，拍攝者不必設定快門或光圈數值，因此和曝光沒有直接關係，所以可以進行更迅速的攝影。但缺點是無法讓拍攝者自行依喜好設定曝光條件來表現主題。此模式之下，除了光圈和快門速度之外的曝光要素，如ISO值或曝光補償等才可以由拍攝者自行設定。

● 快門優先模式　　　　　　　● 程式曝光模式

用轉盤調整

● 利用相機轉盤調整光圈與快門速度。　　　　● 而依據相機的種類不同，也有可能用按鍵調整。

使用者在各個攝影模式下設定光圈或快門速度時，就會利用到位於相機前後的轉盤或按鍵。使用手動模式時，各轉盤則擔任調整光圈或快門速度的角色；光圈先決模式或快門先決模式下則是一個轉盤負責光圈和快門速度，另一個轉盤則是負責曝光補償的數值，這會依相機的種類或內部設定而有所差異。

曝光補償

● 使用曝光補償。

　所謂的曝光補償就是在光圈先決模式、快門先決模式或程式曝光模式等自動計算曝光的攝影模式下，依照被攝體的亮度進行增減曝光的動作。所以在拍攝者自行決定所有條件的手動模式、不須仰賴相機自動計算曝光的情況下，曝光補償將不起作用。

白平衡

相機所認定的白色標準

人類會靠視覺上的經驗累積來分辨顏色，因此，無論在何種環境下，我們都有能夠正確辨識顏色的能力。那麼，無法累積經驗的相機又是如何辨識顏色的呢？

如果問說沒有色彩的紙張是什麼顏色的話，一般人應該都會回答白色。但是嚴格來說，雖然物體本身是白色，但仍會依據照射在物體上的光線而展現出不同的顏色。

　　白平衡是指相機將白色物體辨識為白色的標準，這個標準會依據拍攝環境中的主光源色溫而有所差異。舉例來說，在鎢絲燈（燈泡）照明下的白色色溫會比陰影下的色溫要低，也就會產生紅色的色偏。這時候調整白平衡的話，可以依照光源的不同來防止顏色變調的情況發生，這就是白平衡的原理。

　　下面是一天當中，在同一個時間調整色溫數值所拍攝的相片。一張是用降低色溫的日光燈模式所拍攝的，另外一張則是提高色溫的太陽光模式。雖然白平衡能調整的種類有限，但是隨著室內外光源的差異，出現的結果也會有所不同。

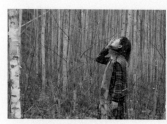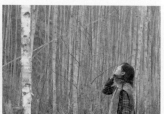

ISO 100 | F5 | 1/60s | 50mm　　　　ISO 100 | F5 | 1/60s | 50mm

● 上面的相片是選擇了白平衡當中，擁有較低色溫的日光燈模式所拍攝出來的相片，在低色溫的白平衡下，整張相片都呈現泛藍。

● 上面的相片是選擇了白平衡當中，擁有高色溫的太陽光模式所拍攝出來的相片，在高色溫的白平衡下，整張相片呈現泛紅。

　　攝影時的白平衡和拍攝出來的相片結果有直接的關聯，所以相當重要。當然，也可以透過Photoshop等後製軟體來調整白平衡，但是，如果想要抓出攝影當時的正確顏色且盡量不耗損相片畫質的話，最好從攝影的一開始就設定正確的數值。大部分的相機都有具備太陽光、陰天、日光燈和白熾燈(即鎢絲燈泡)等各種場景的預設白平衡模式。如果設定為自動白平衡的話，相機就會自動辨識各種情況的色溫來進行拍攝。以前在多種色溫混合的情況下，常常難以拍出準確的色溫，但是現在的數位相機在這一方面已經有相當大的改善，

因此，如果不是特殊狀況，就算沒有選擇手動白平衡（指使用者手動設定色溫數值）進行調整，使用自動白平衡模式也能夠得到正確的白平衡。

手動白平衡的設定方法如下：

1. 在主光源底下，光線容易照射到的位置任意放置白色物體。
2. 拍攝其白色物體。這個時候焦點的對焦與否或攝角的角度大小都不會造成影響。

3. 選擇相機選單中的「手動白平衡」。
4. 選擇手動白平衡的話，就可以利用記憶卡中所拍攝過的相片來調節白平衡，這時就點選剛剛拍的白色物體相片。
5. 在「確認是否指定好手動白平衡」的提示框裡選擇「確定」。
6. 白平衡模式便已切換成「手動白平衡模式」。

利用手動白平衡能獲更正確的色溫。左下方的相片中，利用自動白平衡，相片內的白紙泛著綠色光芒，而使用手動白平衡的右側相片來看，我們可以知道真實顏色有正確地表現出來。

● plus note ●

📷 何謂色溫？

這是將光源利用溫度概念來表示的方法，在定義的數值之後再加上K代表色溫。隨著照射物體而反射的光源不同，會讓物體各自泛著不同的色溫。白熾燈泡的光線是3200K、日光燈的光線是3500～4500K、中午的太陽光是5200～5600K、陰天白天的光線是6500～7000K、晴朗天氣的藍天光線則擁有12000～18000K左右的色溫。色溫的數值越小，就會泛著越多的黃色或紅色；色溫的數值越大，則藍色會支配整個影像的色調。色溫的測定法已具國際統一標準，隨著攝影時被攝體的光源不同，數位單眼相機須調整白平衡才能夠正確地將顏色重現出來。雖然也有簡便的方法，就是使用數位相機的AWB(Auto White Balance，自動白平衡)模式讓相機自行判斷且調整成適當的色溫來進行拍攝，不過卻也經常失誤，所以使用時應多加注意。

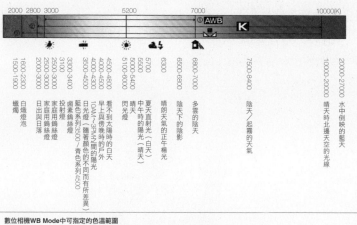

數位相機WB Mode中可指定的色溫範圍

圖示	說明
AWB	3000K～7000K─①AWB 模式下的色溫範圍（對應自然光下的一般情況）
K	2800K～10000K─②用K 模式直接輸入時，可輸入的色溫範圍（色溫數值直接輸入時）
▲	2000K～10000K─③Custom WB 模式下自動設定的色溫範圍（拍攝白色物體後指定時）
☀	約3200K─鎢絲燈系列的照明
▥	約4000K─白色日光燈系列的照明
☀	約5200K─晴朗時的戶外
☁	約6000K─多雲的天空下（和上面的色溫表有差別／與陰天的程度有關，但如果是沒有陽光的陰天的話，依照上面的色溫表6500～7500會更適當；由於陰天的差異範圍相當大，所以這種時候建議使用手動設定或Custom設定。）
⚡	約6000K─適合閃光燈攝影
🏠	約7000K─適用於晴天時有陰影的地方下進行拍攝

● 色溫分佈圖

曝光和測光

透過相機開始創作相片

簡單來說，曝光就是指相片的亮度。攝影最重要的要素就是光，意即調整明亮度是相當重要的。判斷其設定的光圈和快門速度是否足以讓適當的光量透射進來，就是測光。透過測光可判斷其光圈和快門速度是否為適合的曝光值。

曝光是相片中相當重要的要素。隨著曝光的微妙差異，會對相片的氣氛造成很大的影響，因此，完全了解曝光和測光可同等於完全了解攝影技巧。

　　下圖是在相同環境下，不改變構圖，只改變曝光量所拍攝的相片，可比較出正確的曝光和失敗的曝光。為了獲得適當曝光，就得選擇符合該場景的正確測光方式。

● 像這張對比反差大的相片，
比起多重測光的方式，利用點
測光方式會比較好。

ISO 400 | F1.4 | 1/2000s | 50mm　● 正確曝光

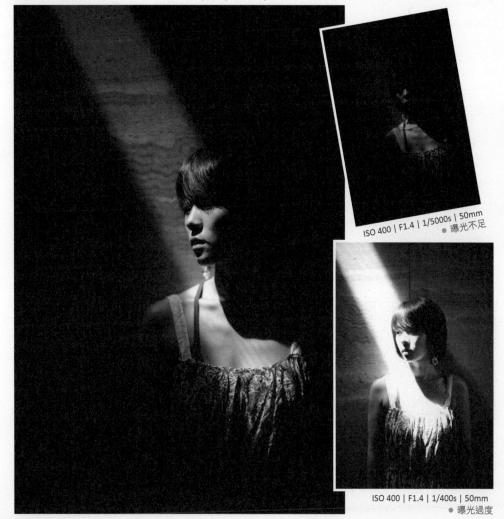

ISO 400 | F1.4 | 1/5000s | 50mm
● 曝光不足

ISO 400 | F1.4 | 1/400s | 50mm
● 曝光過度

測光是指由相機（裝在相機內部的測光表）判讀適合正確曝光的功能。大部分裝在相機上的測光表是反射式測光表，意指從光源照到被攝體後反射的光量來判讀正確的曝光。測光表的測光方式會依照製作公司或型號而不同，但是可以分為最具代表性的四種測光方式來進行說明。

1.多重測光

所謂的多重測光功能，就是將相片的整體面積分成多個區塊，用各區塊的曝光數值總結後平均來進行測光的方式。

2.點測光

所謂的點測光，是只有針對相片大約3～5%左右的部分面積，進行測光來求出曝光數值的方式，每種相機的測光選取範圍都不盡相同。

3.局部測光

所謂的局部測光，就是利用比點測光還要廣一些的部分面積，大約9.5～10%左右的範圍進行測光。

4.中央重點測光

以整體的中央部分和周圍的部分進行平均曝光後，而中央部分則占了較多的比重來決定曝光。中央與周圍部分的比重又依相機的不同而有差異，因此大約為70%：30%～80%：20%左右。

● 多重測光

● 點測光

● 局部測光

● 中央重點測光

ISO 100 | F4 | 1/500s | 35mm

● 逆光的情況下,使用點測光或局部測光等對著特定區塊進行測光比較有利。

ISO 200 | F8 | 1/800s | 20mm

● 日常生活中的快照使用多重測光功能的話,就可以更簡便、迅速的攝影。

09

鏡頭的選擇
透過相機看世界的各種眼睛

如果有一種能力，是能夠超越人類肉眼的極限，無論遠、近處的物體都能夠縮放自如地觀看，那會是怎麼樣呢？利用更換相機鏡頭，讓這一切變得可能。

　　在攝影中，相機所扮演的角色就只是讓透過鏡頭所進入的光線傳達到感光元件的暗室而已。因此，想要獲得品質佳的相片，最重要的可說是鏡頭這個角色了。近來由於數位單眼相機的普及，能接觸到各式鏡頭的機會也增加了，本單元就讓我們來認識選擇鏡頭的要件吧。

1.鏡頭的攝角

　　鏡頭的攝角是指該鏡頭所呈現的畫面角度。隨著角度的不同，鏡頭可分類為廣角、標準和望遠鏡頭。鏡頭的攝角是選擇鏡頭時最重要的要素，且由於個人喜好或用途不同，因此我們無法定義哪一個攝角最好。不過，攝影時須根據與被攝體的距離或相片中背景的比重來選擇適合的攝角。

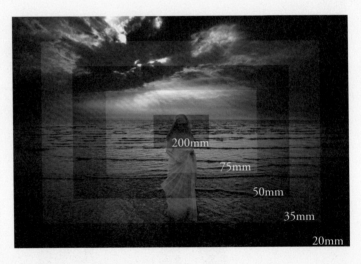

200mm
75mm
50mm
35mm
20mm

　　下列各是使用廣角鏡頭與望遠鏡頭拍攝的相片。廣角鏡頭可以納入較寬廣的影像，可運用各種構圖；望遠鏡頭具有將被攝體拍得更大，同時壓縮背景的效果。

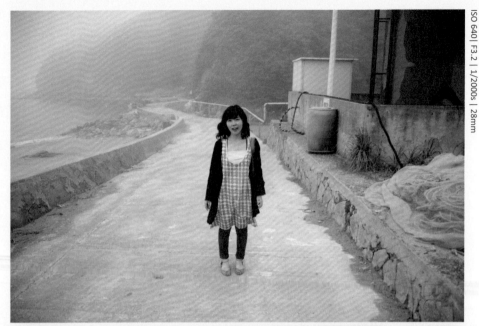

ISO 640| F3.2 | 1/2000s | 28mm

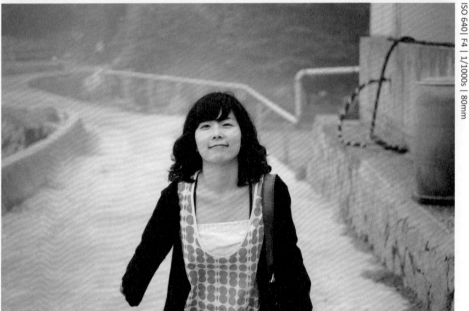

ISO 640| F4 | 1/1000s | 80mm

● 廣角鏡頭和望遠鏡頭的比較

2.鏡頭的明亮度

　　鏡頭的明亮度是指鏡頭支援的最小光圈值。隨著光圈數值越小，在黑暗的環境下就能獲得更快的快門速度。另外，既有在整個焦段內都可維持在最小光圈值的恆定光圈鏡頭，也有隨著攝角變動而變更最小光圈數值的鏡頭。

3.鏡頭的驅動方式

1）變焦鏡頭

　　變焦鏡頭的概念與將遠處被攝體拉近的意義稍微不同，鏡頭的攝角沒有固定，而是可以使用多種攝角取景的鏡頭。變焦鏡頭擁有在使用上比單一攝角鏡頭更簡便、攜帶性更佳的優點。

● Canon EF 28mm-80mm L F2.8-40

2）定焦鏡頭

　　早在變焦鏡頭誕生之前，定焦鏡頭就已經開始生產並且被使用了。定焦鏡頭只具備單一攝角，所以構造簡單、故障機率少、鏡頭明亮。因此，比起相同攝角的變焦鏡頭，定焦鏡頭畫質更佳，重量更輕。

● Canon EF 50mm F1.4

鏡頭的攝角

透過相機，能看得多廣、多遠呢？

所謂的攝角就是相機能夠一次看到的畫面角度，隨著相機所使用的鏡頭不同，能夠將位於遠處的事物拉近、或是將廣闊的風景一次納入相片中。

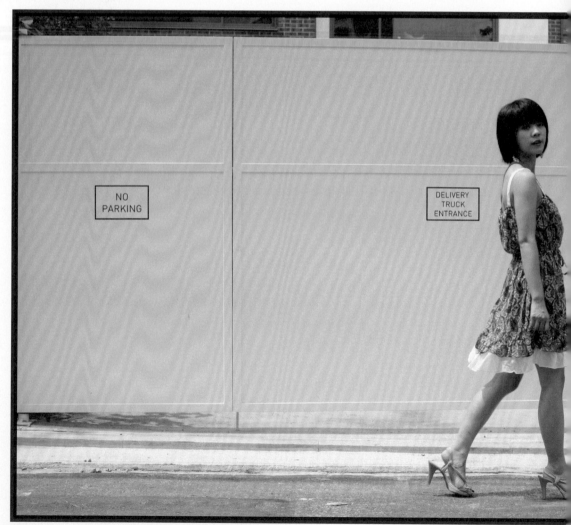

　　所謂的攝角就是指相機上的鏡頭所能夠一次看到的畫面的角度。隨著近來數位單眼等可換鏡頭式的相機與日俱增，鏡頭便成為選擇相機時不可或缺的一環。

　　可換鏡頭式相機的鏡頭名稱會以50mm F1.4、28-70mm F2.8等鏡頭的焦距和最大光圈等標示，常會有人將50mm或28-70mm等數值誤認為是攝角，但這並非攝角，而是代表鏡頭的焦距。

● Nikon AF 85mm F1.4D

　　鏡頭依照焦距的遠近大略分為望遠鏡頭、標準鏡頭與廣角鏡頭，攝角越窄就越接近望遠鏡頭（40°以下），攝角越寬就越接近廣角鏡頭（60°以上）。

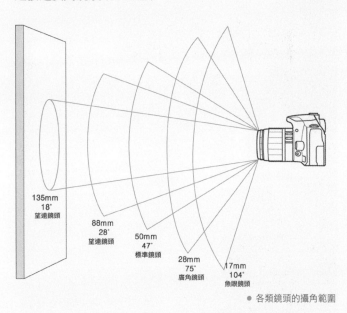

135mm
18°
望遠鏡頭

88mm
28°
望遠鏡頭

50mm
47°
標準鏡頭

28mm
75°
廣角鏡頭

17mm
104°
魚眼鏡頭

● 各類鏡頭的攝角範圍

鏡頭上所標示的焦距都是以35mm底片尺寸為基準所製作成的，但是有的數位相機上感光元件的大小比35mm底片還小，這種情況下，根據縮小的倍率，其攝角也會變窄。

　　舉例來說，第一張是使用其感光元件和35mm底片尺寸一樣大小的全片幅相機（感光元件和35mm底片一樣大小的相機）－Canno 5D所拍攝的相片，第二張則是需要乘上1.5倍的Canno 20D所拍攝的相片，兩張相片都是使用焦距50mm鏡頭所拍攝的，但比較後可看出第二張相片是相當於焦距75mm的攝角所拍攝的結果。

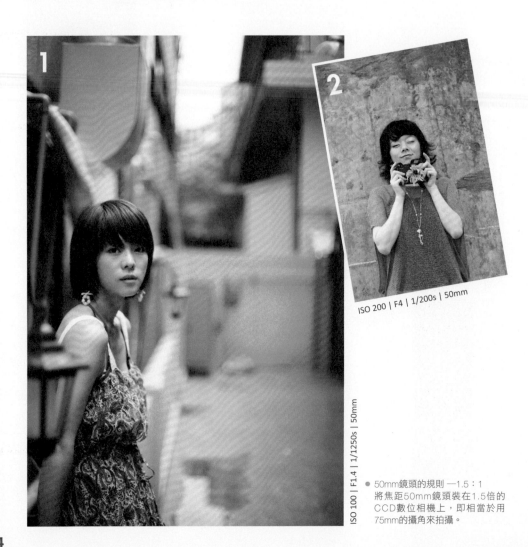

ISO 200 | F4 | 1/200s | 50mm

ISO 100 | F1.4 | 1/1250s | 50mm

● 50mm鏡頭的規則 —1.5：1
將焦距50mm鏡頭裝在1.5倍的CCD數位相機上，即相當於用75mm的攝角來拍攝。

數位相機基於考量技術或成本的關係，會使用比35mm底片尺寸還小的感光元件。不過，最近許多相機大廠也紛紛發表了以35mm底片尺寸為標準的全片幅相機。

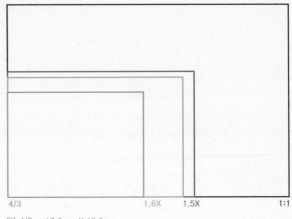

4/3	1.6X 1.5X 1:1

☐ 4/3　：17.3mm X 13.0mm
☐ 1.6X　：22.2mm X 14.8mm
☐ 1.5X　：23.7mm X 15.6mm
● 相機感光元件（CCD）大小之比較　☐ 1:1　：**35.8mm X 23.9mm**

● **plus note**

📷 鏡頭的焦距

鏡頭的焦距是指鏡片的中心到光聚集的成像焦點之間的距離，如果要說明鏡頭焦距的話，就是鏡頭內光線的相交點。若要更詳細地解釋，即為當對準焦點的時候，在鏡頭的第二主軸點〈鏡頭的光學中心〉上與成像面之直線距離。在標記一般鏡頭的焦距時，28mm、50mm、70mm等數值是用來標示鏡頭內第二主軸點的焦點和成像面的直線距離。

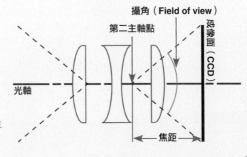

攝角（**Field of view**）
第二主軸點
成像面（**CCD**）
光軸
焦距

● 鏡頭的焦距是指光圈附近的第二主
　軸點到底片的（成像面）距離。

標準攝角

如同用肉眼所見的視線角度

人一次能看到的視角有多廣呢？人的眼睛在保持眼球不動的狀態下看事物，大約有43～45度的視角，而在鏡頭的規格中，跟一般肉眼所及最相近的角度就稱為標準攝角，在本單元就來認識標準攝角吧。

一般45～50mm焦距的鏡頭，攝角約在43～45度，稱為標準攝角。由於標準攝角幾乎和肉眼所看到的視角相同，因此比起廣角或望遠鏡頭，標準攝角可說是能讓觀者感到舒適的攝角。它同時也是保有比其他攝角的鏡頭更高明亮度的鏡頭群。也因如此，自以往底片相機的時期，標準攝角就已是許多人愛用的鏡頭。

各廠牌的標準鏡大部份都具備大光圈，較大的光圈也代表著鏡頭內部構造較不複雜，所以體積會更輕薄，而且清晰度（意即事物和整體都達到相當清楚的程度）相當優秀，價格也比較低廉。

下圖是全片幅數位單眼相機用焦距50mm的攝角所拍攝的相片，此一攝角就如同前面所說明的，不屬於廣角或望遠系列，與雙眼看到的視線相仿，而具有舒適感。

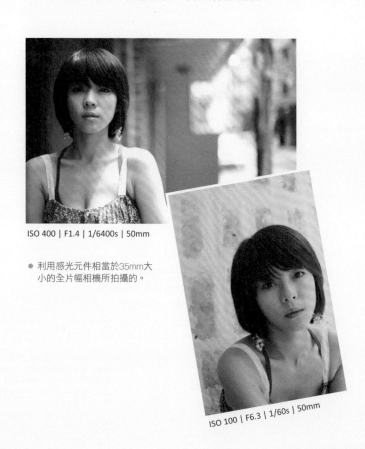

ISO 400 | F1.4 | 1/6400s | 50mm

● 利用感光元件相當於35mm大
　小的全片幅相機所拍攝的。

ISO 100 | F6.3 | 1/60s | 50mm

以35mm底片尺寸為標準，焦距50mm的攝角與肉眼的視角相似。因此，使用的相機如果不是35mm底片規格的成像面，其使用標準攝角的鏡頭所對應的焦距數值就會有所不同。意即以35mm底片規格為基準，除以不同相機上成像面的面積，會產生所謂的裁切倍率。依裁切倍率再換算到各式相機上的標準焦距，會得到同為標準焦距，卻有不同攝角的結果。

舉例來說，下圖是大約1：1.5裁切倍率的APS-C片幅數位單眼相機所拍攝的。因此，焦距50mm所拍攝的相片從中心點向四周框出全圖的2/3左右，所得的相片就有如使用焦距75mm鏡頭拍攝出來的攝角範圍相同。同理可證，如果使用1：1.5倍率的數位單眼相機，就得利用換上焦距35mm的鏡頭，才能得到相對於焦距50mm的適當標準鏡頭。

● APS-C片幅的50mm比全片幅（Full-Frame）的50mm更具望遠性質。

ISO 100| F1.8 | 1/200s | 50mm

● plus note

📷 **根據焦距差異而有所不同的攝角**

下表以攝角35mm底片為基準、用50mm標準鏡頭拍的被攝體，其大小設定為1的倍率作為標示基準。如果是感光元件比35mm底片小的數位單眼相機，用表中裁切倍率乘以鏡頭焦距，讓所得到的新焦距再對照攝角，以此作為參考。舉例來說，若裁切倍率為1.6的數位單眼相機上使用50mm鏡頭，50×1.6=80，就會有如以焦距80mm的31度攝角來攝影。

焦距	倍率	攝角	焦距	倍率	攝角
15mm	0.30	110°	80mm	1.60	31°
18mm	0.36	100°	90mm	1.80	27°
19mm	0.38	96°	100mm	2	24°
20mm	0.40	94°	105mm	2.10	23°
21mm	0.42	91°	135mm	2.70	18°
24mm	0.48	84°	150mm	3.00	16°
25mm	0.50	82°	180mm	3.60	13.4°
28mm	0.56	75°	200mm	4	12°
35mm	0.70	63°	250mm	5	10°
40mm	0.80	57°	300mm	6	8°
45mm	0.90	51°	400mm	8	6.1°
50mm	1	46°	500mm	10	5°
55mm	1.10	43°	600mm	12	4.1°
60mm	1.20	39°	800mm	16	3.6°
70mm	1.40	34°	1000mm	20	2.3°
75mm	1.50	33°	2000mm	40	1.1°

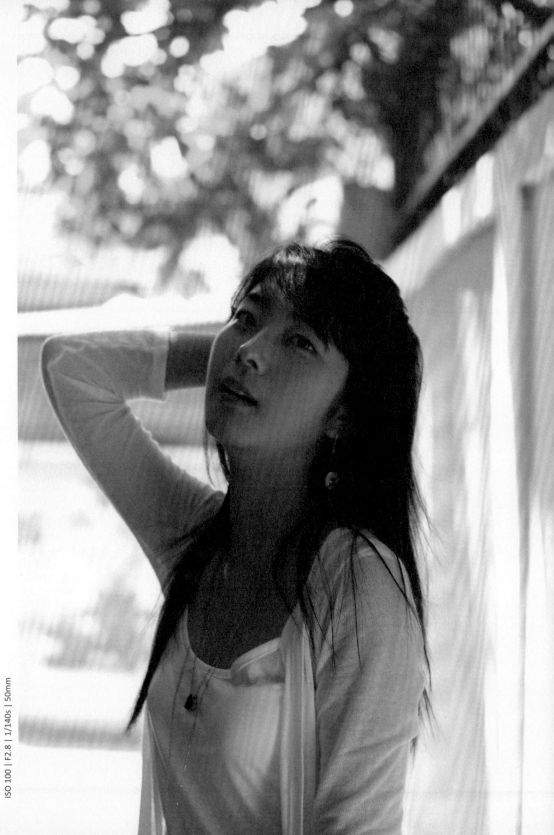

ISO 100 | F2.8 | 1/140s | 50mm

望遠鏡頭

遠在天邊有如近在眼前

望遠鏡頭能讓身在遠處的被攝體放大，以及攝角窄和景深淺等特徵。另外，畫面不會產生變形，也能壓縮前景和後景，縮小距離感。

　　焦距50mm以上、攝角40度以下的鏡頭通稱為望遠鏡頭。由於呈現範圍比廣角或標準鏡頭還要小的關係，因此最小焦距較長，能夠將位於遠處的物體拉到眼前。也因為景深淺，所以對於散景效果相當有利。不過望遠鏡頭的快門速度比其他攝角鏡頭更慢，所以很容易出現手震（手顫抖或快門速度慢等原因造成相片晃動）的現象。因此，利用望遠鏡頭時盡量提高快門速度，或是使用防手震功能的鏡頭。

　　利用望遠鏡頭拍攝的相片依然能擁有適當的淺景深，而不須依賴太大的光圈。這是因為焦距越長的望遠鏡頭，對於在相同距離的被攝體所得的景深會更淺。此外，跟其他攝角／鏡頭比較的話，望遠鏡頭不會因為被攝體的距離或角度的高低而產生變形。所以焦距在75～135cm左右的望遠鏡頭常用於人像攝影。

● Nikon AF 85mm F1.4D

● 望遠鏡頭具有讓被攝體從背景中分離且得到更佳的景深。焦距越長則景深越淺。

ISO 100 | F3.3 | 1/350s | 85mm

望遠鏡頭廣泛利用於實際上難以接近的野生動物或運動競賽等場合。但是，比起標準或廣角鏡頭系列，因重量重和景深過淺的關係，經常發生失焦的情況。

下面是利用200mm焦距的攝角來拍攝的相片，由於景深相當淺，所以對焦時須更加小心翼翼。此時，為了確保適當的質感和清晰度，最好能縮小光圈來進行拍攝。

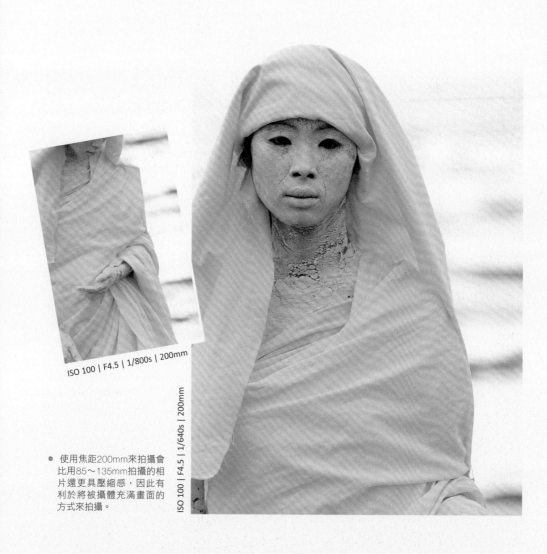

ISO 100 | F4.5 | 1/800s | 200mm

ISO 100 | F4.5 | 1/640s | 200mm

● 使用焦距200mm來拍攝會
比用85～135mm拍攝的相
片還更具壓縮感，因此有
利於將被攝體充滿畫面的
方式來拍攝。

13

廣角鏡頭

視線更寬廣的鏡頭

在相同的成像面積上，焦距越短，攝角變得越寬，在一個畫面內可以容納更寬廣的視野。利用此一原理製作而成、具有寬廣的攝角和短的焦距，稱為廣角鏡頭。

焦距未滿50mm、攝角60度以上的
的鏡頭通稱為廣角鏡頭，能夠比標準
或望遠鏡頭具有更寬廣的角度來囊括
視野。另外，相較於標準鏡頭和望遠
鏡頭，大部分廣角鏡頭最低焦距都比
較短，可表現出景深較深的泛焦。

● Canon EF 20mm-35mm L
　F2.8

　　廣角鏡頭擁有多種類型，從28mm
左右的一般廣角到10mm的超廣角都有。使用廣角鏡頭時，
即使搭配較慢的快門速度，可能發生手震的機率也比標準鏡
頭或望遠鏡頭還少。與其一直選擇明亮度高的鏡頭，倒不如
考慮變形少、邊緣畫質較佳的鏡頭。

　　下圖是典型的廣角鏡頭攝影樣品。由於廣角的景深很深，
畫面上所有空間的焦點幾乎都相當清晰。像這樣景深較深、
相片中大部分區域都能合焦的情況稱為泛焦，善用這一點，
就不需要特別對焦也能迅速地進行拍攝。

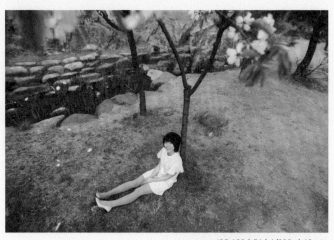

ISO 100 | F4 | 1/320s | 13mm

● 由於廣角鏡頭的景深比望遠鏡頭
　還深的關係，因此實際對焦部分
　以外的物體也顯得很清晰。

廣角鏡頭的主要特徵之一是變形。變形是指從相片中央越往邊緣的事物會出現彎曲的現象。近來非球面鏡片（彌補了球面鏡片的中心和邊緣因厚度不同、焦距不一致的缺點，使其能夠正確對焦）的加入，有效減少邊緣的變形，讓廣角鏡頭更完善。

　　回顧上一張相片，利用廣角鏡頭拍攝時，中央部分會出現比周圍部分更大更圓的傾向，如同透過凸面鏡看事物一樣，中間部分有稍微擴大的歪曲現象稱為桶狀變形。而第二張相片當中，傾斜的電線桿也是因為廣角鏡頭的變形現象所造成。

ISO 100 | F6.3 | 1/12⁻⁰s | 19mm

● 利用廣角鏡頭拍攝時，周圍的事物會比中央來得歪曲而中央部分的被攝體則會看起來更大的變形現象。

ISO 100 | F4.5 | 1/180s | 17mm

14

魚眼鏡頭

有如透過魚的眼睛看世界

魚眼鏡頭看起來有如魚往水面上觀看一樣，因此而得名。其攝角非常寬廣，可藉由誇張的變形創造富有張力的相片。

　　魚眼鏡頭是超廣角鏡頭的一種，攝角高達160～180度，利用魚眼鏡頭攝影的話，就可以將需兩次攝角才能容納的事物一次納入畫面當中。由於魚眼鏡頭具有相當大的變形，若以全片幅為基準，容易發生周邊暗角現象（因濾鏡、遮光罩等物體導致鏡頭邊緣部分被擋住或周圍進光量少，致使相片周邊顯得黑暗。）

● Nikon AF 16mm F2.8 FISHEYE

● 就連實際上難以一眼看完的風景，只要利用魚眼鏡頭就能輕易納入眼簾。這是一般鏡頭連一半都拍不到的風景，使用魚眼鏡頭卻能一次納入畫面中。

ISO 100 | F2.8 | 1/1600s | 10mm

PART 1 PHOTOGRAPHING TECHNICS

● PHOTOGRAPH INFORMATION ISO 100 | F2.8 | 1/750s | 10mm

魚眼鏡頭在日常生活中也可以當作有趣的玩具，和親友們、或情人靠在一起，只要稍一伸手就能輕易將大家全拍進去。另外，把鏡頭靠近臉部還能拍出滑稽又可愛的人物照。

● 由於魚眼鏡頭的最低焦距很短，所以可以輕易地自拍。

ISO 250 | F2.8 | 1/90s | 10mm

　　利用魚眼鏡頭所拍攝的相片，會因為變形現象而產生異於現實的遠近感。舉例來說，利用魚眼鏡頭來拍攝風景的話，水平線或地平線會呈現半圓形彎曲的狀態。此時，根據相機位於被攝體中心的上方或下方，半圓形會跟著其方向而朝上或朝下。因此，利用魚眼鏡頭拍攝時，如果有平行線從被攝體中心穿過的話，最好能夠事先考慮平行線彎曲的方向來進行構圖。

● 用魚眼鏡頭拍攝會讓水平、垂直線產生相當嚴重的歪曲，因此當拍攝聳立的樹木時，如果沒有掌握好相片中心，拍出來會出現一面倒的感覺。

ISO 100 | F2.8 | 1/320s | 10mm

　　像這樣利用魚眼鏡頭拍攝，就能夠創造出不同於一般肉眼看到的視覺效果來表現主題。

15

微距鏡頭

用放大鏡看世界

微距鏡頭就如同放大鏡般將小物體放大來看。若想拍攝肉眼難以仔細觀察的細微事物或昆蟲生態特寫相片時，經常都會使用微距鏡頭。

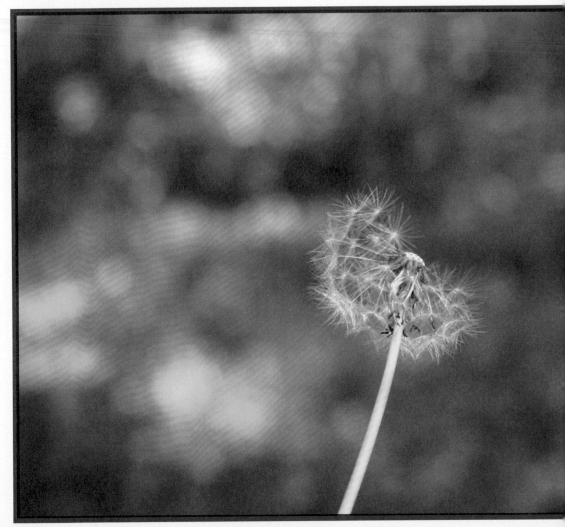

一般鏡頭都會將被攝體縮為比實際尺寸小很多的影像來拍攝，但微距鏡頭不同，可根據與被攝體的距離來縮小影像，還能夠拍出和被攝體實際體積一樣大或放大拍攝。

● Canon EF 100mm F2.8
微距鏡頭

通常我們看到的花與昆蟲等相片，絕大部分都是使用微距鏡頭所拍攝的，由於微距鏡頭景深相當的淺，因此最小光圈值比一般鏡頭來得大。此外，它還可以進行相當細微的對焦調整。

ISO 400 | F4 | 1/13s | 60mm

● 使用微距鏡頭的特寫攝影

話雖如此，微距鏡頭也並非只能夠進行特寫攝影而已，雖然大部分微距鏡頭的對焦速度比相同攝角的一般鏡頭稍微慢一點，不過當成一般用途的鏡頭使用也沒有問題。

ISO 400 | F3.2 | 1/15s | 60mm

　　一般鏡頭和微距鏡頭可依據被攝體的放大倍率來區分。一般鏡頭會把被攝體縮小成1／10左右的體積表現出來。相反地，微距鏡頭則是使用同等倍率，也就是將被攝體以一比一的大小來拍攝，或者也能放大五倍左右拍攝。此外，再利用蛇腹（調整鏡頭後方與成像面距離的伸縮軟管）等其他裝備的話，可以乘以更大的倍率進行拍攝。

　　顯微鏡頭能放大50倍以上，如同顯微鏡一樣，也是微距鏡頭的一種。與微距鏡頭不同的是，顯微鏡頭只能放大拍攝，無法如一般攝影中需要的縮小攝影。

相片和光線
用光線勾勒而成的相片

簡單來說，曝光就是指相片的亮度。攝影最重要的要素就是光，意即調整明亮度是相當重要的。判斷其設定的光圈和快門速度是否足以讓適當的光量透射進來，就是測光，透過測光可判斷其光圈和快門速度是否為適合的曝光值。

ISO 100 | F5 | 1/200s | 78mm　**PHOTOGRAPH INFORMATION**

光線對於相片是絕對不可或缺的要素。為了攝影，讓光線照射在被攝體上或調整光線的來源，便稱為〝照明Lighting〞（也就是「用光」的技巧），可以說是為了以最有效的方式來描寫與表現主題而選擇適當光線的過程。

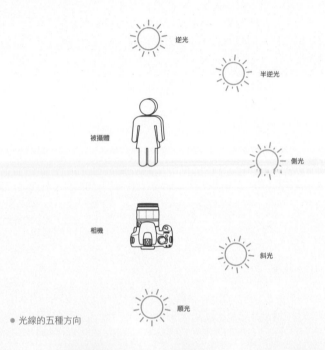

● 光線的五種方向

● 從左側開始依序是逆光、半逆光、側光、斜光、順光的拍攝實例。

　　拍照之前，要先考慮光源的種類、照明的方向、色溫等因素，然後選擇最能夠表達出自己想要的光線條件。

ISO 200 | F4.5 | 1/1250s | 78mm

● 在逆光下調整曝光可以表現出被攝體的輪廓，此時利用點測光、局部測光或曝光補償較佳。

ISO 200 | F8 | 1/125s | 53mm

● 在人造光源下可以進行顏色的重現或任意調整光線方向，使用測光表測量人造光源，再以手動模式拍攝，主要使用於棚內攝影。

　　照明是一種難以在短時間內學成的技術。拍攝商業與時裝照的專業攝影師們，都擁有屬於自己的打光技巧〈利用人造光源照明或反光板設置適當光源的作業〉。為了掌握此一技巧，最好先仔細觀察時尚或商業相片，並以理論作為基礎，然後親臨攝影棚體驗拍攝。

● 在攝影棚內是利用人造照明燈光進行拍攝，上圖即是利用閃光燈拍攝而成。

ISO 200 | F13 | 1/160s | 17mm

PHOTOGRAPH INFORMATION ISO 100 | F16 | 1/125s | 50mm

17

自然光和人造光

打造光線的兩種方法

光源的種類大致上可分為自然光和人造光。自然光顧名思義就是太陽光或其他自然因素的光源；人造光是指人為製造出來的閃光燈或照明等光源。

　　所謂的自然光是以太陽光為主光的光源，這並非人為所能製作出來，因此為了表現自己想要的拍攝主題和光線，需要長時間等待的耐心和抓住最佳瞬間的反應力。

　　舉例來說，若想拍攝日出、日落時的美麗天空，或想要將美麗風景當作背景拍攝人像時，若是遇到逆光，就得再繼續等待直到太陽改變位置才行。

　　下面兩張相片皆是屬於自然光的攝影，所以沒有使用閃光燈等其他照明設備，只利用太陽光來進行拍攝。

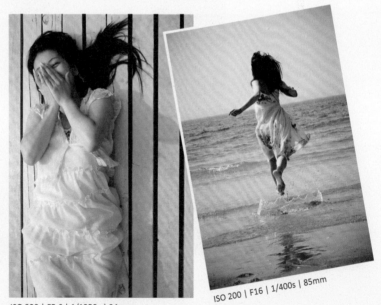

● 利用自然光的攝影，隨著照射在被攝體上的太陽位置不同，光線對比會有所改變，因此在計劃好特定對比或彩度的攝影下，及時掌握適當的時間點來拍攝是相當重要的。

ISO 200 | F16 | 1/400s | 85mm

ISO 320 | F5.6 | 1/1250s | 24mm

當自然光線不足或是在攝影棚內等空間拍攝時才會使用人造光，而隨著照明的顏色或明暗程度的不同，被攝體的顏色也會有所差異。

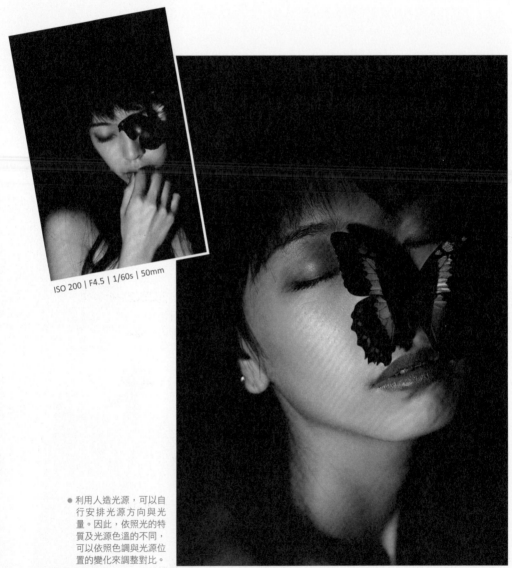

ISO 200 | F4.5 | 1/60s | 50mm

● 利用人造光源，可以自行安排光源方向與光量。因此，依照光的特質及光源色溫的不同，可以依照色調與光源位置的變化來調整對比。

ISO 200 | F4.5 | 1/80s | 50mm

人造光是靠人為來調整光線，可緩和大白天的強烈自然光或減輕明顯對比等，依照各種特殊目的而達到特定效果是其優點。

ISO 200 | F13 | 1/500s | 31mm

● 這是在逆光下為了調整對比而使用閃光燈的例子。除了逆光等主光源，為了補償光線不足的地方而另外使用人造光源的方法就稱為補光。

18

輔助光
單憑主光源不足時的輔助照明

在攝影的時候，偶爾會出現太陽光等主要照明但光量不足或難以調節對比的情況，這時會利用燈光設備或反光裝置以輔助主光源讓被攝體受光，而這就稱為輔助光。

所謂的輔助光是當太陽光或照明等主光源，因光線或角度不足的時候所使用的輔助光源，輔助光不只是本身會發光的照明而已，還包括了反射主光源〈關鍵光源，攝影時的主要光源〉所使用的反光板。

反光板的體積不大，可以折疊保管，所以攜帶方便，在主光源下攝影時能幫上大忙。另外，根據反光板顏色的不同，反射的色溫也會有所變化，這一點須多加留意。

● 反光板

下圖是採用反光板為輔助光源的例子。一般大小的反光板即適用於上半身等局部範圍的攝影。另外，如果只有反射太陽光的話，反光板一般都會置於被攝體下方，光線會從下方反射至被攝體，因此，被攝者的眼睛會產生一道眼神光〈進行人像攝影時利用輔助光把光線反射進人物的眼睛裡〉，讓人物顯得較有神。

ISO 500 | F4.5 | 1/100s | 68mm

ISO 400 | F5.6 | 1/160s | 105mm

● 對人物的臉部加以輔助光時，反光板要朝向主光源，所以置於下方反射光線。

不只是反光板而已，當逆光等對比差距極大的時候，使用閃光燈也可以給予適當的補光。

下面是利用閃光燈作為補光效果所拍攝的相片，乍看之下似乎和一般相片沒有多大的差異，但因為當天天氣相當晴朗，所以如果不利用補光的話，就會因為相對明亮的天空，如同逆光一樣對比度過高，被攝體的顏色也會難以確實表現出來。這種情況下，藉由對被攝體補光來讓背景天空不致於曝光過度，也讓變暗的被攝體更適當地表現出來。

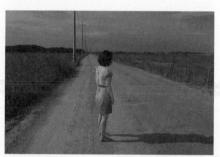

● 利用補光的話，可以減少背景和被攝體之間的對比，在背景是天空或大海等與被攝體對比大的情況下使用，會很有效果。

ISO 100 | F22 | 1/125s | 22mm

下面的相片也是利用閃光燈補光的例子，由於上一張圖片的被攝體是與天空成對比，所以對被攝體使用補光來減少對比。第二張相片也是一樣，如果沒有使用補光的話，天空會出現過曝或人物曝光不足的情況，使用閃光燈後，就能夠將天空和人物皆表現出來。不過，這張相片還可以讓天空的曝光更低一點，呈現更戲劇般的演出。

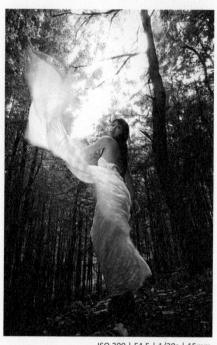

● 使用閃光燈的話，就能夠營造出光靠太陽光而無法實現的曝光。不過，若使用不當會導致過度人為和不自然的結果，所以要多加注意。

ISO 200 | F4.5 | 1/30s | 15mm

LESSON

19

順光

讓相片充滿豐富的色澤

光線分佈均衡的話，就能夠避免出現影子或色偏的情況，重現原有色澤。
順光是光源和被攝體正面相對的關係，所以能夠充份顯現出色彩豐富又飽
和的相片。

● **PHOTOGRAPH INFORMATION**　ISO 200 | F10 | 1/640s | 15mm

順光又稱為正面光，是指光源、相機和被攝體成一直線，而被攝體正面接受光線。意即為了利用順光，讓被攝體面對光源，攝影者要站在被攝體與光源之間來拍攝。

被攝體

相機

太陽

● 利用順光的攝影

由於順光的光線分佈比起其他方向的光源更均衡，色彩還原性佳，能夠套用在色調強烈且不需特別強調立體感的相片中。這是彩色相片重現實景顏色最恰當的光線，所以適用於表現真實感。

ISO 200 | F5 | 1/800s | 20mm

● 順光不會產生很長的影子，便能忠於呈現被攝體原本的顏色，常廣泛運用於注重色彩表現上的攝影。

由於順光拍出來的相片稍微缺乏質感和立體感，便少了深度與對比，顯得較為平淡。因此在創作性高的相片當中可避免此方法。另外，因為人物正對著主光源的緣故，有時候會產生不自然的表情，並且要注意別讓攝影者的影子出現在相片上。

ISO 100 | F2.8 | 1/200s | 50mm

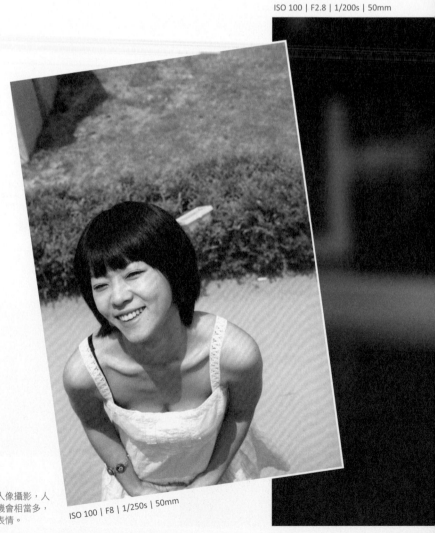

● 如果是順光情況下的人像攝影，人物直接正對著光源的機會相當多，所以很難擺出自然的表情。

ISO 100 | F8 | 1/250s | 50mm

● 順光會降低臉部的整體對比度，所以臉部
看起來便缺乏立體感。

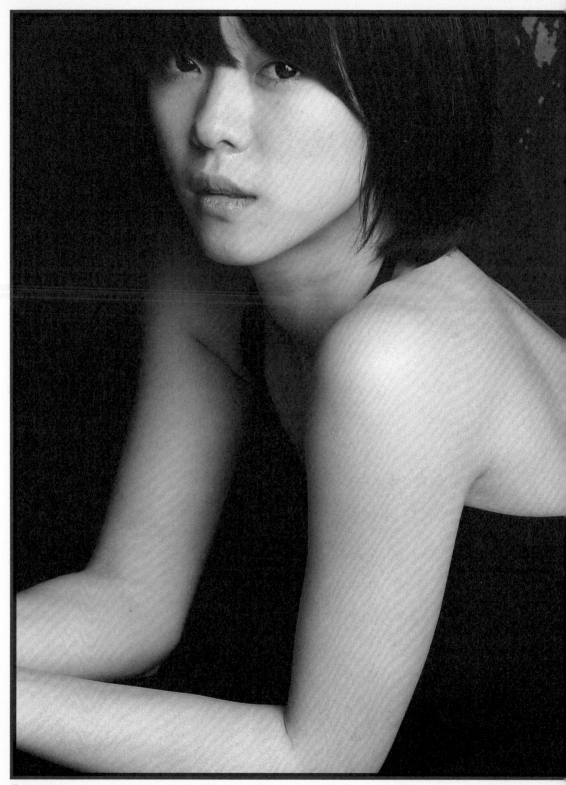

PHOTOGRAPH INFORMATION ISO 400 | F4 | 1/180s | 52mm

斜光

20 將人物描繪得最美麗的光線

美女或美男子的標準是什麼呢？修長的臉型和
高挺的鼻樑等五官分明的臉蛋應該會是其中一
項。斜光是最能夠凸顯人物曲線的光源之一，
具有強調被攝體立體感的特性。

斜光是指被攝體前方45度與相機後方45度照射出來的光
線，稍微產生一點被攝體的影子。在人像攝影時使用斜光，
就能夠強調出立體感，創造質感與生動感。

被攝體

相機

太陽

● 利用斜光的攝影

斜光是最能夠凸顯人物的方法。以人物的鼻樑為基準線產
生出陰影，明確地勾勒出臉部曲線，所以五官看起來相當立
體。另外，因為受光的另一面相對比較暗，所以看起來也具
有讓臉部較細長的效果。

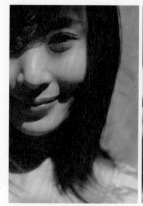

利用斜光拍攝的例子。在斜光的情
況下，光源會位於被攝體的右側或
左側對角線上方的位置。

ISO 100 | F2 | 1/2500s | 50mm ISO 200 | F2 | 1/400s | 50mm

　　斜光是攝影棚內拍攝人像時主要使用的燈光技巧。在太陽光下
也一樣，斜光讓人物的臉部輪廓看起來最理想，這是因為能夠維
持適當對比的關係。不過，和光源範圍相當寬廣的陽光不同，利
用人造照明的攝影棚，如果只有使用一個主光源的話，也會發生
對比過高的情況。因此，經常在主光源的反方向加裝輔助光源來
維持適當的對比。

　　利用斜光拍攝時，將主光源的位置裝在面對被攝體的45度上方
是一大關鍵。另外，比起著重於主體和背景的融洽上，利用特寫
的方式更能凸顯被攝體的質感。

ISO 100 | F10 | 1/125s | 80mm

● 下面的相片是在攝影棚內利用斜光
45度的圓形持續光源拍攝而成。

21

側光

利用強烈對比賦予相片緊迫感

側光會以高對比在被攝體的一邊造成濃厚的影子來加強立體感，因而更能夠強烈的表現出富有緊迫感的視覺效果。

側光是指從被攝體的左右兩側照射進來的光線，所以即使只是小小的突起物也很容易產生影子。相反地，它也能營造出高度的立體感，有效地勾勒被攝體的形貌。

被攝體

太陽

 太陽

相機

● 利用側光的攝影

側光不只是表現出質感而已，在氣氛上或心理上等較抽象的表達也相當具有效果。利用側光拍攝人物，可以營造出強烈印象的氣氛，因為它可以自然而然地凸顯出原有的立體感，所以風景攝影也經常使用側光的拍法。

● 側光是影子和光線分界明顯的型態，如果是風景攝影，可以隨著與被攝體的距離或位置來賦予立體感。

ISO 100 | F10 | 1/200s | 50mm

● 側光是對比度僅次於逆光的光源，能讓
大部份的臉部處於黑暗之中，因此在人
像攝影上，臉部的表情變化十分明顯，
相當有利於演出內心戲等。

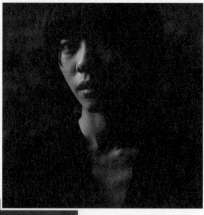

ISO 100 | F3.3 | 1/180s | 28mm

ISO 100 | F4 | 1/30s | 35mm

若要使用側光拍攝的話，關鍵是要讓被攝體位於主光源的90度側面，相機擺在被攝體的正面，影子的模樣會以相當濃烈的方式表現出來，更加強調立體感。

● 側光是從被攝體的90度方向過來，若周圍的突起物或頭髮等所引起的影子也會增加相片的立體感。

ISO 400 | F2.5 | 1/8s | 50mm

● 在攝影棚內也一樣，為了強烈的描繪人物心理而使用側光。

ISO 400 | F4 | 1/30s | 80mm

22

逆光

背向燦爛光線的相片

逆光是能夠利用被攝體和背景適當的搭配來演繹不同感覺的光源，雖然它的曝光選擇與使用技巧比起其他光源來得棘手，但卻能營造出其他光源無法達成的美感。

由於逆光的光源位於被攝體正後方，所以也稱為背光，如果光源在被攝體的45度後方，就稱為半逆光。

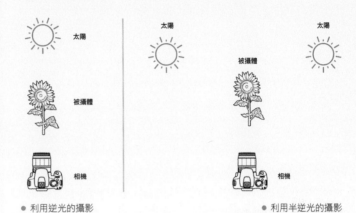

● 利用逆光的攝影　　　　　　　　　　　● 利用半逆光的攝影

由於逆光是將曝光對準光源的關係，如果拉出與背景的曝光差距，被攝體會是一片黑暗，只呈現出輪廓。另外，測光時若以被攝體為主進行局部測光，可將得到的曝光值再稍微降低一點，讓被攝體讓後方的明亮光源得以顯現出環繞在被攝體周圍的流動狀。

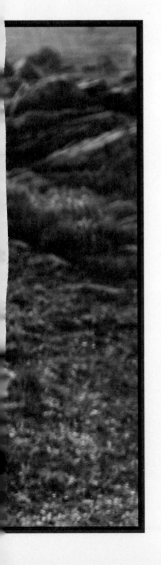

● 剪影是指在逆光的情況下，利用主光源和被攝體的曝光差，讓被攝體呈現陰影的型態。此時，不要對著被攝體測光，要朝光的來源測量才行。

ISO 100 | F2 | 1/8000s | 50mm

半逆光也稱為逆側光，是當逆光的魅力特性加上側光所擁有的立體感表現，在專業攝影師的作品中也很常見。特別是使用黑白底片，會更富有深層的寓意感。

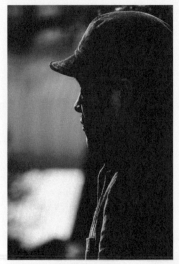

● 半逆光攝影多是描繪被攝體的單邊側面輪廓，因此可以賦予被攝體深刻的線條感。

ISO 400 | F4 | 1/1250s | 140mm

由於逆光攝影的測光和對比的調整都比其他類型的光源更加棘手，因此在逆光下要避免多重測光等自動測光功能，盡可能使用點測光或局部測光較容易達成效果。

逆光攝影時，背景主光源的亮部以過曝的方式處理，而需要以質感取勝的被攝體則控制在曝光不足1～2檔的範圍內，如此一來就能獲得深具魅力的逆光相片。斜光或順光攝影會將主體大部分以正常曝光的方式呈現，而逆光攝影則只將被攝體某部分表現出來而已，因此獨特感十足。

● 逆光攝影的關鍵是背景與被攝體都要適當地納入相片當中。

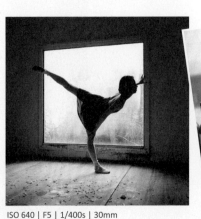

ISO 640 | F5 | 1/400s | 30mm

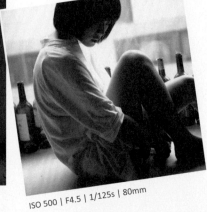

ISO 500 | F4.5 | 1/125s | 80mm

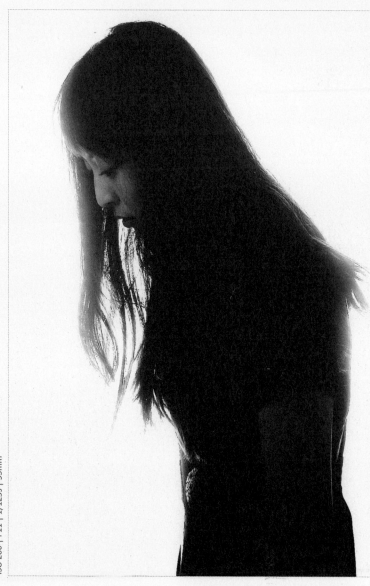

ISO 200 | F11 | 1/125s | 53mm

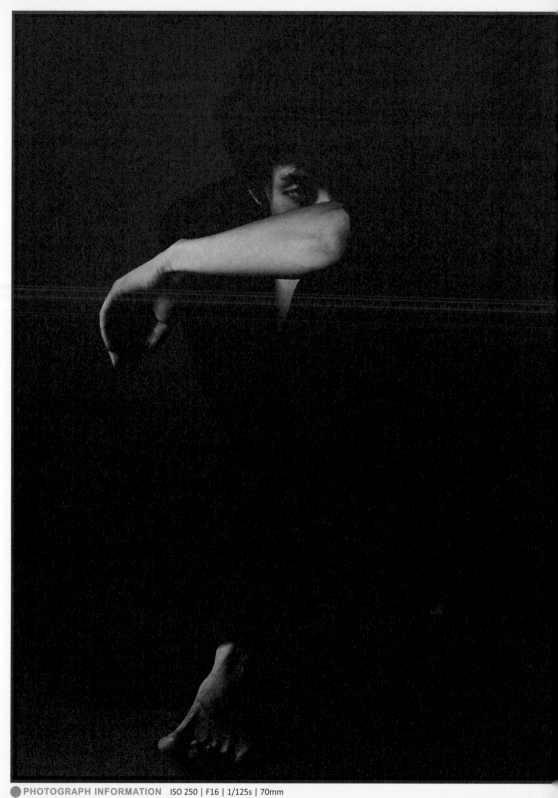

● PHOTOGRAPH INFORMATION ISO 250 | F16 | 1/125s | 70mm

23

詮釋具有神祕感的相片

頂光與低位光在自然界中是無法輕易遇到的光源，即使是人造光，這兩種
光源也並非經常派上用場，但想創作出與眾不同的相片時便可以有效利用
這兩種技巧。

　　頂光是指從被攝體正上方照射下來的光線，營造出細長且深邃
的影子，可以表現充滿黑暗氛圍的相片。相反地，低位光則是
從被攝體的下方往上照射的光線，所以具有誇飾被攝體體積的
效果。這兩種都屬於非自然性的人造光，所以如果想要強調被攝
體，則是相當具有張力的作法。但是如果使用不慎的話，會顯得
相當不自然，甚至讓觀賞者感到不悅。

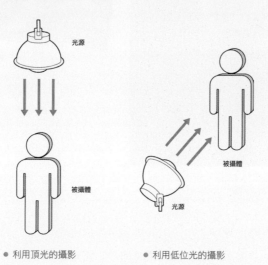

● 利用頂光的攝影　　　　　　● 利用低位光的攝影

　　頂光是在自然界中難以找到的光源，主要見於咖啡廳的投射燈
或是利用攝影棚裡將光線聚集為一的聚光罩（為了減少光源向外散射的
集中罩）等裝備來拍攝。方法是將人造照明置於被攝體上方，控制
光量以得到適當曝光，順著光線射出的方向強調被攝體的陰影，
或者是讓光線灑在被攝體整體上拍攝。

使用頂光時，對比會提高，只顯現光線照到的部分，其餘的部分則處於暗部之中。此時要像逆光一樣，以亮部為基準進行點測光等方式會比較好。另外，如果是拍攝彩色相片的話，當光線不足的時候，飽和度會增加，則難以表現出正確的顏色，需要特別留意。

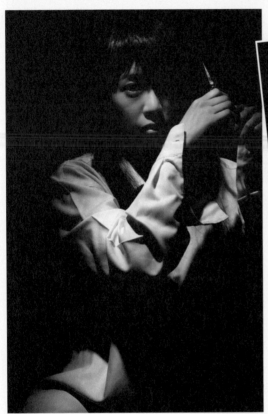

ISO 400 | F4 | 1/80s | 50mm

ISO 400 | F4 | 1/200s | 50mm

● 用人造光的聚光罩，如同聚光燈一樣置於被攝體上方，因此光線直接接觸到被攝體的部分相當少，相片整體就會顯得比較黑。

低位光同樣也是難以在自然狀態下出現的光源，所以大部分都是用人造照明來表現。從被攝體下方投射出光線後，將曝光對準人物暗部或是光源來拍攝。比起人像攝影，拍攝產品時較常使用低位光。若在人像攝影上使用低位光的話，臉部的輪廓曲線會被過度強調，則呈現不規則的四邊形。因此，使用低位光的情況下，讓人物轉向側面會比較恰當，若非必要情況，最好能夠盡量避免從人物正面拍攝。

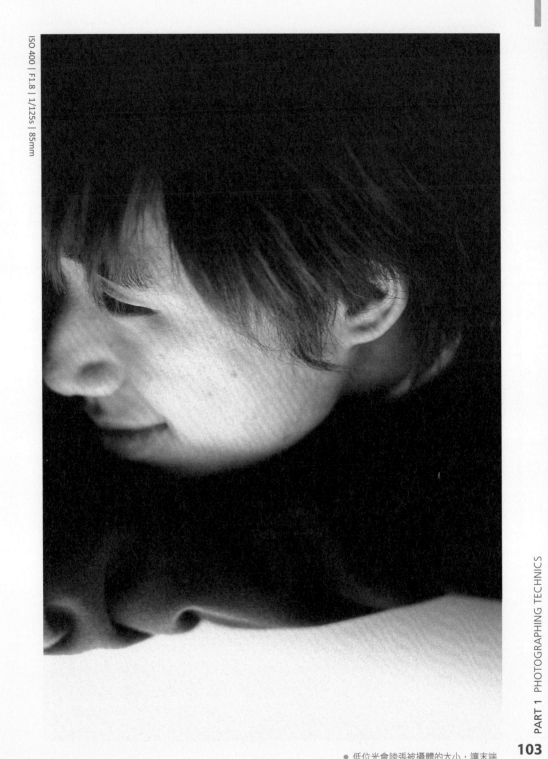

PART 1　PHOTOGRAPHING TECHNICS

103

● 低位光會誇張被攝體的大小，讓末端
　具有放大效果。

24

關於色溫

光線所賦予的冰冷與溫暖感

藍色系列的光線大部分都給人冰冷的感覺，相反地，紅色系列的光線則會
營造出溫暖的感覺。適當調節色溫的話，還能賦予觀賞者額外的溫度感。
隨著色溫數值越高，就會越接近藍色系列，越低則越接近紅色系列。

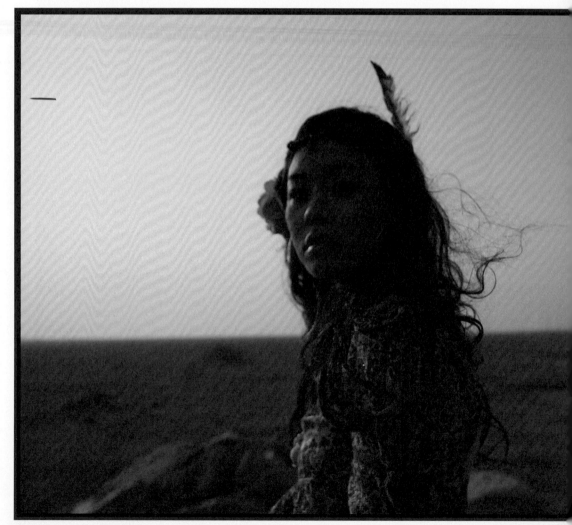

我們周遭的事物或照射事物的光線也有顏色之分，即稱之為色溫（Color Temperature），或是凱氏溫度（kelvin temperature）。

隨著溫度的變化，會顯現出紅色、白色或藍色，單位則是以K來標示，大致上分為日光燈3500～4500K、白天的陽光5200～5600K、陰天6500～7000K、相機使用的閃光燈是6000K，燈泡等鎢絲燈系列則是2500～3500K，蠟燭的色溫則為最低，約1500K左右。

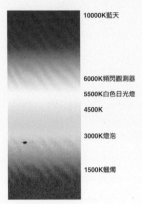

10000K藍天

6000K頻閃觀測器
5500K白色日光燈

4500K

3000K燈泡

1500K蠟燭

進行攝影時運用光線色溫是最棘手的一件事情，就如同前面所看到的，各種光源都有屬於自己的色溫，如果是陽光的話，其色溫會隨著氣候和時間而產生多種變化。這種特有的色溫雖然能夠表現多采多姿的樣貌，但另一方面，它也會讓被攝體原有的顏色變調，或使相片整體色偏。

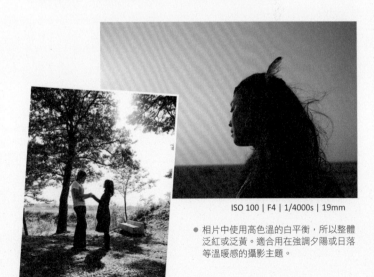

ISO 100 | F4 | 1/4000s | 19mm

● 相片中使用高色溫的白平衡，所以整體泛紅或泛黃。適合用在強調夕陽或日落等溫暖感的攝影主題。

ISO 100 | F5.6 | 1/500s | 20mm

25

白平衡

掌握白色的基準

我們透過學習和經驗而對白色此一顏色有所認識，然而，實際上就算同樣是白色的物體，也會隨著照射在物體上的光源色溫高低，讓呈現的顏色有所差異。

在各種不同的光源下，相機認知周遭色溫的方法是依據白色所具有的顏色數值來判斷的，而進行判斷來建立標準的動作則稱為白平衡。

ISO 200 | F4.5 | 1/125s | 105mm　　ISO 200 | F4.5 | 1/125s | 105mm　　ISO 200 | F4.5 | 1/125s | 105mm

● 上圖為以不同白平衡來拍攝相同情景所得的結果。相片中的衣服色調全都不同，但大家都認為三張相片的衣服全都是白色。白平衡則會決定哪一種色調為白色，因此上圖當中，最正確的白平衡是第一張。

　　白平衡是利用色溫的互補色來進行調整。舉例來說，如果是在較低色溫的日光燈底下攝影，而讓整體呈現泛紅的狀態，因此利用低色溫的互補色—藍色來補償的話，就能夠再現正確的顏色。另外，除了顏色修補功能之外，當想要刻意加強顏色效果時也可以使用白平衡來達成。

　　以下相片全都是用自動白平衡所拍攝的，主要的被攝體為白色，但隨著光源有陽光、人造燈光，或者是戶外或室內的不同，各自的白平衡也會有所變化。每台相機的白平衡準確度都會有所差異，如果是一般陽光為主要光源，其白平衡準確度就相當正確，但如果是在燈泡或日光燈等人造室內光源的話，其正確度就會降低。遇到這種情況的時候，可以利用相近的預設K數值或自訂白平衡。

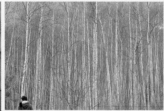

ISO 800 | F4.5 | 1/750s | 50mm

ISO 200 | F1.4 | 1/230s | 50mm

● 如果是陽光為主要光源的話，就會擁有較高的K數值，而大部分的相機在戶外自然光下的白平衡檢測功能比室內還要卓越。上圖具有準確白平衡的原因也在此。

● 這是在日光燈下拍攝的結果，由於色溫值較低，藍色的色調也相當明顯。

ISO 200 | F2 | 1/10s | 50mm

　　白平衡會透過相機的設定來進行變更，有適合各種情境的色溫預設模式、依現場情況自動變更白平衡的自動白平衡模式以及使用者直接設定K數值或拍攝白色物體做為白平衡標準的自訂白平衡等模式。

日光模式

　　使用於白天陽光底下的攝影。在陽光底下基本上都能呈現白色的標準色調，所以顏色不會失真。

陰天模式

　　使用於多雲陰天的攝影。在有雲的陰天下拍攝的相片會呈現青色的色調，這時即以互補的紅色來補償。

燈泡模式

　　使用於燈泡下的攝影。在燈泡底下拍攝，相片會呈現橘色的色調，利用青綠色來補償。

日光燈模式

　　使用於日光燈下的攝影。整體泛紅的部分會以藍色色調來補償。

閃光燈模式 ⚡

使用於閃光燈模式下的攝影。拍攝成青色色調的部分會以紅色色調來補償。

指定K數值模式 K

利用手動調整色溫數值來指定白平衡。

自訂白平衡模式 ◐◣

使用於拍攝前先調整白平衡的模式。相機會確認目前的照明狀態而自動調整白平衡。

自動白平衡（AWB）模式 AWB

相機自動調整指定適合該情況的白平衡。

● 日光模式

● 陰天模式

● 燈泡模式

● 日光燈模式

● 閃光燈模式

● K數值模式

● 自訂白平衡模式

● 自動白平衡模式

白平衡的應用

利用白平衡加強相片色調

在前面我們已經學過降低白平衡的色溫，相片就會呈現藍色調；將色溫調高則相片會呈現紅色調。在本單元則要試著調整白平衡來創造出凸顯特定色調的相片。

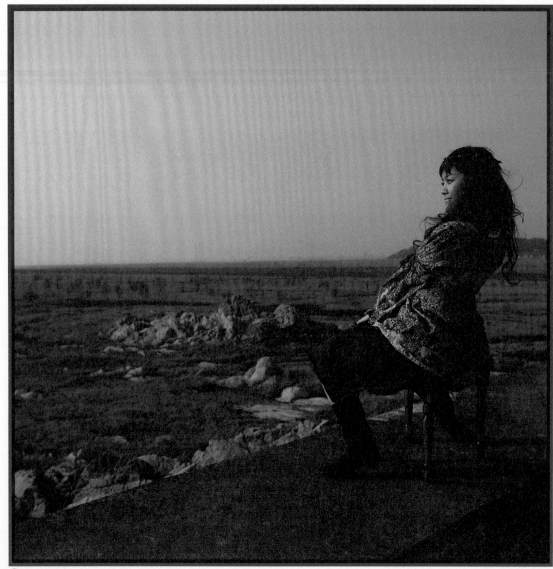

PHOTOGRAPH INFORMATION ISO 100 | F4 | 1/1000s | 17mm

數位相片若經過Photoshop等軟體編輯作業，除了用RAW檔拍攝的相片之外，絕大部分原始檔都會受損，因此事後調整白平衡的後製作業也會造成某種程度的受損。為了保有相片最完整的層次與細節，最好一開始就能夠使用光源的正確白平衡來進行拍攝。

下圖是利用Photoshop在同一張相片上指定不同白平衡的結果。第一張相片和色階分布圖是沒有進行Photoshop修飾的原始檔案，第二張和第三張相片分別是以低色溫數值和高色溫數值編輯出來的。試著和原始檔案比較的話，即使是相同的相片，隨著色溫的調整可以比較色階分布圖的變化。特別是用高色溫數值調整的色階分布圖，則出現了原先沒有的暗部色調。

ISO 200 | F5.6 |
1/125s | 50mm

● 隨著色溫的不同，可以了解色階分布圖所產生的變化。

如果是想要拍攝特定色調的相片時該怎麼做呢？雖然也可以透過Photoshop達成，但試著先調整數位相機的白平衡再進行攝影，可以避免事後使用後製軟體對原始檔案的損傷，不失為兩全其美的好方法。

右邊的相片以寬敞的窗戶為背景，各設定成不同的色溫，將清晨的景象拍攝下來。第一張相片以低色溫來強調清晨的涼意，第二張相片則以高色溫來賦予如同午後溫暖陽光下的效果。

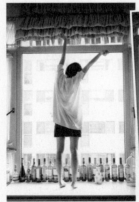

ISO 500 | F4.5 | 1/80s | 44mm

ISO 500 | F4.5 | 1/250s | 38mm

● 將相機的色溫調整為3000K以下，或者是選擇鎢絲燈模式的話，就會出現偏向寒冷氛圍的色調。

● 白平衡調整為8000K以上，或者是選擇陰影模式的話，就會出現充滿溫暖感的黃色色調。

LESSON 27

曝光的定義

光線所營造出來的明亮與黑暗

所謂的曝光對於相片來說是相當重要的要素，攝影者可以透過調整曝光來表現主題，或者是營造整體相片的氛圍。在本單元就讓我們來仔細了解曝光的奧妙。

曝光可說是讓被攝體成像在相片上的方法。透過鏡頭反射的光線到達成像面（也就是底片或感光元件），而調整和曝光相關的光圈或快門速度，可以讓被攝體變得更亮或更暗。

　人們可以根據主觀的判斷來決定被攝體的亮度，但是相機卻無法只靠機體本身來判斷明亮，所以曝光的判斷是由測光表來決定的。測光表會測量被攝體的亮度來顯示光圈和快門速度的數值，其類型有內建於相機裡的內建式測光表和外接式測光表。雖然現今大部分的相機都具有內建式測光表，但款式較老舊的相機或要求更精準曝光的中、大型相機也可能不含內建式測光表，這種情況下就得使用外接式測光表。

　既然如此，測光表是如何辨別物體的亮暗呢？測光表的曝光判讀方法是以具有18%反射率的灰色為標準，比18%反射率的灰色還明亮的話，測光表就會認為被攝體很亮。相反地，如果比18%反射率的灰還暗的話，測光表就會認為被攝體是暗的。

● 這是18%的灰色，利用RGB來表現18%反射數值的灰色的話，就會以#7F7F7F、中間數值50%的灰色來顯示。此外，沒有色彩的白色是RGB：0%、黑色則是RGB：100%。

　所有物體的顏色是對光源的反射量多寡所形成的，我們想要拍攝的被攝體也是受到主光源的光線後，吸收一定程度的量，而將其餘的光反射出來。此時，反射出來的光量就稱為光線的反射率。如果某個物體對光源擁有100%的反射率的話，該物體看起來

就會是白色；相反地，如果是0%的反射率，該物體看起來就會是黑色。曝光的標準—反射率18%的灰色是指在主光源的光線當中，灰色吸收72%，剩餘18%則反射到外部的意思。也就是說，測光表以具有18%反射率的灰色作為標準來判斷曝光。

將反射率18%的灰色當作標準的理由是什麼呢？18%是地球上大部分物體總結後的平均反射率，且由於相機的測光表只能夠辨識光線反射率的多寡，而無法連光線的紅綠黃等顏色也辨識出來，所以才會將光線的濃度設定以介於黑白中間的灰色當作基準。

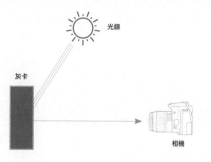

● plus note

📷 灰卡

前面的內容中介紹到測光表是以18%反射率的灰色作為基準來判斷曝光，意即攝影者在拍攝場景中足以18%反射率的灰色物體作為標準來決定曝光。此時，如果能夠事先準備一張灰卡的話，就能夠更準確測量合適的曝光數值。

所謂的灰卡是指利用18%反射率的灰色製成的攜帶型板卡，在光源充足的狀態下，將相機朝向平行的位置來進行測光。此時，要讓灰卡填滿畫面，然後進行曝光的運算。

如果沒有攜帶灰卡或難以測量現場的曝光，對著手掌測光也是不錯的方法。手掌具有36%左右的反射率，且不會因為膚色不同而產生色差。將手掌和相機平行測光後，大約調整1檔左右，就能夠獲得較正確的曝光值。

光線

灰卡

相機

適當曝光

適合自己相片的曝光？

28

攝影有如製作一道美味的料理，重要的是加入恰當的佐料。如果佐料放得太多或太少，則整盤食物的味道一定不如預期，因此找出最適合自己能夠傳達意境的曝光值可是相當重要。

　　所謂的適當曝光就是指最適合被攝體的曝光，意即計算被攝體所需要的足夠光線量，從亮暗部開始，直到各種濃度的中間灰階（相片的顏色或明亮變化中所有濃度的均衡）全都能夠適當地表現出來的曝光量。

　　在任何環境下都沒有固定的曝光數值，而曝光也能夠根據攝影者的判斷而運用自如，即使是相同的情況，隨著曝光數值的不同，也可以製作出不同氛圍的相片。

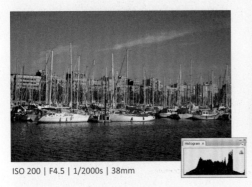

ISO 200 | F4.5 | 1/2000s | 38mm

ISO 200 | F6.3 | 1/800s | 44mm

● 從色階分布圖可以判讀相片整體的亮暗分布。透過色階分布圖可以了解，這兩張相片從暗部到明部都有平均地分配到，此為良好的曝光。

　　光圈和快門速度反映測量出的曝光數值，且適當地調整進光量。由於光圈和快門速度互相牽動著曝光數值，所以若要當一邊的比重變高的話，另外一邊的比重就會降低。

舉例來說，假設在一個大水槽當中裝入一定量的水，供給水的管子口徑是光圈數值，管子排水裝到一定量所需的時間是快門速度，一定量所裝入的水可視為適當曝光。如果管子變粗，能夠供給的水量變多的話，要裝滿一定量的水所需的時間就會相對地減少。相同原理，為了進行適當曝光，調降光圈數值來開放光圈的話，相對地就能夠獲得更快的快門速度。反之，如果管子太細，能供給的水量變少的話，要裝滿一定量所花費的時間就會相對地更長。因此為了擁有適當曝光，提升光圈數值來縮小光圈，相對地就獲得較慢的快門速度。

　　為了保持一定的適當曝光，透過光圈和快門速度的調整是不可或缺的。

● plus note

📷 相反法則

相反法則是指在固定的曝光數值下，光圈和快門速度互以相反的數值搭配的意思。舉例來說，在光圈F8、快門速度1/125s的設定狀態下，將光圈數值增加1檔變成F11，則快門速度須減少1檔變為1/60s才能夠維持相同的曝光數值。

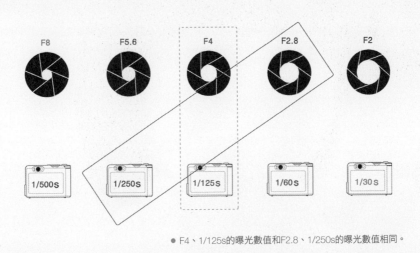

● F4、1/125s的曝光數值和F2.8、1/250s的曝光數值相同。

光圈和景深

透過光圈調整景深程度

光圈不只用來調整曝光而已，透過調整對焦的範圍深淺也能夠營造空間感。景深會隨著光圈數值而改變，意即光圈數值越大，景深就會變深；光圈數值越小，景深則會變淺。

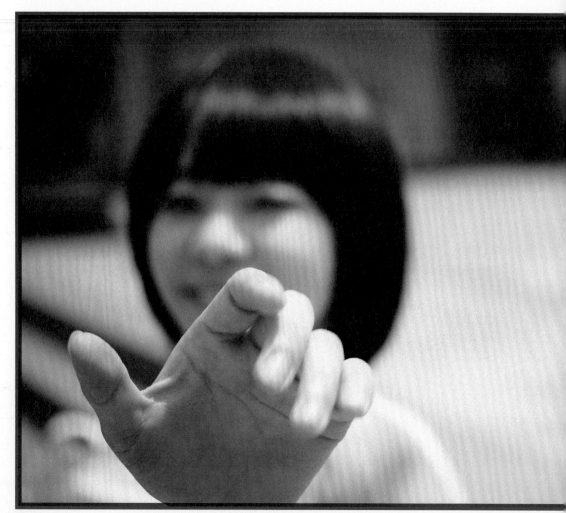

調整光圈的另一個要件就是控制景深。當對焦點落在被攝體上，而使得被攝體前後也因而清晰成像的範圍稱為景深。若對焦範圍廣的話，就是泛焦Pan Focus，意即景深很深；相反地，當對焦範圍窄的話，周圍就會失焦Out of Focus，讓被攝體的景深很淺。

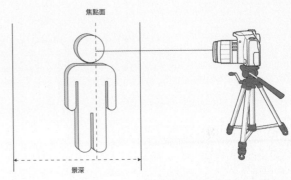

焦點面

景深

● 所謂的景深就是對焦深度的範圍。

隨著光圈的數值越小，也就是光圈口徑開放得越大，景深就會變淺；相反地，光圈縮的越小，景深就會變得更深。另外，隨著鏡頭的焦距變長，景深也會變淺。

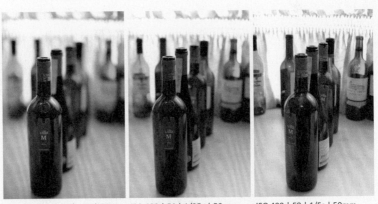

ISO 400 | F1.4 | 1/200s | 50mm　　ISO 400 | F4 | 1/25s | 50mm　　　ISO 400 | F8 | 1/5s | 50mm

● 如果降低光圈數值來開放光圈的話，景深會變淺，讓對焦的被攝體相當突出，周圍部分則會失焦。相反地，提升光圈數值來縮小光圈的話，景深會隨著數值而加深，形成連背景都相當清楚的泛焦。

也就是說，景深是指以實際對焦的焦點面為中心所前後清晰的範圍，後方的景深深度會比前方景深深度還要長兩倍左右。但如果是特寫般的近距離攝影，則前方的景深深度和後方的景深深度幾乎是一樣的。

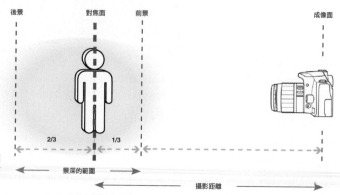

後景　　　　對焦面　　　前景　　　　　　　成像面

2/3　　1/3

景深的範圍

攝影距離

● 在一般的情況下，景深會以對焦點作為中心，後方景深深度會比前方景深深度長兩倍左右。

下圖是用F2.8以下的光圈數值拍攝的相片。由於都是近距離拍攝，所以也有景深變淺的情況。意即，使用越小的光圈數值來拍攝近距離的主體，就越容易出現背景模糊的部分，此為運用失焦的特性拍攝而成。

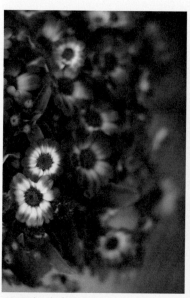

ISO 100 | F2 | 1/350s | 50mm

ISO 100 | F2 | 1/640s | 50mm

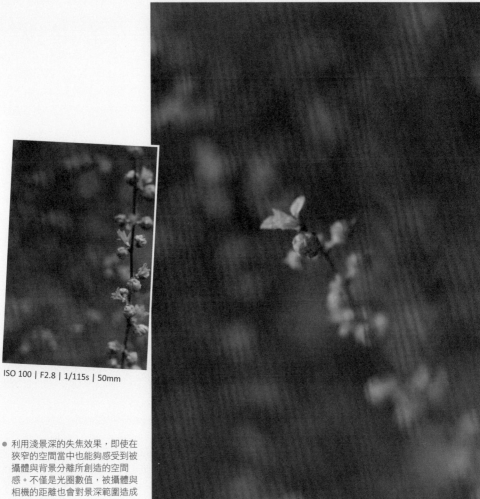

ISO 100 | F2.8 | 1/115s | 50mm

ISO 100 | F2.8 | 1/115s | 50mm

● 利用淺景深的失焦效果,即使在狹窄的空間當中也能夠感受到被攝體與背景分離所創造的空間感。不僅是光圈數值,被攝體與相機的距離也會對景深範圍造成相當大的影響。

30

快門速度所帶來的變化

快門速度對相片產生的影響

快門速度不只是決定曝光的要素而已，在表現被攝體的動感上也扮演著相
當重要的角色。除了拍攝靜態的被攝體之外，快門速度也負責營造出被攝
體動態氛圍的工作。

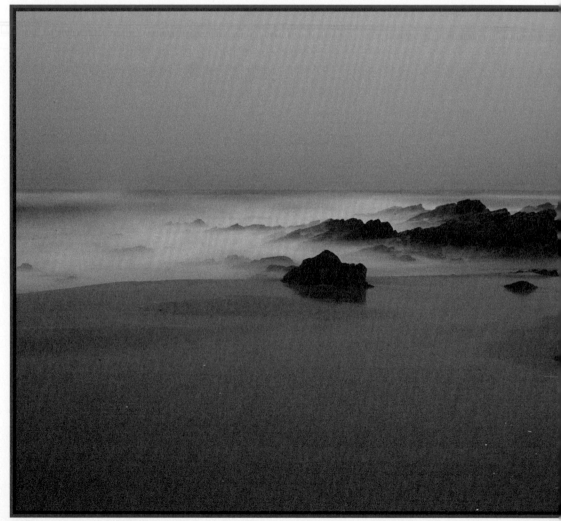

PHOTOGRAPH INFORMATION ISO 50 | F22 | 30s | 40mm

快門若運用得當，可讓移動的物體呈現靜止狀態，或是捕捉到汽車行進的軌跡等動感的相片。試著分別以快的快門速度和慢的快門速度來拍攝維持著一定速度的目標物，就能夠輕易分辨兩者差異。

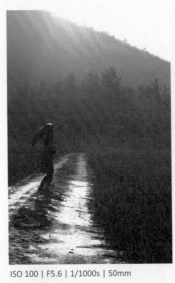

ISO 100 | F5.6 | 1/1000s | 50mm

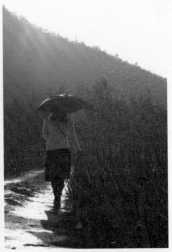

ISO 100 | F10 | 1/400s | 50mm

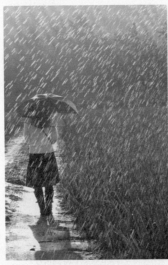

ISO 100 | F10 | 1/200s | 50mm

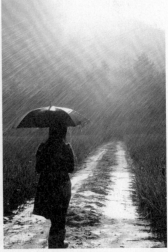

ISO 100 | F22 | 1/30s | 50mm

● 上面的相片是在同樣的環境下拍攝的。設定不同的快門速度來觀察雨滴形狀，就能夠看出快門速度對表現動態物體有直接的影響。1/1000s與1/400s下所拍攝的雨滴看起來有如靜止般，而1/200s和1/30s下拍攝的雨滴則呈軌跡狀。

將快門速度調快的話，就能夠將迅速移動的物體以靜止般影像清晰表現出來；相反地，將快門速度調慢拍攝，移動物體就會呈現行進的軌跡。

　　那麼，若想要拍出清晰的相片，就得一直用很快的快門速度來進行攝影嗎？事實上並非如此，視拍攝者的判斷而定。另外，為了能使用夠快的快門速度，就得需要充分的光量。因此，隨著情況不同，也會有所限制。

● 這是利用1/1000s拍攝的相片。在拍攝時，也要求模特兒不要往前跑得太快。由於使用了快的快門速度，才能夠拍出如同漂浮在空中般的靜止畫面，利用快的快門速度拍攝時，就能夠看到平常肉眼無法看到的靜止影像。

60 WAYS PHOTOGRAPHING TECHNICS

ISO 100 | F4 | 1/1000s | 28mm

相反地，如果使用慢的快門速度，就能夠呈現被攝體的動線，如美麗的夜景或車輛的車頭燈軌跡等就是屬於此例。隨著快門的快慢程度，軌跡的長度以及被攝體的清晰感也會有所差異。

● 這是在漢江旁的道路以6s的快門速度所拍攝的相片。周圍的建築物或樹木等固定的物體依然靜止，相反地，行進中的汽車等則以較亮的車頭燈軌跡來呈現移動方向，拍攝都市夜景等情境主要都是利用這種方法。

ISO 50 | F22 | 6s | 37mm

然而，快門速度若慢到一定程度的話，相機就容易產生晃動，這種現象在重量較重的望遠鏡頭當中更容易發生，所以如果利用慢的快門速度進行拍攝，就得使用三腳架才行。

● 這是利用1/30s所拍攝的相片。若使用比鏡頭焦距值的倒數還慢的快門速度，發生手震的可能性就會變高。為了預防這種情況發生，除了確保充份的快門速度，也必須要使用三腳架。

ISO 100 | F22 | 1/30s | 50mm

測光

計算光線！

前面已經了解關於曝光的原理和形成曝光的各種要素了，本單元就來學習利用構成曝光的各種要素來計算光線，以及決定曝光的測光。

　　所謂的測光是為了判斷曝光的計算過程，現今大部分的相機都有自動處理測光和曝光過程的功能。不過，為了能達成攝影者在各種情況下的需求，就必須對各種測光方式有所了解。

　　進行測光所需要的測光表依照使用方式不同可分為反射式測光表和入射式測光表。反射式測光表是內建於相機裡的測光表，測量光線到達被攝體後所反射出來的光量。相反地，入射式測光表直接以光接收器來測量到達被攝體的光量，因此比反射式測光來得更精確，但缺點就是必須另外攜帶。

● 圖中的測光表稱為入射式測光表，測光表上端的白色圓球即是光接收器，放在面向主光源的方向進行測光。

● 反射式測光表　　　　● 入射式測光表

　　在不同的環境下拍攝不同的被攝體，通常其適當曝光都會有所不同。即使是相同的被攝體，隨著測光的方式不同，曝光也會跟著不同。舉例來說，拍攝穿著黑色衣服的人或同一畫面中有極暗和極亮的部分共存時，要測出正確的曝光數值是相當困難的。因此，為了能夠更接近適當曝光，便有各式各樣的測光方式。

　　無論何種測光方式，只要反射率接近18%就會判讀為適當曝光。不過，依據測光的方式不同，畫面內的測光領域和比重也會不同，其各種測光方式也會因相機品牌的不同而存在些微差異。

矩陣測光
自動計算曝光

多重分區測光（Multi，Matrix metering）是將拍攝的畫面分割為多個區塊來
計算每一區塊加總後再平均曝光數值的方式，想要進行快速且簡便的攝影
時相當方便。

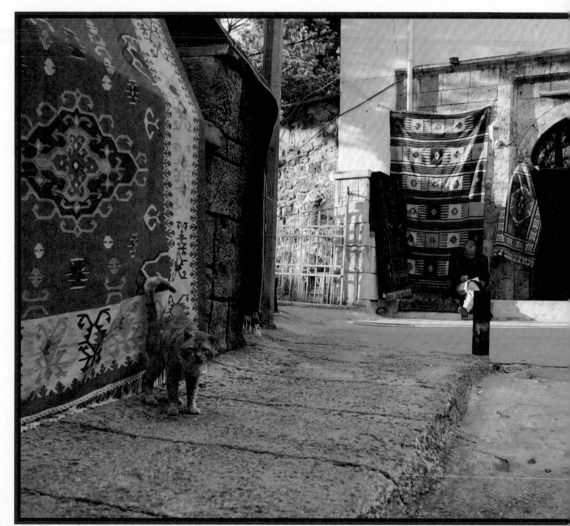

多重分區測光又稱為多重測光和矩陣測光，是近來大多數相機都具備的功能，將畫面上分為多個區塊後進行測光，以其平均數值來決定曝光。矩陣測光方式小則分為9個區塊，大則有16區塊至64區塊，分成越多個區塊來進行測光，就能夠計算出更準確的曝光。

　　由於相機是採用各區塊的平均值來計算的，所以當相片中亮部或暗部占多數的時候，就會發生測光表失準的情況。因此，逆光等對比強烈的環境下最好能夠避免使用矩陣測光。

ISO 200 | F4 | 1/800s | 40mm　　　　ISO 400 | F7.1 | 1/200s | 50mm

● 因為左側相片的中心和周圍部分的明暗差異相當明顯，且是對準亮部來進行測光的關係，所以周圍部分的建築物便顯得曝光不足。

●● 由於相片內陰影範圍居多，測光表將其判斷為相當暗的情況，所以才會以曝光過多的方式來呈現。

　　近來因為測光技術的發達，其切割的比例也日漸細分化，以利計算出更精準的曝光。因此，若非特殊目的的曝光數值或對比強烈的環境下，使用矩陣測光和些許的曝光補償也能掌握住適當曝光。

33

點測光與局部測光

對想要的區塊進行測光

點測光（Spot metering）或局部測光（partial metering）是只有利用相片部分區塊來測光的方式。因此拍攝者能夠主觀地選擇曝光，同時也可以獲得相當準確的曝光數值。

　　點測光和局部測光是指只利用相片的一部份來測光的方式。若要區分的話，那就是大部分的相機當中，點測光的區塊都比局部測光的區塊小，點測光大約只使用畫面中2～5%左右的部分來測光，局部測光則是選擇約9～10%左右的部分來進行測光。雖然測光點的位置會因為相機不同而與自動對焦點有連鎖的情況，但這是擁有高級功能的相機才具備的特性，大多數的相機還是限定於中央部分。如果是使用點測光或局部測光的話，在變換構圖以及被攝體移動時，就算是些許的變動，也可能會造成曝光數值改變，所以一定要使用曝光鎖定（AE LOCK）。

　　在想要的點進行測光，只要鎖定曝光數值的話，在拍攝者解除曝光鎖定之前，都會維持著該曝光數值。因此適用於對比極明顯的環境中、或拍攝者已指定其曝光目標的情況。另外，若以最亮和最暗的部分來進行測光的話，適度地曝光補償會更好。

　　如同下面的相片一樣，在逆光或是被攝體大多為黑色的情況下，利用矩陣測光等方式將難以計算出正確的曝光數值。如果利用點測光或局部測光的話，就能夠獲得比其他測光模式更好的結果。雖然點測光或局部測光的便利性低於矩陣測光，但拍攝者經常用點測光或局部測光，不僅能讓攝影者熟悉曝光的相關概念，也可以在對比明顯的環境下拍出完成度更高的相片。

ISO 160 | F2.8 | 1/750s | 45mm　ISO 160 | F2.8 | 1/750s | 40mm　ISO 160 | F2.8 | 1/750s | 40mm

● 在逆光的狀態下，被攝體穿著黑色系的衣服，如果使用矩陣測光的話，測光表會將整體視為是黑色的狀況，而標示出曝光過多的測光結果。因此這種情況下，最好能夠對著人物的臉部或明亮的背景使用點測光。

中央重點測光
將中央作為中心來進行測光

中央重點測光（Center Weighted metering）和矩陣測光一樣是平均測光方
式的一種，但是中央重點測光更偏重於中央區塊的測光，所以更能依照拍
攝者指定的拍攝目標來獲得曝光數值。

中央重點測光也是平均測光方式之一，但是分割測光的區塊不同，是更加著重於中央部分來進行測光。因此，在極端對比的情況下，中央重點測光比起局部測光更能夠獲得正確的曝光數值。測光時中央和周圍的比率依每台相機而有些許差異，但一般大約是70：30～80：20左右。

中央重點測光是最具代表性的測光方式之一，從古沿用至今，以前甚至也有只使用這種測光方式的手動相機。中央重點測光是當被攝體位於中央而與背景有曝光差的話，就能有效地進行測光。

下面的相片當中，光線只有映照在位於中央的被攝體，所以背景和主體的對比差就相當高，在中央重點測光當中，中央的明亮與否在測光的比重上占相當大的部分，所以讓被攝體置於中央進行測光後，再變更構圖來拍攝。只要多使用中央重點測光，就能夠更輕易地掌握對於基本曝光的感覺。

● 比起黑色的背景或人物的衣服，將人物的臉部置於畫面中央測光最為恰當。

ISO 100 | F3.3 | 1/250s | 28mm

ISO 160 | F3.3 | 1/350s | 70mm

由於中央重點測光的測量範圍比一般局部測光方式的範圍來得大，所以就會有所限制，活用度也比起其他測光方式來的低。

35

構圖
適當地分配被攝體和空間

決定好被攝體之後，就會思考要將被攝體置入何種空間的位置來拍攝。而
設計被攝體位置或背景等整體架構的過程就是構圖。

構圖自相片被發明之前即始於美術，經過長時間的研究而發展至今，不只是美術、相片，在電影等視覺上的表現方法中，構圖也是必定被考慮的要素之一，透過構圖能夠更有效地傳達主題。

　　被攝體與背景各占多少比例、要擺在哪一個位置的構想就是所謂的構圖，拍攝者能夠透過構圖賦予相片安定的感覺，相反地，它也能讓相片產生不安感。像這樣，構圖在透過相片傳達想要表現的主題上扮演著相當重要的角色。

● 圓形構圖　　● 三角形構圖　　● 曲線構圖　　● 水平線構圖　　● 垂直線構圖　　● 對角線構圖

　　進行構圖的時候並非一定要遵循既定法則。若是已熟悉各種基本構圖，那麼即使是相同架構的相片，也能夠學習到隨著構圖不同而傳達不同感覺的方法。每幅作品都有屬於自己風格的特性，如果覺得構圖困難的話，就先簡單區分主題和副主題的配置空間即可，如此一來會更輕易上手。

135

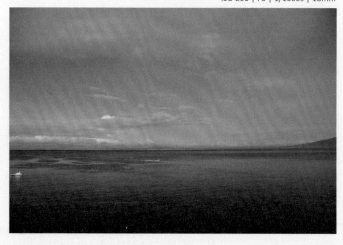

● 水平構圖是會賦予安定感的構
　圖，能讓大海看起來更加寧靜。

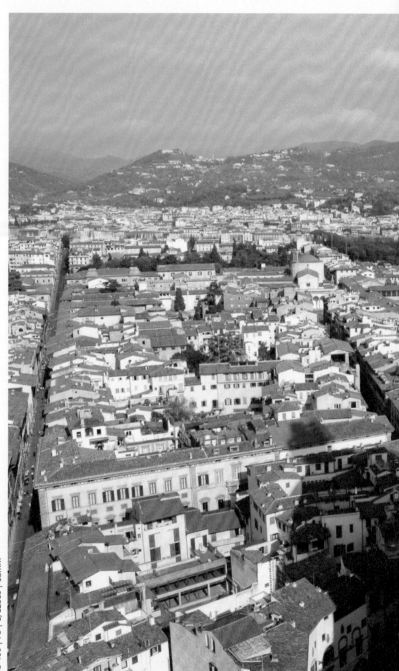

● 由於使用了對角線構圖，所
以才更能強調前方的建築
物，從近景到遠景規律地排
列著，營造一種生動感。

ISO 400 | F8 | 1/1250s | 18mm

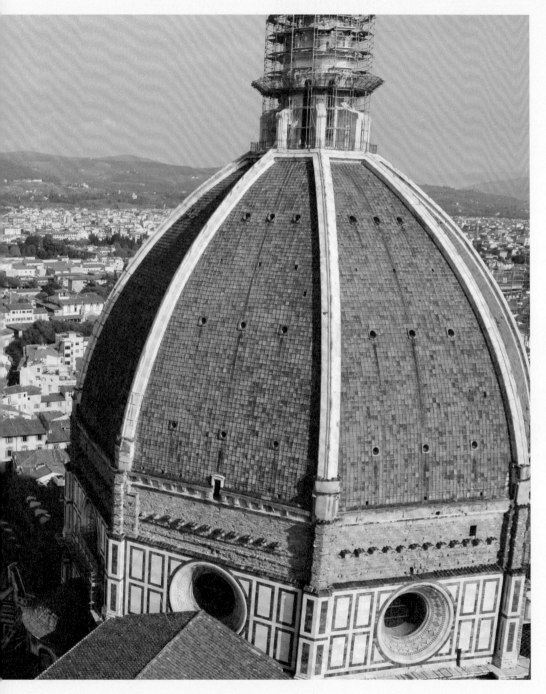

36

黃金分割

安定的架構，最舒適的視覺排列

構圖目的在於給予人一種更舒適且更有效率的方式來傳達主題。既然如此，能讓觀者感到最舒適的是哪種構圖呢？利用數學理論—黃金比例的黃金分割是能讓觀者感到最舒服的構圖，在本單元當中就讓我們來了解黃金分割是如何套用在相片上。

黃金分割（Golden Section）或黃金比例（Golden Ration）一直以來都使用於美術、建築、攝影等各種藝術領域當中，是看起來最具安定感和擁有協調架構的表現方法。黃金分割的由來，源自古希臘時期，將人類感覺最安定的幾何或自然事物換算成數值之後，約是5：8或1：1.618的比例，而將此比例套用在構圖上，便稱作黃金分割。

● 黃金分割

　　小至日常瑣事、大至建築設計也會套用黃金分割的比例，其運用範圍非常廣泛。相片中的黃金分割是將架構的長與寬皆分為三等份，將被攝主題的重心置於交叉點上，是能讓觀者感到最安定、舒服的構圖。只要符合黃金分割的比例配置，就能讓包括被攝體在內的畫面適於任何一種構圖方式。無論屬於哪一類的相片，都能夠套用黃金分割的構圖。

ISO 400 | F7.1 | 1/250s | 50mm

● 這是使用黃金分割構圖的相片，沒有任何誤差地突
顯被攝體，賦予整體性的安定感。但稍有不慎就容
易淪為老舊感且平凡無奇，須多加留意。

ISO 100 | F10 | 1/290s | 24mm

ISO 100 | F6.3 | 1/640s | 19mm

LESSON

37

圓形構圖
讓被攝體位於中心

圓形構圖是讓被攝體位於中央位置，具有集中視線的效果，是強調被攝體時經常使用的基本構圖。由於將視線集中在被攝體上是最大目的，若再搭配平面且單調的背景將最具突顯被攝體的效果。

圓形構圖的相片由於置中的被攝體所佔面積比背景還多，所以能大大提升對被攝體的專注度。因此，圓形構圖比起其他構圖更能凸顯被攝體，也是個乾淨俐落且條理分明的構圖。

利用特寫拍攝自然界中常見的花或昆蟲、以及線上購物的商品相片等等，主要都是使用圓形構圖。此時，若稍有不慎，恐會變成容易看膩且僵硬的相片，所以最好能夠稍微改變構圖來表現出被攝體的特性。

ISO 400 | F4.5 | 1/125s | 22mm　　　　　　ISO 400 | F5 | 1/125s | 35mm

● 利用圓形構圖時，若設定明亮的背景，或是以簡單的格式拍攝的話，就能夠更有效地集中視線。圖中在單調的蘋果上加入獨角仙來賦予效果。

另外，人像攝影中的圓形構圖也能有效地傳達人物行進的方向。

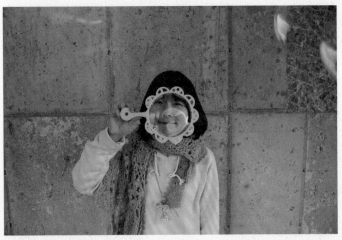

ISO 200 | F4.5 | 1/125s | 28mm

● 這是使用圓形構圖的人物照，由於主要的被攝體—人物位於相片中央，所以能夠在第一時間注意到人物的表情或動作，還能夠表現出從相片中心產生的泡泡往各角落飄的運動性。

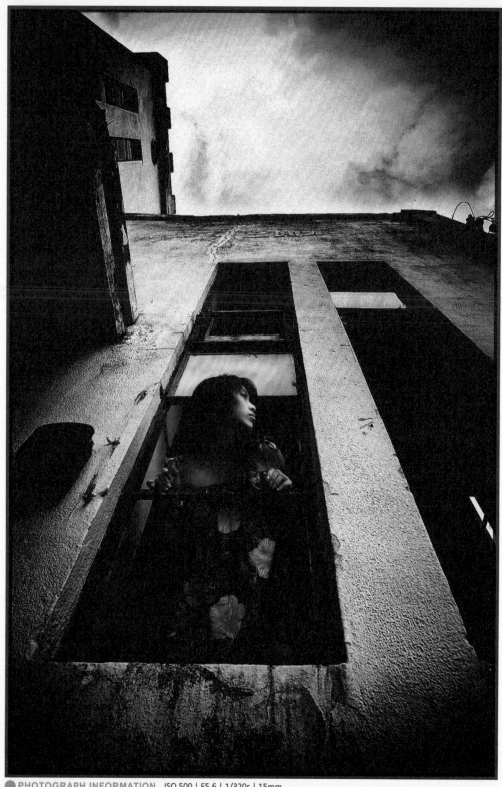

38

三角形構圖

具方向性的構圖

三角形構圖是指相片的上方或下方往某個方向逐漸變窄的方向性，所以視線的移動相當自然，經常用來呈現坐著的人物。

　　三角形構圖在配置上著重於將被攝體的重量擺在下方，所以也是個能夠感受到安定的構圖。基於此一理由，三角形構圖大多使用在靜態事物或風景攝影上，能表現出山或島等大自然面貌，且能夠很輕易地獲得觀者的同感，但是也很容易流於平凡且單調的相片，因此要謹慎小心。

　　進行三角形構圖的話，被攝體會以三角形的進行方向漸漸變窄，所以最後可以將視線集中於一點，且演繹出相當安定的畫面。此時，背景的進行方向如果也和被攝體的進行方向相同，在視覺上就能獲得更加舒適的感覺。

● 三角形構圖常見於建築物或人造造型物的風景照當中。由於構圖是由下往上逐漸縮小的緣故，因此看起來更加具有安定感。

ISO 400 | F5 | 1/6400s | 17mm　　　　ISO 200 | F9 | 1/4000s | 17mm

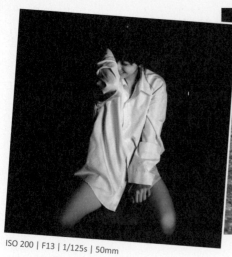

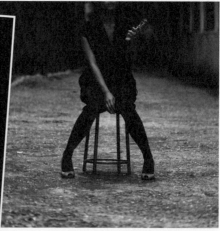

ISO 200 | F13 | 1/125s | 50mm

ISO 400 | F2.8 | 1/350s | 85mm

● 人物坐姿的攝影當中也經常使用三角形構圖，由於份量著重於相片下方而賦予安定感。

　　為了避免三角形構圖稍嫌單調的缺點，因此將次要的被攝體納入畫面當中也是個好方法，將比起基本的三角形構圖更具新鮮感，也能夠成為有趣的相片。另外，利用與一般三角形構圖相反的倒三角形構圖來拍攝也能賦予截然不同的感覺。稍有不慎的話，可能會引起不安感，但是可以避免三角形構圖的單調，同時更富有視線的運動感。

● 人物坐姿的攝影當中也經常使用三角形構圖，由於份量著重於相片下方而賦予安定感。

ISO 100 | F3.3 | 1/500s | 28mm

LESSON

39

水平、垂直構圖

變得更寬廣或更修長

在擁有水平線的風景攝影當中能夠輕易地發現水平、垂直構圖，主要使用在拍攝自然環境或建築物上，雖然是單調地以橫切相片的平行線作為基本構圖架構，但能讓體積和規模看起來相當龐大，而營造出雄壯和驚人的視覺感受。

水平、垂直構圖是屬於直線型態的架構，所以多少會讓人覺得有些單調，但將架構化分為二或配置多個水平、垂直線就能夠建立出賦予緊湊感或創新感的構圖，這類構圖在拍攝自然環境的水平線或地平線，以及都市的建築物時都相當具有效果。此外，由於這是以直線為中心的構圖，所以在相片當中是否擔任中心的角色、直線是否有往哪一方傾斜，讓水平符合構圖是相當重要的。

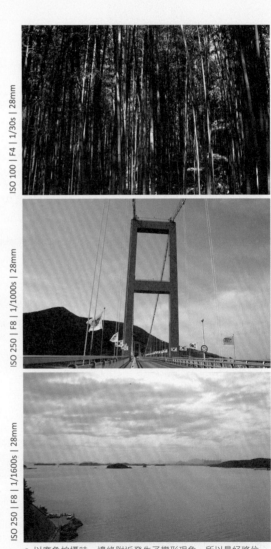

ISO 100 | F4 | 1/30s | 28mm

ISO 250 | F8 | 1/1000s | 28mm

ISO 250 | F8 | 1/1600s | 28mm

● 以廣角拍攝時，邊緣附近發生了變形現象，所以最好將位於相片中央的水平線作為水平標準。

ISO 100 | F4.5 | 1/1000s | 200mm

● 黃金分割構圖是將水平和垂直分為三等份,所以用在水平、垂直構圖之中的機會比起其他構圖還多。例如圖中的
　海浪形成自然的水平構圖,將人物配置在水平、垂直交叉的2/3處,相當具有效果。

使用多重的水平、垂直構圖時，讓想要強調的被攝體置入交叉點上，比起單一水平、垂直的構圖，更能緩和不安的緊張感，同時更富有安定感和層次豐富的洗練感。

利用水平構圖將畫面橫分為三等份，在2/3處架構水平構圖，比起一分為二的水平構圖較能賦予整體的和諧感，是風景攝影經常使用的構圖。

水平、垂直構圖同時使用的話，就會變成框架構圖。框架構圖會讓畫面更加充實，且強調安定感。雖然可用於突顯建築物或造型美，但看起來會像存在著相當多個體一樣，可能導致雜亂的多餘感。因此，還是盡可能讓畫面單純化。

ISO 200 | F7.1 | 1/200s | 34mm　　　ISO 100 | F2.8 | 1/4000s | 52mm

● 如上圖中，畫面裡有水平和垂直線互相交錯的構圖就稱為框架構圖，依序排列而成的線條會隨著遠近而具有方向性，但一個不小心恐讓畫面充滿太多線條，使相片本身顯得相當複雜。

曲線構圖和對角線構圖

時而柔軟，時而動感

曲線能夠呈現柔軟且柔和的感覺，斜線則能夠讓人感受到生動的氣氛。同
樣的，構圖內包括曲線的相片能詮釋柔和與溫暖的感覺；而具有方向性的
斜線會引導相片中自然視線的移動，表達出具戲劇性的氛圍。

● **PHOTOGRAPH INFORMATION** ISO 200 | F3.2 | 1/400s | 28mm

曲線構圖是想要表現出柔軟度和運動感，或者是想讓人感
受到如同流水般的律動時所選擇的構圖方法，主要使用拍攝
道路或鄉間小路時為佳，可以將柔和的曲線完整傳達到畫面
當中，且營造出舒適的氛圍。

ISO 200 | F6.3 | 1/800s | 18mm

ISO 100 | F4 | 1/1600s | 26mm

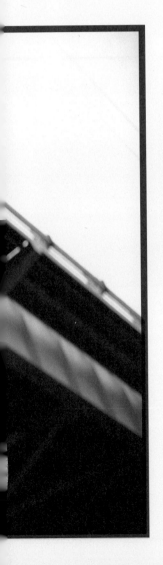

ISO 200 | F5 | 1/1000s | 24mm

● 若要使用曲線構圖或S形構圖，則被攝體或背景須具有曲線或S
　形的樣貌才行，所以跟其他構圖比較起來稍有限制上的不便，
　並非一般常用的構圖方式，主要常見於道路或溪河等。

對角線構圖是將畫面劃分為二，同時感受到力量和動感，多少帶點不安的感覺，但是當想要表現出強悍的力量或逼真感的時候是相當適合的構圖。因為適用於各種素材上，所以活用度相當高，但若稍有不慎，恐會讓被攝體變形而顯得失真。如果使用對角線構圖將主題和副主題以融洽的方式表現出來的話，就能夠培養出新視覺角度來觀看被攝體的眼光。

● 對角線構圖能讓人的視線從相片的單邊側面自然地移到中央或反方向，呈現流暢的移動性。另外，若再加上廣角鏡頭，則越往相片的導緣，便會出現線條的交錯重疊與變形現象，同時能夠強調其律動感，若用在拍攝建築相片上，也十分具有效果。

ISO 160 | F5.6 | 1/250s | 28mm

ISO 200 | F7.1 | 1/500s | 28mm

PART 1 PHOTOGRAPHING TECHNICS

155

41

正確的相機握法
用正確姿勢拍出好相片

攝影是透過相機才能達成的動作，所以仔細了解相機功能和正確操控相機可說是拍出好相片的第一步，就如同正確的握筆姿勢是學問的基礎一樣。本單元就讓我們來了解攝影的基礎─正確的相機握法。

　　就算是擁有高畫素和好鏡頭的高級相機，如果不小心晃動相機的話，就無法拍出令人滿意的相片，因此攝影的時候讓相機保持穩定的狀態下是很重要的。使用變焦鏡頭時，其晃動尤為明顯，一般來說利用比「鏡頭焦距的倒數」快的快門速度會比較安全。

　　握著相機的時候，要用左手來支撐相機，右手輕輕地按下快門，讓相機的觀景窗與眼睛平行。

ISO 200 | F4.5 | 1/640s | 80mm

　　利用背帶將相機固定在手腕上，或者是使用手腕帶也是不錯的方法。

ISO 200 | F4.5 | 1/800s | 76mm

如果是站著攝影的話，雙腳要張開到與肩膀同寬，手臂要盡量靠攏身體，藉此防止相機晃動。

ISO 200 | F4.5 | 1/1250s | 80mm　ISO 200 | F4.5 | 1/1000s | 80mm　ISO 200 | F4.5 | 1/800s | 80mm

如果使用上列的方法也無法穩定時，最好使用三腳架等輔助工具。

● plus note

📷 **背帶和手腕帶**

背帶：一般來說，相機背帶是指攝影或移動時可以將相機背在肩膀或脖子上的繩子，多為皮革材質，連動測距式相機、單眼反射式相機或中型相機等各類相機搭配背帶的方式都不同，所以購買前要先確認相機種類。

手腕帶：手腕帶的作用是為了方便運用相機，而將皮革或布質的帶子附在相機側邊，讓手穿過帶子固定相機，大致上使用在因為重量或厚度而無法長時間握著的相機。

42

面對被攝體該具備的正確心態

攝影是攝影者和被攝體之間的溝通過程，因此，選擇符合主題的被攝體，
然後正確的理解被攝體是很重要的。

前面已經學習過關於攝影的理論部分了，就如同世界所有的學
問一樣，理論是為了進行實戰前的準備階段，並不是忠於理論
就一定能夠拍出好的相片。理論終究只是以許多人的經歷彙整
成基礎，我們必須將理論吸收起來，然後運用並且嘗試、創新。
那麼，首先就讓我們來了解如何選擇適當的被攝體成為主題的方
法。

在攝影之前，掌握自己想要拍的目標是很重要的，可指定一個
目標或主題，試著用〝今天得拍下帶著美麗微笑的孩子們〞或是
〝得拍下森林中的樹木〞的想法去思考，也能夠對觀察被攝體有
相當大的幫助。

ISO 200 | F1.6 | 1/80s | 50mm

● 為了象徵性地表現出太陽的樣貌，將女性的頭髮呈環狀
散開。另外，為了賦予比太陽更加奇形怪狀的感覺，透
過Photoshop加強了藍色調。即使是相同的被攝體，決
定該表達出被攝體的程度多寡也很重要。

ISO 320 | F4 | 1/30s | 28mm

● 將歡呼的情景以稍微滑稽的方式來呈現，被攝者露出比
平常還誇張的表情，加上利用廣角鏡頭的些微變形得以
強調氣氛。選擇符合環境氣氛的鏡頭對於相片的構成也
有相當大的影響。

選擇被攝體之後，接著就得決定最能夠將其特性淋漓盡致表現出來的構圖和曝光，為了做到這一點，確實地了解被攝體是很重要的。另外，學著選擇更能表現出被攝體特色的測光方法或構圖類型也是很重要的過程。

然而，如果相片只拘泥於形式上的構圖和曝光的話，那麼相片就只是記錄的作用而已。為了能夠拍出好的相片，就得學著能夠營造出比現場還要生動且具有個人特色的構圖和曝光。另外，必須要確實理解前面所提及的各種曝光方式與構圖類型，以這些方法做為根基進而得以靈活運用，努力累積屬於自己風格的技巧。

ISO 320 | F3.5 | 1/60s | 52mm

● 相片往往帶有拍攝者的主觀意識，因此要將老人家的模樣真實地拍下來並非是件簡單的過程。不過這個時候我們必須試著站在老人家的立場思考，雖然必須培養展現相片的能力，但是先學會尊重被攝者也是很重要的。因此，在拍攝此類相片的時候，千萬別忘記要先經過對方同意。

要拍什麼呢？
挑選攝影主題

相片是能夠延伸拍攝者主觀意識的表達工具，因此在決定主題之後，拍攝
者就能夠以一致性的方式來表現。

〝要拍什麼呢？〞是所有拍攝者最基本的疑問，找到真正想表達的主題或被攝體也許是最簡單、同時也是最困難的一件事。

相片當中有許多主題，風景、人物、生態、記錄文件等肉眼所及的萬物全都可以是相片的主題，同時也可以說是被攝體。想要拍到好的相片，就需要具備以不同的眼光來觀看被攝體的角度之能力，透過鏡頭來觀察日常熟悉的事物，就能夠發現之前未能察覺的部分。

另外，要培養習慣去尊重進入觀景窗的被攝體，偶爾也要仔細思考自己想拍的相片內容是否有隱私的爭議，最好避免沒有經過他人同意的拍攝。這是相當謹慎的一件事情，也是擁有長久經驗的專業攝影師們常會感到煩惱的部分。若沒有正確的主題想法或目標，單單只靠對攝影的慾望，很有可能會造成他人的困擾，因此要小心謹慎。

● 此一相片是以皮鞋當作主題所拍攝的，用特定主題拍攝的話，就能夠培養觀察事物的眼光。為了拍出自己想要的感覺，在決定主題後，就需要試著先在腦海中描繪要拍攝的相片。

景深的條件

透過失焦來突顯被攝體

利用景深來分離被攝體和背景的效果是常見的技巧之一，以適當的景深來
壓縮背景、讓視線集中在被攝體上。

大部分的相片都具有想要表達的主題，只要利用適當的景深鮮明地突顯被攝體，其餘部分予以模糊處理的話，視線就會落在主體上，而有效地傳達主題。這種效果一般稱為失焦（也就是散景效果），接下來就讓我們來認識為了表現淺景深而失焦的幾項要件。

第一，比起廣角鏡頭系列，失焦在望遠鏡頭系列上更容易達成，下面是以焦距28mm的廣角鏡頭到焦距80mm的望遠鏡頭所拍攝的例子，互相比較後就能夠觀察出望遠鏡頭的景深比廣角鏡頭更淺的特性，更有利於使用在失焦攝影上。

ISO 200 | F4 | 1/1250s | 28mm

ISO 200 | F4 | 1/1250s | 44mm

ISO 200 | F4 | 1/1000s | 80mm

● 廣角鏡頭和望遠鏡頭的比較

第二，利用相同攝角的鏡頭，盡可能地開放光圈，有利於創造較淺的景深。下面是以相同攝角的鏡頭分別以F1.8、F3.2、F6.3所拍攝的相片，光圈數值越小，其景深就會變得越淺，而光圈數值越大，背景周圍看起來也益加清晰。

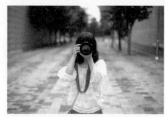

ISO 200 | F1.8 | 1/4000s | 50mm　　ISO 200 | F3.2 | 1/1250s | 50mm　　ISO 200 | F6.3 | 1/320s | 50mm

● 相同的攝角下使用不同光圈的景深比較

第三，比起遠處的物體，位於近處的物體所獲得的景深也會比較淺。下面同樣是光圈數值F9所拍攝的相片，當被攝體在遠處時，周圍背景相當清晰；相反地，被攝體在近處的時候，可以輕易看出焦點凝聚在人物上。像這樣將被攝體放在近處、遠離背景拍攝的話，景深就會變淺，表達出失焦的效果。

ISO 200 | F9 | 1/200s | 50mm　　ISO 200 | F9 | 1/160s | 50mm　　ISO 200 | F9 | 1/125s | 50mm

● 相同的攝角下，以距離被攝體遠近的景深比較

淺景深的相片能賦予空間感、強調被攝體等作用，所以相當受到許多人的喜愛。但是一般來說，偏好淺景深的相片，看起來就像是沒有考慮到被攝體和背景的搭配，只重視主體而已。不只如此，以鏡頭的光學特性來說，與其開放最大光圈拍攝，稍微縮小光圈約F5.6～F8左右更能獲得較佳的解析度。

● 失焦在人像攝影中相當常見，藉由壓縮背景，把視線集中在人物身上，淺景深讓沒有對到焦的部分呈現柔和的質感。

ISO 400 | F1.4 | 1/80s | 50mm

ISO 100 | F2.8 | 1/500s | 50mm

ISO 400 | F1.4 | 1/50s | 50mm

● plus note

📷 創造景深的要件

←——— 被攝體景深淺（失焦）———

放大光圈（光圈值越小）
攝角變窄（焦距長的望遠鏡頭）
和被攝體的距離越近（近景）

←——→

——— 被攝體景深深（泛焦）———→

縮小光圈（光圈值越大）
攝角變廣（焦距短的廣角鏡頭）
和拍攝物體的距離越遠（遠景）

45

低角度和高角度

攝影者的角度不同影響相片的變化

拍攝者站在比被攝體還高的地方向下拍攝就稱為高角度。相反地，拍攝者站在比被攝體還低的地方往上拍攝就稱為低角度。相同的被攝體就算採取同樣的構圖，隨著拍攝者的角度不同，相片的感覺也截然不同。

所謂的低角度和高角度是指以被攝體為基準，而拍攝者所在的位置。比起望遠系列鏡頭，標準系列鏡頭或廣角系列鏡頭在高、低角度拍攝時，更具表現效果。

所謂的低角度是相機位於比被攝體還低的地方，往高處拍攝的方法，利用低角度能讓被攝體看起來比實際上更大，能夠傳達高大和雄偉的感覺。另外，在人像攝影中利用低角度則會讓人物的雙腿看起來更修長。

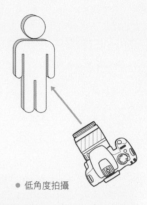

● 低角度拍攝

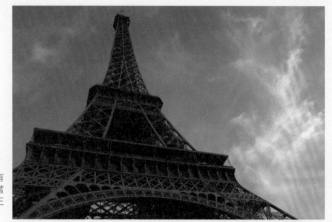

● 拍攝建築物時，如果利用低角度會有很好的效果。其建築物下方會相當寬，且呈現由下往上會逐漸變窄的三角形，看起來會比實際上還要壯觀。

ISO 200 | F7.1 | 1/160s | 18mm

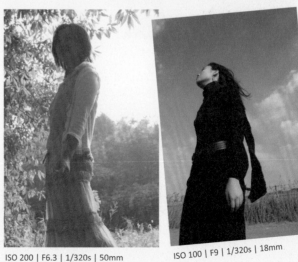

● 人像攝影中處於低角度具有修飾雙腿的效果，但使用低角度的時候，由於人物的視線向下觀看，所以稍有不慎，表情會顯得相當不自然。

ISO 200 | F6.3 | 1/320s | 50mm

ISO 100 | F9 | 1/320s | 18mm

高角度和低角度剛好相反，是相機位於比被攝體還高的位置往低處拍攝的方法。由於高角度必須爬到比被攝體還高的位置進行拍攝，所以只要另外攜帶攝影用梯子等，就會相當好用。另外，在短焦距下的高角度會讓對焦的被攝體一部份看起來更大，其他部分則如同縮小般呈現。

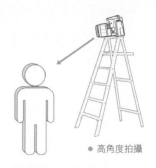

● 高角度拍攝

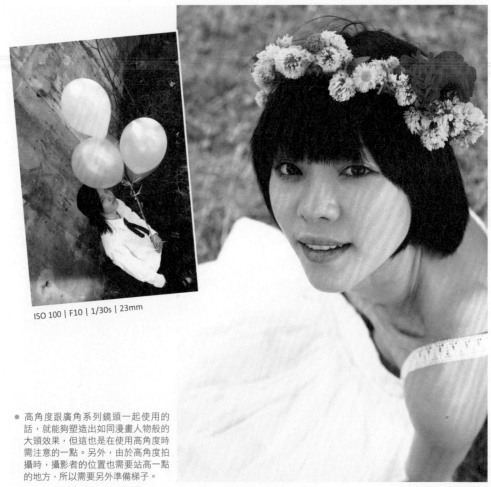

ISO 100 | F10 | 1/30s | 23mm

● 高角度跟廣角系列鏡頭一起使用的話，就能夠塑造出如同漫畫人物般的大頭效果，但這也是在使用高角度時需注意的一點。另外，由於高角度拍攝時，攝影者的位置也需要站高一點的地方，所以需要另外準備梯子。

ISO 100 | F5 | 1/250s | 50mm

拍攝黑白相片

沉浸在黑與白的魅力當中

一般影像媒體出現彩色的歷史並不久，因此黑白對彩色媒體來說已算是舊時的產物，或許也因此淪落為如同老古董的代名詞，但至今依然有許多人喜歡利用黑白攝影的濃淡來製作相片或媒體影像。

ISO 100 | F7.1 | 1/1000s | 28mm **PHOTOGRAPH INFORMATION**

最近上市的數位相機擁有超越肉眼的驚人色彩重現性和展現高水準的細節。以最新技術武裝而成、且以一瀉千里的速度不斷進步的數位相機，如果有與之背道而馳的，就屬黑白攝影了。底片也是一樣，即使低廉的價格和粒子感佳的高感度底片早已普及，但是以前的黑白底片仍然持續販售當中，這也代表著還有許多人在使用黑白攝影。

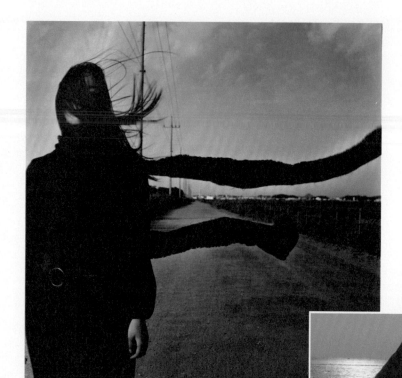

ISO 50 | F8 | 1/250s | 90mm

ISO 100 | F5.6 | 1/250s | 80mm

● 這是使用黑白底片拍攝的例子。黑白底片和數位相機的畫素或雜訊不同，黑白底片擁有顆粒感的差異。另外，各個底片廠商出品的底片其對比和顆粒感都不同，擁有比數位相機更豐富的寬容度和灰階層次。

黑白相片在彩色相片發明之前就存在了，它跟我們肉眼所及的現實或彩色相片相當不同，只靠色彩以外的黑白和亮暗的濃淡來表現。因此，和彩色相片比較起來，很有可能會顯得太單調，但是適度調整對比和黑白特有的質感表現，可以打造出視覺效果更強烈的相片。

ISO 200 | F10 | 1/1600s | 24mm　　　　ISO 640 | F5 | 1/2500s | 80mm

● 黑白相片只靠明亮與黑色濃度來表現各種顏色。因此，即使同樣是黑白相片，隨著如何拿捏
　黑與白的濃度來構成色調與對比等不同，也能夠呈現出各種截然不同的感覺。

　　黑白相片可以透過相機、或者是在彩色攝影後，再利用Photoshop之類的編輯程式進行轉換。雖然Photoshop當中有各種將彩色相片變更為黑白的選單，但如果利用其中的【Desaturate去飽和度】功能，便能輕易地改變。

● 透過Photoshop簡單進行黑白變換

47

被攝體的動態

利用更動態的方式來
表現移動中的被攝體

利用較慢的快門速度、或抓著相機同時跟著被攝體往相同
方向移動，就可以人為的方式創造出被攝體行進的軌跡，
讓相片更具動感。

　　在拍攝的時候，通常會希望被攝體保持靜止不動。當被攝
體有動作的時候，利用快的快門速度，就能夠拍下清晰的影
像，有利於表現細節。但如果是想要拍出被攝體正在動作的
動態時該怎麼做呢？

　　要表現移動的被攝體時，便以慢的快門速度來捕捉被攝體
的軌跡，或許會產生人為的手震，也因而能夠利用追蹤攝影
讓被攝體以外的背景都以晃動的方式模糊處理，藉此強調其
速度感。

ISO 50 | F16 | 1/10s | 50mm

● 這是固定好三腳架不讓相機晃動後，
調整以大約1/10～1/15s左右的快門
速度拍攝被風吹動的花。因此雖然背
景依舊鮮明，但擺動的花朵殘影給予
了一種在看動態影像般的感覺。

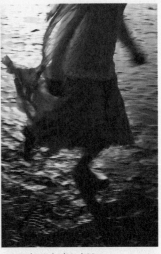

●● 為了賦予人物移動時衣服飄揚的動
感，刻意讓其產生模糊的現象。此
時，晃動的方向要和人物行進方
向相同，如此一來才不會顯得不自
然。

ISO 50 | F22 | 1/15s | 90mm

追蹤攝影是和被攝體往相同方向移動所進行的攝影，讓背景以模糊的方式而產生速度感，但移動中的被攝體反而相對地顯得相當清晰，這種方法常見於拍攝汽車競賽或運動比賽等動態景像。

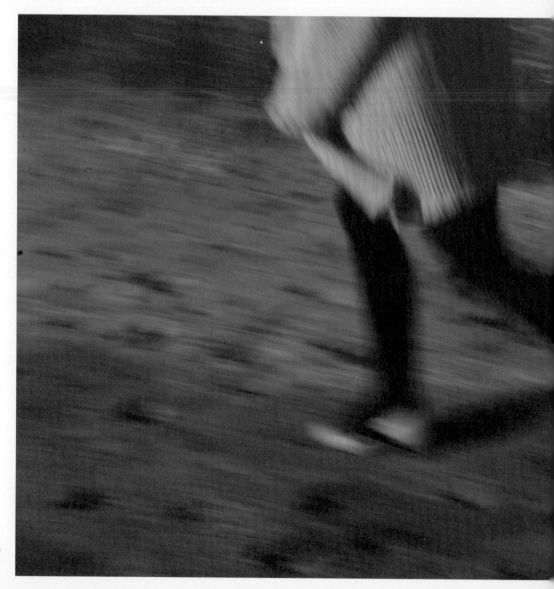

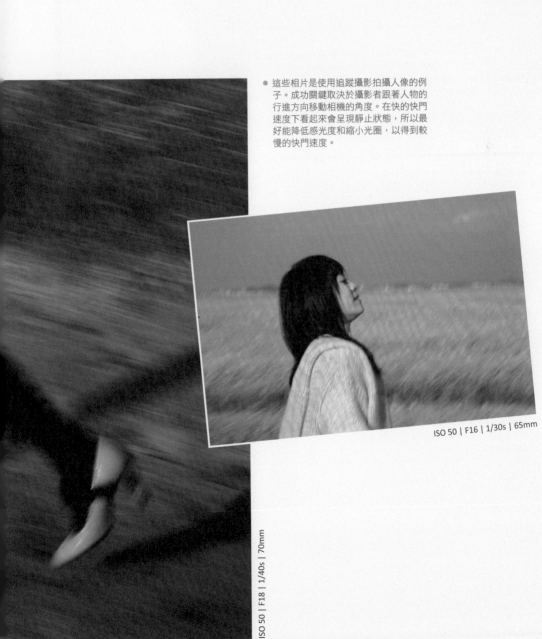

這些相片是使用追蹤攝影拍攝人像的例子。成功關鍵取決於攝影者跟著人物的行進方向移動相機的角度。在快的快門速度下看起來會呈現靜止狀態，所以最好能降低感光度和縮小光圈，以得到較慢的快門速度。

ISO 50 | F16 | 1/30s | 65mm

ISO 50 | F18 | 1/40s | 70mm

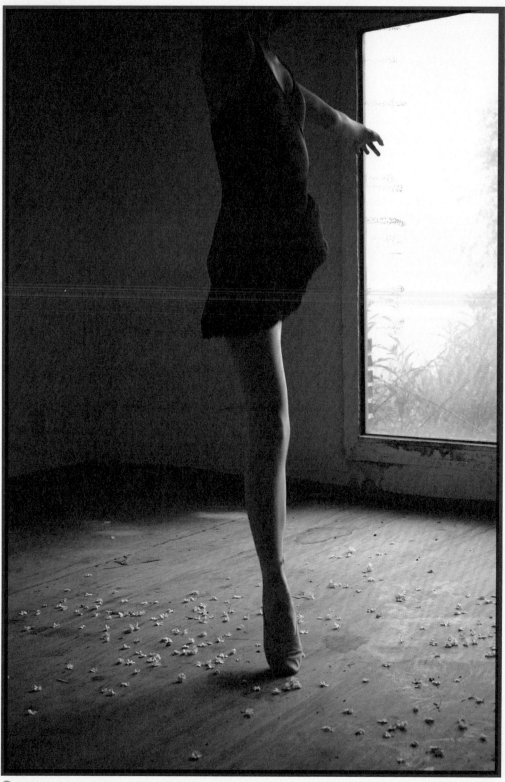

● PHOTOGRAPH INFORMATION ISO 640 | F5 | 1/125s | 52mm

48

利用連拍抓住瞬間

捕捉稍縱即逝的瞬間

該如何捕捉瞬間飛過來的鳥或昆蟲呢？另外，報紙體育版裡面的運動選手們瞬間表情或決定性得分畫面又是如何捕捉的呢？像這樣難以用肉眼確認且容易錯過的畫面，可以利用連拍功能輕易拍到。

　　如果讓電影以慢動作格放的話，就能夠仔細看清楚演員們每一個表情或動作的瞬間，相片就有如電影的格放。當瞬間移動的被攝體，利用一般攝影很難捕捉到決定性畫面時，這種情況下最常使用的功能就是連拍。

　　所謂的連拍是指按下快門的期間，連續拍攝一定次數的功能。如果是具有自動對焦的相機，為了防止連拍中因為被攝體不斷移動而對焦失誤，可以啟動隨著被攝體而持續調整對焦點的動態物體追蹤自動對焦功能。

　　下圖左側的相片是按一次快門只拍一次的單張模式，右側相片則是按下快門的期間連續拍攝的連拍模式。

● 單張模式　　　　　　　　　　● 連拍模式

　　連拍的話，就能夠輕易地捕捉到容易錯失的瞬間表情和動作，當被攝體動作相當多的時候，經常難以捕捉絕妙的瞬間，利用連拍的模式可從中挑出最具動感且符合主題的相片。

PART 1　PHOTOGRAPHING TECHNICS

179

● 這是使用Canon EOS-5D所拍攝的相片，擁有約每秒連拍三次的能力，有利於捕捉容易錯失的表情和動作。

　　動態物體追蹤自動對焦功能與連拍的每秒拍攝次數會依照相機型號的不同而有性能上的差異。若有相機具備每秒拍攝三次以上的水準，除了動作激烈的運動競賽以外，已經能夠應付大部分運動攝影了。

ISO 50 | F10 | 1/125s | 28mm

　　利用連拍雖然能夠輕易捕捉到用肉眼難以看見的瞬間，但卻會增加不必要的相片數量。大部分相機在機器的許可範圍內都允許變更連拍次數，因此為了減少不必要的相片，應該依據自己的用途來調整連拍次數。

ISO 100 | F7.1 | 1/1000s | 28mm

● 這是利用Canon EOS 1D MARK II所拍攝的相片，此一機種擁有每秒連拍八次的功能，比起上述的5D具有更高的自動對焦能力，在拍攝大動作的運動相片時相當有用。

PHOTOGRAPH INFORMATION ISO 800 | F3.2 | 1/80s | 50mm

49

點出相片！畫龍點睛

攝影師得將自己要表達的主題重點擺入畫面當中，同時得考慮主題與人物視線的方向來設定相片的構圖，而光線、顏色或小道具等要素也擔任襯托被攝體的要角。

　　雖然在人像攝影中，人物是最重要的主題與被攝體，但如果只拍人物臉部，很可能流於無趣且枯燥乏味。若想要拍出更加具有活力的人像攝影時該怎麼做呢？

　　首先，試著將重點放在顏色上。美麗的顏色不僅能讓觀賞者感到更愉快，甚至有集中視線的效果。另外，若沒有主題的平凡相片，只要將重點擺在顏色上，也能夠打造出充滿個性的攝影。

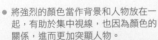

● 將強烈的顏色當作背景和人物放在一起，有助於集中視線，也因為顏色的關係，進而更加突顯人物。

ISO 100 | F3.5 | 1/200s | 32mm

ISO 100 | F7.1 | 1/125s | 50mm

試著把牆上塗鴉等圖像作為背景和人物一起拍攝，也可以使用利於集中視線的道具和被攝者一起拍攝，將更容易捕捉到人物自然的面貌。

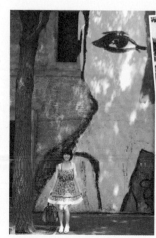

- 令人印象深刻的壁畫、照射在壁畫上的光線，以及人物開朗的表情都相當搭配，讓相片的氣氛更加明亮。

●● 把一棵樹置於相片當中，確實讓相片的重點落在中心。

●●● 善用鏡子的裝飾當作小道具，能讓人物活用道具而更試著擺出各種表情和姿勢。

ISO 200 | F2.8 | 1/800s | 50mm ISO 200 | F5 | 1/1600s | 20mm

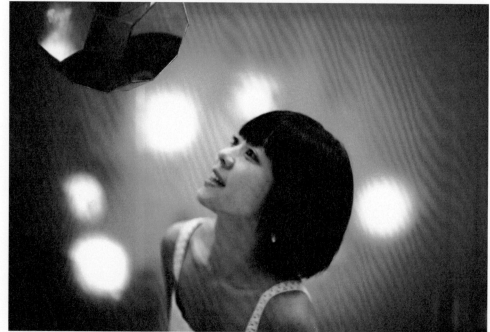

ISO 400 | F1.4 | 1/40s | 50mm

試著運用相片中不可或缺的光線來創造主題重點。從窗戶照射進來的陽光或日落時投射的長影子、以及室內人造照明等掌握光線明暗對比，就能夠突顯相片主題。

● 映照在牆壁上的影子為相片特色，但稍有不慎恐變成單純且平凡無奇的相片。

●● 背景上的人造照明扮演著強調人物的角色。

ISO 400 | F5.6 | 1/100s | 20mm　　　　ISO 640 | F1.4 | 1/140s | 50mm

　　在攝影棚或室內攝影，如果活用背景燈光，可以強調人物的線條。另外，隨著照明顏色不同，也能夠左右相片氛圍。

● 將視線集中在照進窗內的光線和人物身上，同時搭配人物後方的燈光與相框，而具有和諧感。

ISO 500 | F3.2 | 1/70s | 22mm

輪廓攝影

50 利用剪影表達的相片語言

剪影的相片乍看之下似乎很容易達成，但事實上絕非想像中那麼簡單，在畫面中必須要將人物的情感只以輪廓來表現，可說是相當高難度的作業，且曝光失敗的可能性也很高，但是只要好好運用的話，就能夠演繹出非常棒的相片。

輪廓攝影並非捕捉人物局部表情，而是要單純強調人物臉部線條或身體動作的表現方式。不需要呈現臉部表情或細節，看起來似乎更簡單，但是只靠線條的形狀要強調主題並且營造氛圍，反而更加困難。相反地，如果能夠好好活用這一點，在詮釋戲劇性畫面時可具有相當大的效果，特別是相當有利於拍攝形狀獨特的風景或人物側邊線條等能一眼能辨識其輪廓的畫面。

　　輪廓攝影在逆光下很容易拍攝，利用點測光配合明亮處的曝光拍攝，就能夠完成對比強烈的剪影。

　　如果說輪廓攝影是以讓光線照射在被攝體上所呈現的線條為拍攝重點，反之，也有未能被光線照到的部分，卻依然能成為拍攝重點，像是夕陽的紅色光線、跳舞的動作、人物的側面、建築物輪廓等各方面。

ISO 100 | F4.5 | 1/50s | 50mm

ISO 100 | F2 | 1/230s | 50mm

- 利用畫面當中明亮背景為逆光的話，就能夠輕易捕捉到被攝體的輪廓，在背景光源設定曝光後，按下曝光鎖定鍵後再將焦點對準被攝體，接著按下快門，藉此固定曝光來進行拍攝。

- 拍攝強光和黑暗室內兼具的相片時，先將焦點和曝光對準光源來拍攝。由於在明亮的光源中感應到曝光，相機便判斷現場有相當充分的光量，因此便捕捉到明亮部分與人物形成強烈對比。另外，如果將焦點和曝光對準暗處的話，光源就會變得更亮、黑暗的走廊也會以明亮的方式呈現，就能獲得富有華麗感的剪影。但是，若將曝光對準越黑暗的地方，就越要注意是否產生晃動。

51

利用倒影拍攝

影像裡的新世界

我們四周當中經常可見各式各樣的倒影。如果靈活運用反射的倒影作為攝影主題，也會呈現出不同於原始影像、既獨特且神秘的感覺。若把原始影像和倒影一起入鏡，或是拍下倒影等表現方式可詮釋不同風格。

倒影是指被攝體的影像透過光而反射在水面或玻璃上的現象，利用潺潺湖水、光滑的地板或玻璃表面以及光亮的鏡子等就能夠輕易地拍出倒影。

● 能夠鮮明地反映出被攝體倒影的玻璃很適合運用於拍攝倒影的相片，而人物豐富的表情和動作讓相片的呈現更具張力。

ISO 200 | F2 | 1/750s | 50mm

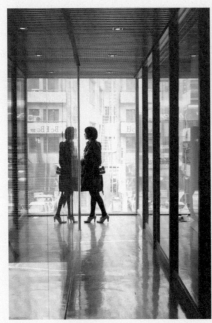

ISO 200 | F4.5 | 1/180s | 28mm

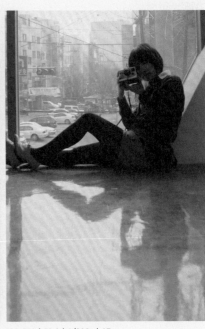

ISO 160 | F2.8 | 1/290s | 17mm

● 試著拍攝長長的走廊和玻璃上的倒影，由於背景的光量相當多，因此也能獲得些許的剪影效果。

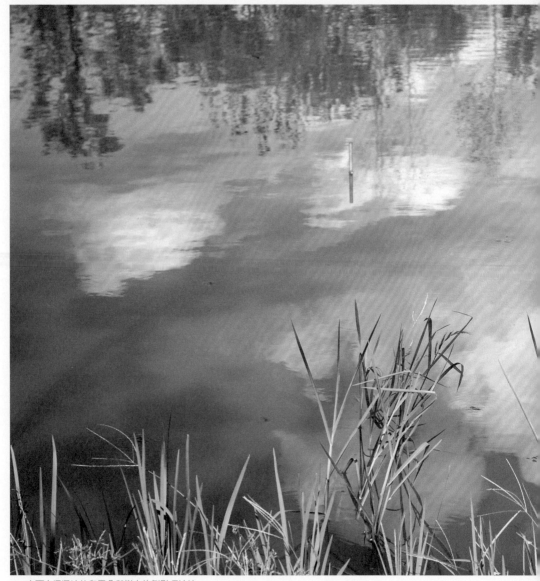

● 水面上潺潺波紋和雲朵與樹木的倒影巧妙地
　相互輝映，形成與實景截然不同的情境，隨
　著水面的波動也可以演繹出各種不同質感的
　相片。

ISO 50 | F4.5 | 1/1250s | 50mm

利用倒影的拍攝方法就有如模印的原理，以對稱的型態呈現，是一種相當獨特的表現方法。雖然倒影不如實際的被攝體來得鮮明，但反而帶有一種神秘感，特別是拍攝下雨天聚集在一起的人所反射在水中的模樣，或者是倒映在湖上的風景等等，都相當具有特色。不過，如果是拍攝人物倒影，動作越大則越增添倒影所呈現的效果。

52

利用長時間曝光來拍攝流動性的相片

肉眼以外的世界

實際上肉眼是無法見識到長時間曝光的。長時間曝光的攝影首重準確的測光，必須透過事前完善的準備，並且多次練習來累積經驗，以達到自己想要的相片效果。

由於長時間曝光的攝影要計算用肉眼無法確認的曝光，困難度也相對的高。它不僅需要額外的裝備，還得進行繁複的曝光運算。也正因為如此大費周章的準備工作，讓經過長時間曝光的攝影，有別於一般常見的人像或風景相片，呈現出更令人驚艷的風貌。經過長時間曝光的相片，像是海岸或溪谷等流水會形成夢幻般的綿延型態，或者是將充滿人群的都市風景轉變成人跡罕至的效果，其用途之廣泛，不只是能夠用於創作藝術作品，也經常使用於建築與都市景觀的攝影題材當中。

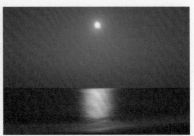

ISO 100 | F6.3 | 20s | 35mm

● 這是利用大約30s左右的快門速度所拍攝的相片，由於兩張相片全都是在夜間拍攝，所以特別設定在比白天更長的快門速度。

ISO 100 | F5 | 25s | 50mm

　　若要在白天時進行長時間曝光的攝影，為了能夠達到更長的曝光時間，負責減少主光源進光量的中灰密度濾鏡是不可或缺的，而依照減光量的多寡，可分為多個種類。

　　為了防止長時間曝光而造成影像晃動，三腳架和快門線是必備的器材。由於大多數人考慮到攜帶方便的問題，所以都會選擇輕盈的三腳架，但是如果三腳架太輕的話，隨著腳架上的相機角度變化，有可能會因此無法支撐重量或是容易因風吹而晃動。因此，購買三腳架之前，務必要確認三腳架所能支撐的最大重量。即使腳架本身已具有足夠重量，但最好也能夠選擇材質堅硬的三腳架。快門線具有和相機快門鍵相同的功能，透過傳導線將快門鍵與相機本身分離，如此一來按下快門鍵時就不會引起相機晃動，因而在長時間曝光的攝影之中，對於相機的穩定度具有相當大的幫助。

另外，快門線也能當作反光鏡預升（按下快門的時候，為了減少反光鏡升起的動作所引起的相機震動，而事先升起反光鏡再曝光）的功能。

● 此相片使用了ND 400濾鏡，比起一般曝光減少了約14又1/2檔左右的光量。

ISO 160 | F16 | 30s | 28mm

長時間曝光自底片攝影時期即被廣泛使用，常見於藝術作品當中。像是風景攝影大師Michael Kenna，或是擅於利用長時間曝光拍攝紐約時代廣場的南韓攝影師Atta Kim等人的作品也相當具有代表性。此外，長時間曝光的攝影也常見於都市造景或建築相片等，可將行進的人物模糊處理。

● plus note ●

📷 具代表性的濾鏡種類與功能

■ 紫外線濾鏡（UV Filter）：讓可見光線通過且阻隔紫外線，防止相片整體泛藍。由於並不影響攝影品質且價格低廉，所以多半被用來當作鏡頭保護用濾鏡。

■ 中灰密度濾鏡（ND Filter）：這是減少進光量的濾鏡，所以也被稱為減光鏡，以8、16、32等數值來表示所減少的光量等級。

■ 偏光濾鏡（PL Filter或CPL Filter）：負責消除光線的折射作用，常用於拍攝玻璃或水面。由於使用偏光濾鏡會阻擋源自環境中不同方向的雜光，所以具有增加顏色彩度的效果。

■ 十字濾鏡（Cross Filter）：將畫面中的任何光源呈星芒狀向四周射出，可分六線或八線等規格。由於十字濾鏡不受光圈開放的影響，因此有利於確保快門速度或營造景深。

● 利用長時間曝光拍攝大海的話，無法捕捉到波浪或浪花等
瞬間型態，會以如同潺潺流水般的綿延型態，將呈現出有
別於以往我們印象中的大海樣貌。

ISO 100 | F5 | 30s | 50mm

● plus note ●

📷 長時間曝光的相反法則

在固定的曝光數值下，光圈和快門速度互以相反的規則以符合曝光，而這就稱為相反法則的相互關係。舉例
來說，在相同情況下，具有F4光圈數值和1/125s快門速度的曝光和F2.8、1/250s的曝光值一樣。

理論上相反法則可套用於所有快門速度中。但是，在超短時間曝光或超長時間曝光的時候則為相反法則的
例外，且會發生曝光不足的現象，而這就稱為「相反則不
軌」。這是由於底片感光劑的因素所產生的現象，所以只會
發生在底片攝影上。因此，利用底片進行超長時間曝光（大
致是指曝光時間在1秒以上，但其現象會依據底片的種類不同
而有所差異）的攝影時，根據使用的底片不同須額外附加曝
光時間，如此一來才能夠獲得適當的曝光。

如同前面所言，上述的現象理當不會發生在數位相機當中。
然而，利用數位相機進行長時間曝光的攝影，則會因為感光
元件的電子特性反而出現熱雜訊或解析度差等問題，所以拍
攝長時間曝光的相片，以使用底片為佳。

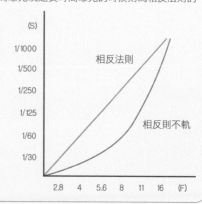

53

搭配小道具的人像攝影

活用人像攝影中擔任配角的道具

拍攝人物照的時候，若依據情況搭配適當的道具，可以更加突顯人物特質。若是任意搭配和主題無關或缺乏一致性的道具，反倒會帶來負面效果。因此拍攝者也須培養出挑選切題道具的能力。

攝影最重要的就是確實地傳達主題，人像攝影也是一樣，透過相片中的模特兒來傳達拍攝者所要表達的意境。此時，如果搭配道具的話，對於傳達主題意義或營造氣氛都會有所助益。

ISO 200 | F2 | 1/1250s | 50mm　　ISO 200 | F2 | 1/1250s | 50mm

● 將玩具相機當作道具使用，擺出就像是在拍照的動作。善用道具，可以讓顯得單調的相片編織出引人入勝的故事性。

若要說人物表情與動作主導人像攝影的所有，一點也不為過。當然，曝光或其他技術部分也具有相當大的影響，不過，由於人物是相片的重心，因此透過人物的動作或表情，能夠直接傳達拍攝者的意思。

在人像攝影的過程當中，道具有助於傳達主題上的情境設定，
人物也可以因此與道具互動而展現自然的表情或動作。

ISO 100 | F9 | 1/250s | 44mm

ISO 100 | F7.1 | 1/250s | 28mm

● 相片中使用了面具、鳥籠和羽製的圍巾，以及長大衣等許
多服裝和道具，像這樣同時使用多種素材的時候，若稍
有不慎，容易讓相片看起來雜亂無章，所以要充分考慮
各道具和服裝之間的一致性。

　　人像攝影中的服裝或道具對於傳達整體氛圍和主題上扮演著重
要的角色，因此，事先描繪出要拍攝的相片構圖，再準備適合的
服裝或道具比較妥當。

54

剪裁的魔術
裁切相片的法則

一般常見的相片比例有1×1的正方形、3×4、4×6等形式，不過，即使相片已有既定比例，但拍攝後也可以依據相片的主題或構圖，自由自在地展現裁切的魔術，打造出自己想要的比例。

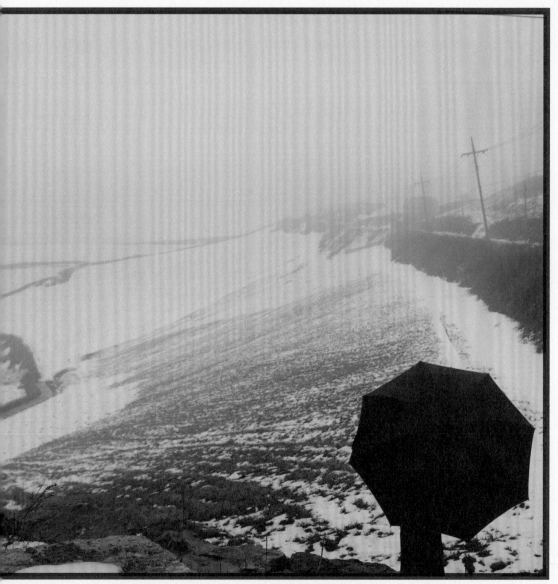

ISO 250 | F7.1 | 1/500s | 21mm **PHOTOGRAPH INFORMATION**

相片中的裁切動作就和字面上一樣有修飾的意思，也就是對原始相片設定新的比例或範圍來執行裁剪和旋轉等動作。

一般數位單眼相機支援4×6，如果想要不同的比例的話，可以使用Photoshop的裁切工具Crop Tool（可以剪裁圖片的Photoshop工具）直接進行修飾。相片當中較常用的比例有4×6、6×7的長方形、長和寬相同的6×6正方形等，此外，依據相片上表達的特色不同，也會使用全景橫幅構圖。

人像攝影當中，若被攝體只有一個人，且幾乎呈現直立的狀態，因此為了突顯人物，便經常使用直立構圖。風景攝影則為了能拍出水平線或地平線等寬廣延伸的風景而經常使用橫幅構圖。另外，為了不讓視線分散，且集中在主題上，最好能夠使用正方形（長寬比例相同的四方形）構圖。

● 利用寬廣的橫幅構圖把當前的風景盡收眼底，視線的焦點不只有雨傘，也平均分布在整體風景上。

ISO 250 | F7.1 | 1/500s | 21mm

● 這是4×6比例的相片，視線順著人物仰望天空的方向而上，賦予一種豁然開朗的延伸感。相反地，相同的相片套用正方形構圖後，視線則集中在雨傘和人物上，看起來也相當具有穩定的舒適感。

ISO 250 | F7.1 | 1/1000s | 17mm ISO 250 | F7.1 | 1/1000s | 17mm

相片的任一部分，隨著裁切比例不同，相片所呈現的整體感覺也會有所不同，特別是人像攝影的相片，任選上下左右某一部份為中心剪裁之後，也會有各式各樣的效果。因此，試著運用各種比例裁切看看，或許會獲得意想不到的驚喜。

● 以人物臉部為中心

● 這是張以人物的臉為中心剪裁後的相片，視線集中在人物的臉部，整體感稍嫌平凡。接著是從人物的嘴唇開始，以身體為中心所裁切的相片，便產生了一種對人物的好奇心；直到裙子的末端，視線平均地被分散，同時賦予了多樣的感覺。

ISO 320 | F4 | 1/13s | 17mm

● 以人物身體為中心

　　依據裁切的比例、相片的特性不同皆會產生不同的感覺，但世界上並不存在著能夠適合所有情況的構圖比例，也無法定義哪個架構是好或壞。也就是說，找出適合各個相片的構圖比例才是最重要的。

用玩具相機打造出有味道的相片

像玩具一樣快樂地拍照

利用玩具相機，可以打造出不同於一般手動相機的獨特氛圍，而且價格相當低廉，可輕鬆地擁有一台，因此無論是誰都能輕易使用玩具相機，是現下許多人相當喜愛的相機之一。

　　玩具相機的名稱由來並非模仿相機的拍攝方式或動作的意思，而是指使用了塑膠材質的鏡頭、如同玩具般輕便的相機。不過，也並非一定是裝了塑膠的鏡頭才有資格稱之，只要是以低廉的方式製成且能夠輕易操作的相機，皆可統稱為玩具相機。

　　從字面上就知道，由於大部分的玩具相機都是由便宜材質製作而成，所以相對地就能以較低的價格販售，而玩具相機裝的是底片，所以適用於所有35mm底片的規格。基於其價格低廉而容易取得、拍攝方法相當簡單、體積小攜帶方便，再加上多采多姿的可愛外觀造型，因此深受許多人喜愛。

● 出處：www.dnshop.com

由於玩具相機價格低廉，所以也是個能夠輕易接觸到底片攝影的好機會。以暗角效果聞名的LOMO或Holga也屬於玩具相機的一種，甚至讓許多攝影師只拿這類相機來拍照，其受歡迎的程度可見一斑。

● plus note ●

◙ 常見的玩具相機

■ LOMO：LOMO是前蘇聯作為研發用途的相機，為了符合軍事使用目的，它擁有攜帶方便的小體積和不需測光、對焦迅速等簡易操作的優點，對於暗角效果或畫質差等光學上的缺點反而演變成其他相機難以展現的獨特氛圍，也因此而更受歡迎。

■ Holga：Holga是使用120mm底片的中型相機。120mm是卷筒型態的底片，比一般35mm底片的面積大上四倍左右，具有6×6正方形構圖和可用中型底片攝影的獨特魅力。

● 玩具相機是使用塑膠或玻璃材質所製作的鏡頭，所以光學性能不如其他相機，卻也因為光學上與機械上的缺陷而打造出充滿奇妙感的相片。

由於玩具相機幾乎無法根據環境而調整曝光，所以必須在陽光下拍攝才足以顯現其獨特效果。而在玩具相機的光圈比其他相機還要暗、快門速度也固定的情況下，所以拍攝的時候，相片可能會因為曝光不足而顯得太暗，所以需要多加留意。

● 使用玩具相機拍攝的話，周圍部分會出現暗角效果或變形，偶爾也會發生漏光的情況，不只如此，鬼影現象和迷霧現象也相當嚴重，導致相片整體顯得不清晰。但也正因為這些「意外」的效果，讓玩具相機拍出的相片隨著時間流逝就有如褪色的特點，反倒營造出一種相當奇妙的感性。

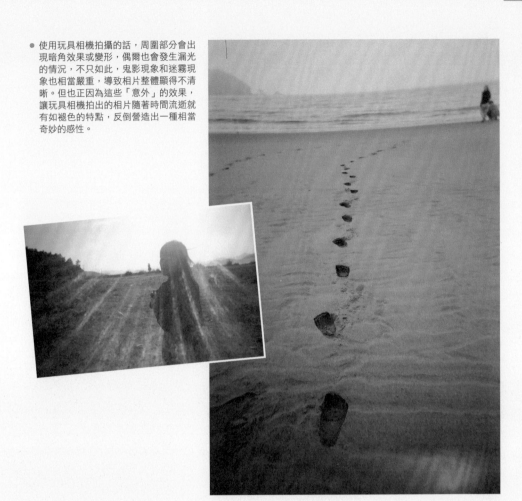

● plus note

📷 何謂眩光現象？

這是鬼影現象和迷霧現象的統稱，指拍攝相片時，陽光或照明光線直接進入鏡頭後，陽光會以圓弧形、六角形或長長的軌跡等反射在鏡頭內部周圍，最後便顯現在相片上。眩光現象也會根據鏡頭外層顏色或光圈的鏡片形狀不同，以各種方式呈現。正因為它是因光線而引起的，所以一般在光量多的情況下更容易產生此種現象。

■ 鬼影現象：主要出現在拍攝太陽或明亮燈泡等強烈光源時會產生的現象，因此被攝體的某一部分或光線的形狀會再度重複顯現在相片上。

■ 迷霧現象：此現象並非反射在相片當中，而是遇到鏡頭表面的明亮光線在鏡頭裡散落開，讓影像整體出現了白濛濛的迷霧現象。

利用連續性相片打造
故事情節

利用多張相片編織一個具連續性且吸引人的故事，如此一來便能夠比捕捉
瞬間的單張相片更有效傳達相片主題。

　　電影是利用如同相片般一張張靜止的影像，在非常短的時間內連續放映的原理所構成，相片也和電影一樣，若以故事的行進方向拍攝，就算是靜止的影像，卻能具有如同觀賞短篇電影般的傳達性。

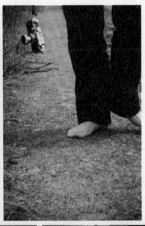

ISO 250 | F8 | 1/640s | 85mm
ISO 250 | F8 | 1/800s | 85mm

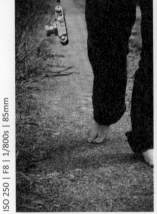

ISO 250 | F8 | 1/800s | 85mm
ISO 250 | F8 | 1/800s | 85mm

● 為了讓畫面統一，使用相同攝角或構圖會比較有效果，另外，進行後製修補時賦予相同的顏色或質感也是相當重要的。

　　拍攝此類相片時，構圖的一致性相當重要，但每張相片就像是電影的一部分，以相同的主題串連著，相片的先後排序過程也很重要。如同前面說明的一樣，最好能夠利用每秒約3次以上的連拍模式比較有效果。

ISO 200 | F4 | 1/500s | 45mm
ISO 200 | F4 | 1/500s | 45mm
ISO 200 | F4 | 1/400s | 28mm

● 主題是「迎接春天的路上」，以連拍的方
式將牽著手跑的樣子拍了下來。就算是擁
有自動對焦功能的相機，在拍攝者和被攝
體都處於移動狀態的情況下，很容易無法
正確對焦，因此，最好使用景深較深的廣
角系列鏡頭來拍攝。

ISO 200 | F4 | 1/500s | 28mm
ISO 200 | F4 | 1/400s | 28mm

ISO 200 | F4 | 1/500s | 28mm
ISO 200 | F4 | 1/640s | 28mm

拍攝連續性的系列相片，與其只拍一次，不如多拍幾次再從中挑選出能夠有效呈現一系列感覺的相片為較好的做法，或是利用Photoshop修補工具將系列相片連接在一起也會是不錯的選擇。

57

透過曝光補償的曝光選擇

根據分區曝光顯影的
曝光補償

曝光是以18%反射率的灰色為標準，如果改成10%或90%反射率的黑色或
白色為基準進行測光的話，那會怎麼樣呢？改變測光的標準就是曝光補
償。

如果是大多數相機內建的反射式測光表，由於無法如入射式測光表般直接判讀被攝體受光量的能力，所以得依據被攝體所反射出來的顏色或亮暗等條件來進行曝光補償，比起拍攝者還須在畫面當中尋找18%反射率的灰色才能準確測光，相機內建的反射式測光表更易於拍攝者進行測光。

意即，所謂的曝光補償是指相機在測光的時候，隨著輸入曝光補償數值的多寡而改變亮暗的功能。這是拍攝者可以自行依據被攝體或周圍環境的明亮來調整曝光數值的重要功能之一。

為了能更輕易理解曝光補償，就需要知道分區曝光顯影法。所謂的分區曝光顯影是1930年代後期美國的攝影師安塞爾·亞當斯（Ansel Adams）和弗雷德·阿契爾（Fred Archer）成立的相片技術理論，是以黑白相片為基礎的技術。

在認識分區曝光顯影之前，讓我們先來看看整體的區域等級，區域等級是指由黑色到白色的濃度範圍分成十個階段，當黑色等級是0，而白色等級是9的時候，等級5就是中間值，也就是反射率18%的灰色。

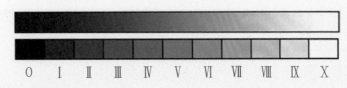

O I II III IV V VI VII VIII IX X

● 分區曝光顯影的灰色比率
　將位於中間灰色（18%反射率）的等級5作為基準，以1檔為單位增減曝光。

沒有加上曝光補償狀態的測光，是屬於一般測光標準的等級5。因此，曝光補償即為降低1檔至2檔（也就是比等級5還暗的等級3或等級4）的曝光條件來進行測光。反之，曝光補償也可增加1檔至2檔的（也就是比等級5還亮的等級6或等級7）的曝光條件進行測光。

若以負片底片為標準，根據分區曝光顯影區域的曝光補償，通常會降低2檔以下的等級3作為基準進行測光。這是由於底片增感程度所能接受的光線寬容度的關係大約是等級3到等級7。

也就是說，若要強調質感和細部描寫的部分，透過分區曝光顯影進行測光時，必須要從黑暗部分當中，尋找屬於等級3的濃度會比較有利。

若是拍攝者根據分區曝光顯影進行測光，就如同使用點測光或

局部測光等由拍攝者親自指定測量曝光點的方式，將可以獲得精準的曝光補償。隨著現場情況的不同，拍攝者幾乎很難每次都順利找到有等級5的中間亮度來進行點測光。因此，最好能夠利用曝光補償在相片中的暗部進行測光才能有效保留暗部的細節。

　　如果是利用矩陣測光，先確認畫面內是否大多以暗部為主或亮部為主，若整體反差較大的話，就得利用曝光補償。如果對比非常明顯，除了使用點測光或局部測光，再加上曝光補償會讓相片整體感更好。

● 這是降低0.5至1檔的曝光補償後，在人物的白色衣服部分進行點測光所拍攝的。因為是在明亮的衣服上進行測光，所以雖然會讓相片整體曝光不足，讓天空或草叢等周圍背景呈現黑暗的沉重感，卻也因為如此，同時也演繹出如戲劇般的氛圍。

ISO 125 | F6.3 | 1/2000s | 20mm | -0.7檔 | 點測光

ISO 640 | F5 | 1/1250s | 46mm | +0.7檔 | 評價測光

● 此為利用矩陣測光拍攝。雖然當時被攝體是背光，
 但是由於陰影佔了相片絕大部分，所以若不使用曝
 光補償的話，相片整體會呈現曝光過多的狀態。

拍下旅途中遇到的人們
58 用心感覺，進而拍下相片

我們會透過相機將想要長久保存的畫面拍攝下來，不過，同樣的相機、同樣的畫面，也會隨著不同拍攝者而呈現不同的面貌，這是因為拍攝者的視線和心境隨時在改變著。旅行的時候也不例外，即使是面對相同的風景，隨著觀賞者的心境不同，就會拍攝出不同的畫面。而其中旅遊攝影以能夠反映旅人的心情和感覺為首要，在本單元當中，就會介紹在旅行時學著捕捉路人的畫面。

所謂的旅行不只是單純見識新的世界，也意味著與新面孔的相遇，那麼，該如何拍好在旅行途中遇到的當地人呢？

旅遊攝影當中經常會出現被攝者自己被拍了卻不自覺的情況，如果是不需要臉部清晰的畫面倒無所謂，但如果是特寫或想要拍攝更自然的面貌，無論如何都需要與對方交談才行。如此一來相片中的人物才會漸漸放下心中的警戒，也能夠預防造成他人不便的情況發生。不過，若對方已同意拍攝並且擺出姿勢後，務必要把握機會果斷地按快門，避免佔用對方太多的時間。

旅行途中會最先遇到的就是在機場、車站或旅館的人們，若盲目地拿起相機就拍，很可能會讓他人感到不快，所以先從寒暄開始，之後再開始攝影會比較有禮貌。特別是下榻的旅館主人或服務員，由於互動的機會多，很快就能變熟，所以他們的行動或面貌就會比較容易拍攝。

ISO 200 | F3.5 | 1/10s | 18mm

● 考慮到在飛機上攝影會有些微的晃動，所以將ISO設定在400～800左右，光圈盡量開放以低數值進行拍攝。為了能夠隨時捕捉到對方出現絕佳的瞬間，要時時準備好相機。若是在傳遞物品給對方或互相交換電子郵件信箱等輕鬆的情景中，捕捉到對方不經意流露的自在神情，就能夠成為相當具有意義的相片。

當想要將旅行途中遇到的人群拍下來的時候，該怎麼做呢？先主動打招呼來讓對方敞開心房，再加上一聲問候語與手勢，大部分的人都會很爽快地答應拍攝。特別是天真爛漫且充滿好奇心的小朋友相當喜歡拍照，請盡情拍下小朋友們能夠帶給人幸福的笑容吧！

ISO 400 | F4 | 1/800s | 17mm　　　　ISO 200 | F7.1 | 1/320s | 25mm

● 這是在土耳其偶然遇到的和諧一家人。在拍攝者靠近之前，她們就先主動要求幫她們拍照，所以便能相當愉快地拍下這張相片。拍家族照的關鍵是盡量呈現緊緊靠在一起且和樂融融的樣子。

●● 以村莊的獨特造型當作背景，拍下盪鞦韆的孩子們開朗的笑，豐富的顏色加強了相片的重點。

這次則是嘗試拍下村子裡充滿朝氣的跳蚤市場、傳統市場或購物中心等人群熙來攘往的地方，具有獨特色調且繁忙的市場景象是當地的特點，在對準焦點後進行拍攝。人們買賣貨物、逛街的情境本身就能夠成為相當生活化的旅遊攝影。

ISO 200 | F6.3 | 1/125s | 50mm　　　　ISO 200 | F3.5 | 1/160s | 18mm

● 試著拍下店家挑選物品、計算價錢的動作，充滿了土耳其市場的繁忙和人情味，陽光照射到的遮陽傘那多采多姿的顏色也是不能疏忽的重點，為了能確實將遮陽傘、蔬菜和水果花花綠綠的顏色表現出來，而在遮陽傘底下構圖且進行拍攝。

●● 將巴黎市場具安定感的牆面顏色而讓一切都相當和諧的景象拍下來，由於是在陰天底下，相片整體呈現一片柔和，顏色也正常顯現，就算不特別修飾也行。

最後，試著順從自己主觀的感覺去拍攝旅行的相片，雖然大部分的相片都是如此，但特別是旅遊攝影可以說是更能反映自己個性的相片。即使是相同的風景，依照拍攝者的興趣和心境不同，相片所著重的主體也會有些許的差別，無論是平凡或有名的地方風景，隨著自己選擇的主體和活用的方式不同，相片的意義也會不同。

ISO 500 | F5 | 1/640s | 38mm

● 土耳其南部的Perge。圖中含有相當豐富的素材：圓弧狀牆面中還有一扇拱門，以及越過拱門那一頭的風景與眼前正在拍照的人物，只要加入其他旅人享受風景的樣貌便能讓相片變得更加特別。

● 這是聚集販售明信片、圖畫等路邊攤的巴黎街景，陳列明信片的景象和背後的建築物看起來相當類似，試著拍出明信片成為建築物一部分且與窗戶重疊的感覺，利用自己獨特的眼光打造屬於自我風格的相片。

ISO 200 | F5.6 | 1/1000s | 19mm

59

使用底片相機
沉浸於模擬的魅力之中

數位相機普及化的今日，仍然有許多人沉浸在數位相機無法達成的底片魅力中，因而特別喜歡使用底片相機，也有人獨鍾於使用底片機的大尺寸片幅形式。

儘管數位相機已經普及化，還是有許多人使用底片相機來拍照。就像是透過電腦聽MP3或CD已經相當普遍，卻依然有人眷戀於黑膠唱片是一樣的道理。

　　數位相機的操作可說是源自於底片相機的規格，能夠任意利用RAW檔調節曝光補償或白平衡的數位暗房，其名稱也來自於過去底片相機時期在暗房作業的修補方法。

　　數位相機和底片相機最大的差異可以說就是數位和類比的差異，這是指拍攝的過程、甚至是結果，數位相機至今依然無法比擬類比的質感。

　　數位相機最大的優點應該就是拍完後能夠立即回看的功能，但是偶爾像以前那樣使用底片拍照，然後拿去沖洗，等一、兩天後才拿到相片也會是個不錯的體驗。

　　由於數位相機的進步，現在數位相機也能充分重現35mm底片領域的解析度或光線的寬容度，不過，目前數位相機還難以達到像底片獨有的色感和類比的質感。

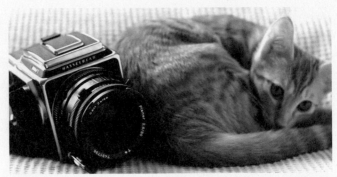

ISO 400 | F2.8 | 1/80s | 50mm　　● 具代表性的中型相機—瑞典Hasselblad的503CXI

在實際工作場合中，仍然也會看到有攝影師使用底片相機的情況，這是為了利用底片的色彩再現性或大片幅底片的印刷作業等。雖然最近兩者的差異已漸趨縮小，但以數位相機來說，有時仍然難以表現紫色等特定顏色。另外，以大型印刷為主的攝影當中，由於具有大尺寸形式的數位相機規格，其相關設備的價格相當昂貴的關係，與實際上的使用性也是個問題。

● 這張相片是由Hasselblad的503CXI所拍攝，使用了不同的底片，可以比較出黑白相片也會隨著底片的種類不同，導致粒子或色調的呈現也有所差異。利用近全片幅感光元件的數位相機所拍攝出來的結果，和使用底片相機拍出來的質感終究還是存在著差距。另外，隨著沖洗或印刷過程不同，結果也會有差別。

ISO 160 | F4 | 1/30s | 80mm ISO 100 | F16 | 1/500s | 80mm

● 這是利用Polaroid拍攝出來的相片。在數位相機當中，也有將拍下的影像立刻進行類似拍立得底片曝光效果的裝置，這是源自於底片的拍立得相機，拍照後立刻能夠拿到相片，是這類相機的特色。

實際上，一般人常接觸到的35mm底片規格當中，若不去談論底片所呈現的質感之別，很難去比較數位相機和底片的差異。不過，為了能確實理解相片成像原理，到暗房去了解底片成像的特性或是體驗沖片作業步驟等也是很棒的過程。

另外，近來沖洗店也會提供將拍攝的底片透過掃描轉成數位化的服務，由於價格不貴，因此，不如現在就開始嘗試體驗歷史悠久的底片相機吧。

為了攝影師開創的網路交流社群

共享攝影樂趣

無論目的是為了聯絡感情或分享資訊而舉辦的聚會，對擁有相同興趣的人來說，參與這種聚會都有所助益。事實上，網路上確實存在著許多與攝影有關的網路社群。

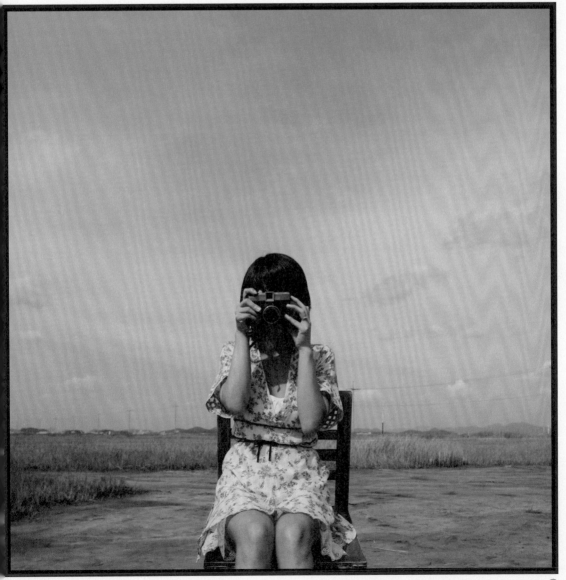

ISO 100 | F5.6 | 1/1000s | 25mm PHOTOGRAPH INFORMATION

隨著數位相機的普及，攝影成了許多人的興趣，同時也在我們的日常生活中占有一席之地，因此，攝影相關的網路社群也持續增加當中。網路社群是一群關注相同議題的人，架設一個討論空間，讓同好者可以發表言論，且共享有益的資訊。不只如此，使用者也可以上傳相片或欣賞其他會員拍攝的相片，彼此相互交換意見來圖謀發展。

本單元將要介紹幾個有用的攝影網站：

一、國內的大型攝影討論區：雖然國外有許多很棒的攝影網站，但考量語言隔閡，要學習攝影知識還是到中文網站最方便。像是台灣最大的討論區Mobile01，在「相機板」及「貼圖板」都有很專業的攝影技術討論及作品交流。而近年流行的人像外拍，也有很多像DSLR Fun這類的外拍網站可供報名及分享作品。

・Mobile01 ｜ www.mobile01.com
・DCView ｜ www.dcview.com
・Canon Fans ｜ forum.canonfans.biz
・Nikon Club ｜ bbs.nikonclub.cc
・DSLR FUN ｜ www.dslrfun.com
・色影無忌（大陸）｜ www.xitek.com

● Mobile01的相機討論區

二、Flickr網路相簿：Flickr雖然只是一個存放照片的網路服務，但由於不限制圖檔尺寸、付費版更無容量上限，所以很多專業攝影師都用來做為照片備份及作品展示的空間。你在Flickr中可以看

到各國攝影玩家的作品集，而且通常還能夠下載大尺寸照片、觀看EXIF相機拍攝資訊，想要觀摹學習大師的構圖及風格，Flickr是一個非常值得流連的園地。

● www.flickr.com

　　三、photo.net：這是國外非常知名的相片網站，裡面的攝影作品都經過嚴格挑選，相當具有水準，比較不會看到落差很大、品質參差不齊的照片。photo.net的照片數量非常多，並且都依主題分類，其中有些是以後製處理為主，所以若想參考專業的後製修圖效果，也能得到滿意的收獲。此網站另有提供討論區問答，對於英文能力好的人來說十分有用。附帶一提，如果你英文程度不錯，也推薦Digital Photography Review（www.dpreview.com）網站，有很多第一手相機新聞、實機評測及技術文章。

● photo.net

41 ways

photoshop

retouching

編修相片的41種技法

用Photoshop修圖的基本技巧

part 02

> ➤完成圖：光碟：\Sample\After\After61.jpg

before

LESSON
61 拯救過度曝光
所造成的失敗相片

拍攝相片的時候，利用光圈或快門速度來調整光線的曝光量，隨著天氣或亮度的不同，曝光數值應該也要跟著有所調整。若曝光如果不慎發生失誤的話，就可能會拍出灰濛濛帶有褪色感或是暗沉的相片。本單元就來學習救回不慎過曝相片的方法，利用Photoshop CS3的Camera Raw功能，以及使用【Layers圖層】視窗的「Multiply色彩增值」混合模式，便可以最簡單且迅速的方式來進行修補。

● **HOW TO PHOTOSHOP** Adobe Camera Raw功能、色彩增值混合模式、橡皮擦工具

01…

在開啟檔案之前，為了讓Photoshop能夠呼叫Camera Raw來處理JPEG檔案，先執行【Edit編輯】→【Preferences偏好設定】→【File Handling檔案處理】。出現【File Handling檔案處理】對話框之後，勾選【Prefer Adobe Camera Raw for JPEG Files偏好使用Adobe Camera Raw處理JPEG檔案】，按下〔OK確定〕鍵，就可進行下一個階段。

● 如果不想使用此功能，就只要解除勾選即可。

● plus note ●

📷 何謂「RAW檔」？

用相機拍了相片之後，相機會自動調整對比、白平衡等，壓縮成最佳的影像再儲存，而這就是JEPG檔案。所謂的RAW檔案是沒有經過任何加工狀態，優點是能夠更自由且仔細地進行修改。另外，如果以大尺寸列印，由於RAW檔畫質變差的情況很少，所以相當好用，最具代表性的就是以Nikon的NEF、Canon的CRW等為副檔名的檔案。另一方面，由於RAW檔的檔案太大的關係，儲存速度和開啟速度都很慢，因此需要容量充足的記憶體，且必須經過相機的處理程序才可另外儲存為JEPG檔案。對初學者來說，要以RAW檔來做後製修圖也並非容易的事情，反而可能會因不熟練而造成不自然的結果。因此，除了特殊情況之外，還是推薦使用JPEG檔案格式。Photoshop CS以上的版本，具備以Camera Raw來處理JPEG檔案的功能，有如操作Raw檔案般，也可透過各式各樣且細膩的調整過程加工修飾JEPG檔，這項驚人功能可說是彌補Raw檔因檔案太大造成讀取速度慢的缺點。不過，以上功能並非唯一的做法，純粹提供另一選擇項目。

02…

按下快捷鍵 Ctrl + O 或在Photoshop灰底桌
面連續點兩下來開啟欲修飾的範例圖片,
如同前面設定的「偏好使用Adobe Camera
Raw處理JPEG檔案」,圖片會自動出現在
Adobe Camera Raw(ACR)視窗中。範
例圖片因為過度曝光而出現對比低且白濛
濛的顏色。

➤範例圖片:光碟:\Sample\Before\Before61.jpg

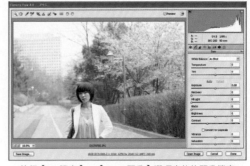

● 執行【File檔案】→【Open開啟】選項也能夠開啟檔案。

03…

在右側【Basic基本】視窗中,將負責圖片曝光的【Exposure曝光
度】設定為-0.85,【Recovery復原】設定為40,降低範例圖片整體
過曝的情形,可以看到範例圖片的過曝程度明顯減少。

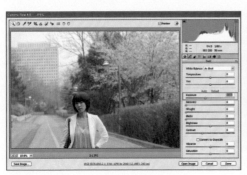

04…

接著,將【Blacks黑色】設定為16、【Contrast對比】設定為+23,
在白濛濛的相片上加強對比。

05…

為了讓圖片的耗損程度降到最低，同時將色彩調得更濃，把
【Vibrance清晰度】設定為+42。以上步驟都設定好了，就按下
【Save Image儲存影像】鍵來儲存檔案。

● plus note ●

📷 設定「**Camera Raw預設值**」

若圖片已經經過ACR調整後，再重新開啟圖片的話，圖片依然會維持在設定過的數值，
這是因為有個儲存製作Photoshop CS3設定數值的XMP檔案。若要恢復調整前的最初
數值，按下與【Basic基本】字樣同一列中右側的【選項】鍵後，勾選【Camera Raw
Defaults預設值】。

【Camera Raw Defaults預設值】隨著相機的種類不同，所預設的最初設定數值會有些
許差異。舉例來說，若是EOS 5D，所有的設定數值都是0；EOS 1D、1DS系列則是
Contrast對比：+25、Brightness亮度：+50、Black黑色：+5。

06…

如果想要讓圖片更鮮明且對比更強烈的話，按下底部的【Open
Image開啟影像】鍵，回到Photoshop模式開啟圖片後，就可以使用
混合模式。利用 Ctrl + J 複製圖層，在右側的【Layers圖層】視窗中
選擇【Multiply色彩增值】模式，在圖片變暗的同時，顏色會變得更
加分明。最後，將【Opacity不透明度】設定為48%左右，讓混合模
式的效果以更自然的方式呈現。

 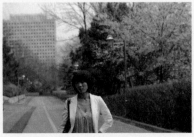

07···

為了讓人物的臉部變得更明亮，先選擇【Eraser Tool橡皮擦工具 】，在上方選項欄位當中的【Brush筆刷】大小設定為300px、【Opacity不透明度】設定為15%後，用筆刷只擦拭臉的部分。作業全都結束後，點擊【Layers圖層】視窗右上角的【選項 ⁺≡ 】鍵→【Flatten Image影像平面化】合併所有圖層，就這樣將曝光過多的相片修飾成適當曝光的相片。

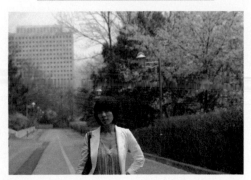

● plus note ●

📷 何謂「混合模式」？

混合模式不光是運用在【Layers圖層】中而已，只要是工具列中的【Smudge Tool塗抹工具】、【Healing Tool修復工具】、【Paint Brush Tool畫筆工具】、【Air Brush Tool噴槍工具】等筆刷功能的工具幾乎都可運用混合模式。意即，不只是圖片而已，它也具備混合特定的顏色、線條或圖樣等不同素材的功能，透過混合模式的效果套用於原始圖片，同時賦予顏色或明暗混合的效果。

▶完成圖：光碟：\Sample\After\After62.jpg

62

讓曝光不足的相片
變得更明亮

before

如果曝光不足造成相片一片漆黑的話，可以活用
Camera Raw的【Exposure曝光】、【Fill Light補
光】和Photoshop的【Curves曲線】選單讓圖片變
明亮。不要因為相片太暗沉而感到失望，試著活用
本單元，整個世界、相片、心情都會變得明亮。

利用曝光、補光、曲線的亮度調整 **HOW TO PHOTOSHOP** ●

01…

確認【File Handling檔案處理】→【Prefer Adobe Camera Raw for JPEG Files偏好使用Adobe Camera Raw處理JPEG檔案】項目為勾選的狀態下開啟範例圖片，可以看得到圖片整體顯得過於暗沉。

➤範例圖片：光碟：\Sample\Before\Before62.jpg

02…

為了提高整體曝光，在Camera Raw視窗當中將【Basic基本】控制板的【Exposure曝光】數值調整為+0.95左右。

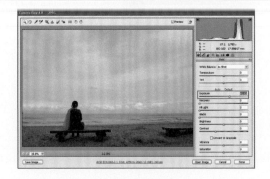

03…

為了將暗沉的人物部分以更明亮的方式呈現，將【Fill Light補光】數值調整為14，再確認圖片的黑暗部分是否有變明亮。

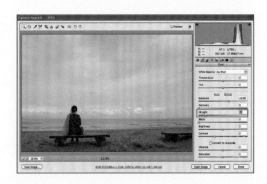

04…

按下【Open Image開啟影像】鍵回到Photoshop開啟目前的圖片，為了保留原始圖片的圖層，按下 Ctrl + J 複製同一個圖層後，選擇上方工具列【Image影像】→【Adjustments調整】→【Curves曲線】或者是利用快捷鍵 Ctrl + M 來執行【Curves曲線】選單。在【Curves曲線】對話框當中，按下【Auto自動】鍵，讓圖片自動調整曝光，曝光調整結束後按下〔OK確定〕鍵，再在【Layers圖層】視窗中選擇【Flatten Image影像平面化】合併兩個圖層即可完成。

 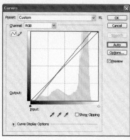 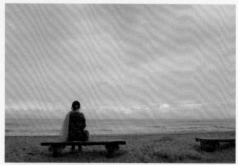

● 此為加強曝光讓圖片更加明亮的過程，如果已滿意圖片的曝光狀態，也可以不用執行。

● plus note ●

◙ 設定「Curves曲線」選項

利用【Curves曲線】對話框中的曲線線條修改圖片的亮暗。由於能夠預覽圖片的變化，因此一邊調整圖片一邊確認的話就會相當便利。另外，按下【Auto自動】鍵的話，曲線數值會自動變更成圖片最佳的狀態。不過，【Auto自動】鍵並非可以將所有圖片都變成我們想要的最佳狀態，因此還是可以適時自行手動來調整圖片。

1.Channel色版：選擇想要的色版來修補個別的顏色。

2.Gamma曲線：調整顏色和對比的路徑。

3.Auto自動：自動調整成最佳數值。

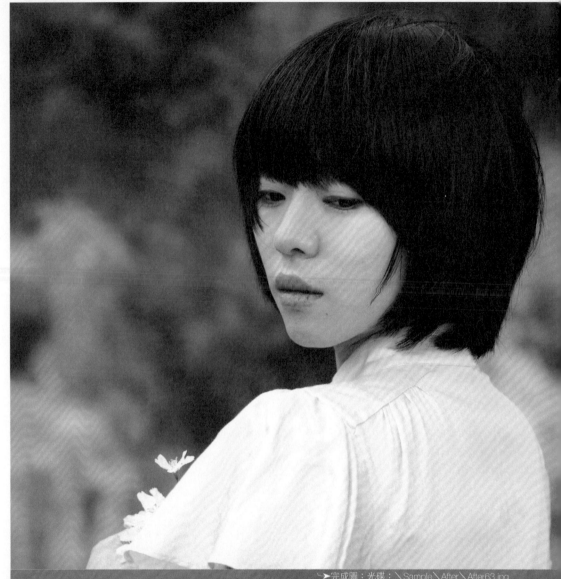

→完成圖：光碟：\Sample\After\After63.jpg

修改相片中
部分曝光過度的區塊

before

一般來說，要給予相片整體適當的曝光才能夠獲得令人滿意的相片，但若是在陽光強烈的情況下拍攝，光線會集中地落在同一個地方，很可能會只有部分呈現過度曝光的狀態。本單元就讓我們來認識容易產生曝光過度的臉部鼻子或顴骨、白色衣服等部分的相關修飾方法。

● **HOW TO PHOTOSHOP** 仿製印章工具、調節亮度的曲線功能、橡皮擦工具

01···

開啟部分過度曝光的範例圖片,試著將過度曝光的部分利用【Clone Stamp Tool仿製印章工具 】修飾。先按下 Ctrl + J 複製圖層後放大畫面,選擇【Clone Stamp Tool仿製印章工具 】,再將上方選項列的【Brush筆刷】大小設定為200px、選擇筆刷邊界較柔和的畫筆,再將【Mode模式】設定為【Darken變暗】,其【Opacity不透明度】設定為20%左右。

➤範例圖片:光碟:\Sample\Before\Before63.jpg

● plus note ●

◻◻ 圖片的放大與縮小

一般放大或縮小圖片時,會使用左側工具列的【Zoom Tool縮放顯示工具 】。為了操作方便,按住 Ctrl + SpaceBar 的狀態下、點一下滑鼠左鍵來放大,或者是按住 Alt + SpaceBar 的狀態下、點一下滑鼠左鍵來縮小。

02···

在【Clone Stamp Tool仿製印章工具 】的狀態下,選擇臉頰過度曝光的部分與接近皮膚色調的交界處,按住 Alt 鍵,滑鼠游標會變為 ⊕ 形狀,意即可取得樣本來源的狀態,用滑鼠左鍵按一下記憶欲作為樣本來源的部分。選取完畢即可放開 Alt 鍵,按住滑鼠來拖曳想要修飾的部分,就會以【Darken變暗】的效果來改善曝光過度的區塊,鼻子的部分也反覆使用相同的步驟來進行修補。

● 若想要修飾更細節的地方,可放大圖片較為清楚。

03…

接著修飾因亮色系的衣服而曝光過度的情況。再次按下 Ctrl + J 複製圖層，以 Ctrl + M 執行【Curves曲線】選單後，將代表相片亮度的曲線上半段線條往下拖曳，降低亮部的過曝程度。

04…

因以亮部為中心調整光線，讓臉部的亮度減少了，而為了回復臉部的亮度，選擇【Eraser Tool橡皮擦工具 】後，按住滑鼠只拖曳臉部來恢復原本亮度。若修飾作業結束，選擇【Flatten Image影像平面化】合併圖層來完成，讓衣服和臉部成為適當曝光的狀態。

● plus note ●

📷 利用「仿製印章工具」來複製圖像

仿製印章工具是取得樣本來源後，套用在目標區塊上的道具，適用於各種情況下，並且可以調整筆刷的【Hardness硬度】數值來選擇銳利或柔和的筆刷邊緣，利用【Mode模式】的話，能夠呈現和【Layers圖層】視窗中的混合模式一樣效果。另外，利用【Opacity不透明度】可以調整效果的濃淡。

● 【Master Diameter主要直徑】代表筆刷的大小範圍，【Hardness硬度】則是筆刷邊緣部分的柔和程度。

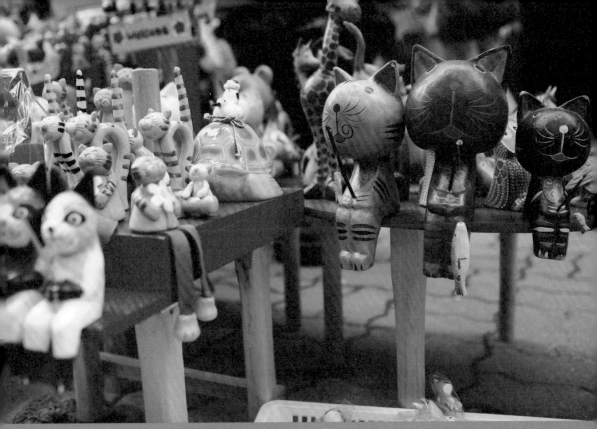

➤完成圖：光碟：\Sample\After\After64.jpg

利用Camera Raw製作出
更清晰、更鮮明的相片

對攝影師來說，把相片拍得清晰然後再做後
製處理，是理所當然的事情，也可以說是固
有的觀念。在本單元，就讓我們來學習利用
Camera Raw消除肉眼看不見的雜訊、更自然
的提升鮮明度，讓相片更加栩栩如生。

before

01···

開啟範例圖片。由於即將要執行的動作是比較難以用肉眼分辨的細節，所以將圖片的瀏覽大小設定為100%以上較便於操作。為了更利於觀察細節，建議將放大圖片瀏覽大小為200%來進行作業。

02···

選擇【Detail細部】視窗，下列有調整【Sharpening銳利化】和【Noise Reduction雜訊減少】數值的滾軸，在【Noise Reduction雜訊減少】選項中，將【Luminance明度】數值提高到88來減少雜訊，預覽畫面中可以隨時拿捏雜訊減少的狀況。

● plus note ●

📷 賦予清晰度的「銳利化」

這是提升圖片細部清晰度時使用的功能，讓我們來認識【Sharpening銳利化】的細部設定選項。

- Amount總量：隨著數值提升，清晰度會跟著增加。
- Radius強度：銳利化套用的強度。
- Detail細部：隨著數值越高，就越加強圖片細部的銳利度。
- Masking遮色片：利用銳利化來讓不自然的圖片變得較為柔和。

03…

這次將【Color顏色】的數值提升到90來減少顏色上的雜訊,雖然對肉眼來說是相當細微的變化,但是可以減少顏色上所出現的雜訊。

04…

現在試著來使用能讓圖片變清晰的【Sharpening銳利化】,【Sharpening銳利化】的【Amount總量】數值提升到126左右,隨著圖片類型的不同,可用眼睛觀察到其清晰度的變化程度也會有所差異,連不太明顯的細部都用心處理,就可以獲得完成度更高的相片。

● 此為相片放大的影像,所以可以用眼睛來確認相片是否變得清晰,但若是看縮小的圖片,很可能會無法感覺出太大的差異。

● plus note ●

📷 利用「雜訊減少」製作清晰的圖片

讓我們來認識連圖片細微部分都能調整的【Noise Reduction雜訊減少】細部設定選項。

■ Luminance明度:減少包含在圖片亮暗度當中的雜訊。

■ Color顏色:減少包含在圖片彩度當中的雜訊。

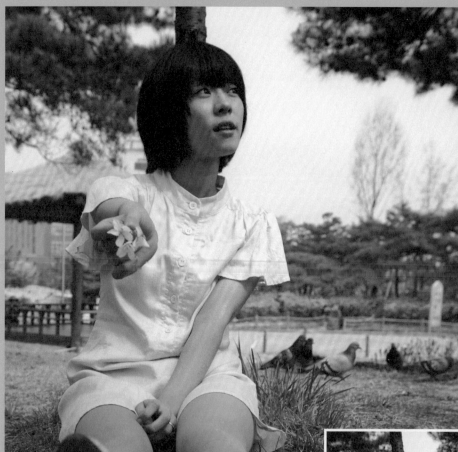

➤完成圖：光碟：\Sample\After\After65.jpg

LESSON

65

裁剪與調整相片水平

修飾相片的過程當中，最基本的就是賦予相片安定感的水平調整以及加強相片主題的修剪。偶爾會發生相片當中的風景或被攝體的水平已失去平衡，造成相片整體感不甚完整。就讓我們來學習如何修正相片水平以及藉由修剪去除相片多餘部分、只強調主題的方法。

● **HOW TO PHOTOSHOP** 利用尺標工具、任意角度調整水平、裁切工具

01…

為了理解修剪和調整水平的作法，便開啟了
水平歪斜的範例圖片，在工具列當中選擇
【Ruler Tool尺標工具✐】。

➤範例圖片：光碟：\Sample\Before\Before65.jpg

02…

為了在「尺標工具」狀態下調整水
平，從指定的基準線左側開始拖曳到
右側歪斜的水平線末端，此時，會出
現一條傾斜的尺標線。

03…

執行【Image影像】→【Rotate Canvas影像
旋轉】→【Arbitrary任意】選項。若【Rotate
Canvas影像旋轉】對話框已顯示傾斜角度的話，
就按下〔OK確定〕鍵。隨著橫幅相片的水平線傾
斜角度不同，校正水平線之後，圖片也呈現傾斜狀
態。

04…

雖然水平已矯正，但圖片卻出現了額外的空白，為了只留圖中需要的部分，選擇【Crop Tool裁切工具 ▣ 】，接著在上方的選項列當中輸入想要的長寬比例，若要剪裁成正方形，長和寬都要輸入相同的數值，在圖片中拖曳欲選取的方框範圍，避開空白部分，連續點兩下滑鼠或按下 Enter 鍵，就只會留下選取的範圍而已，接著再進行其它修飾作業或儲存圖片就完成了。

📷 認識「裁切工具」的使用方法

如果在裁切工具的狀態下，卻沒有在選項列當中輸入數值的話，那該怎麼使用呢？

在沒有輸入數值的狀態下，就沒有長與寬的比例問題，可以任意拖曳出自己想要的方框範圍。若按住 Shift 鍵拖曳，無論選擇哪一種大小都可以維持四方形的比例；而按住 Alt 鍵拖曳，可以方框的中心點當作基準向四周等長擴展選取的範圍。意即往橫向拖曳，可以依照拖曳的程度決定左右的範圍，往縱向拖曳，則可以依照拖曳的程度來決定上下的範圍。此外，也可以同時按住 Shift 鍵和 Alt 鍵使用。

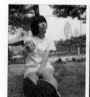

將滑鼠游標移至裁切方框的各角落，會變成彎曲的雙箭頭符號 ↰。往想要的方向調整旋轉，可以輕易地矯正歪斜的水平角度。

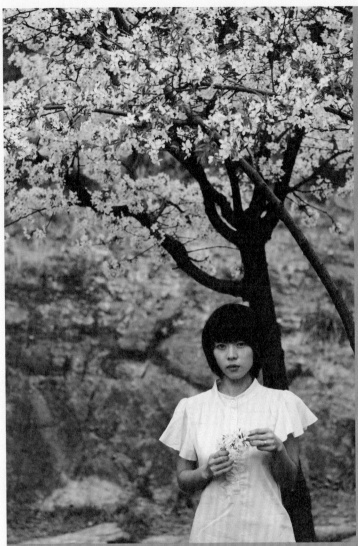

完成圖：光碟：\Sample\After\After66.jpg

LESSON

66

利用「曲線工具」
修飾圖片

就像調整相機的白平衡或彩色數值，只要利用Photoshop的【Curves曲線】選單，就可以調整圖片的整體顏色或RGB色彩數值。另外，若是顏色太模糊、太暗，或者是不鮮明的時候也可以利用曲線選單來調整。本單元就來試著活用【Curves曲線】選單的【Channel色版】，將綻放白色櫻花的春天色調變換成各式各樣的風格。

01…

開啟欲修補曝光和顏色的範例圖片,為保安全,先利用快捷鍵 Ctrl + J 複製出一個同樣的圖層。

➤範例圖片:光碟:\Sample\Before\Before66.jpg

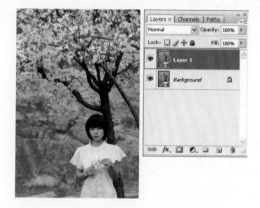

02…

為了調整適當亮度,利用 Ctrl + M 來執行【Curves曲線】選單,出現【Curves曲線】對話框之後,再拖曳曲線呈S形調出適當的亮度和對比。

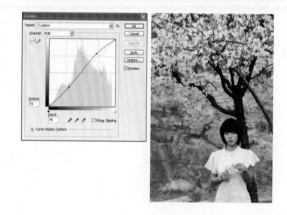

● plus note

📷 利用「曲線」選單來調整基本亮度

讓我們來認識利用【Curves曲線】選單調整基本亮度和對比的方法。曲線的上半段往左邊拖曳的話,亮部會變得更加明亮;曲線下半段往右邊拖曳的話,暗部就會變得更黑。利用這種方式將曲線調整成S形,就能夠同時獲得適當的亮度和對比。

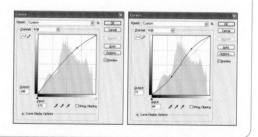

03...

這次就讓我們來試著調整相片的顏色。先按下 Ctrl + J 複製一個圖層，再按下 Ctrl + M 執行【Curves曲線】選單。【Curves曲線】對話框出現之後，在上方【Channel色版】當中選擇「紅色」來調整其色感。曲線的中央部分往上拖曳的話，就會增加紅色的色調，往反方向拖曳的話，紅色就會消失，同時增加互補的藍色調。

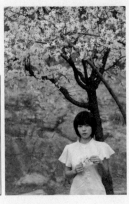

04...

想要套用其他顏色的話，按住 Alt 鍵，再按下【Reset重設】讓圖片設定初始化之後，這次【Channel色版】選為「Green綠色」，曲線中央部分往上拖曳，曲線下半段的暗部則試著往下拖曳。圖片的中間色調會變得更綠，暗部則隨著色調減少，可以看到相片整體形成相當獨特的色調。

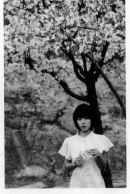

● 在【Curves曲線】對話框中按住 Alt 鍵的話，【Cancel取消】鍵就會變更為可以初始化的【Reset重設】鍵。

05...

以相同的方法，將色版選為「Blue藍色」，邊調整曲線邊觀察色感變化，曲線往下拖曳的話，藍色就會消失，隨著冰冷的藍色調消失，就會添加溫暖的感覺。像這樣隨著曲線細微的調整，相片整體感就能獲得千變萬化的結果。因此在執行的過程中，找出最適合相片的色調是很重要的。調整結束後，選擇【Flatten Image影像平面化】合併圖層來完成。

➤完成圖：光碟：\Sample\After\After67.jpg

67
利用「均勻分配」
的獨特相片

before

已成為相片必經過程的Photoshop當中，隱藏著許多如同寶藏般的功能，其中一個即是讓圖片整體亮度均勻的【Equalize均勻分配】功能，它能將平淡無奇的相片打造成截然不同的感覺，本單元就來認識只需輕鬆地按下【Equalize均勻分配】一次就能獲得饒富特色的功能吧。

01…

開啟欲套用【Equalize均勻分配】的範
例圖片，利用 Ctrl + J 複製圖層後開始
進行作業。

➤範例圖片：光碟：\Sample\Before\Before67.jpg

02…

執行【Image影像】→【Adjustments調整】→【Equalize均勻分配】
選項。所謂的【Equalize均勻分配】是將圖片整體的顏色統計數值平
均分配的作業，隨著原始相片的亮度和明暗不同，因而隨之產生不
同的結果。執行【Equalize均勻分配】選項的話，圖片的對比會更明
顯，讓不起眼的相片蛻變成對比強烈的相片。

03…

如果認為變化效果太誇張的話，也可以執
行【Layers圖層】視窗中的【Soft Light
柔光】混合模式讓效果較為緩和。

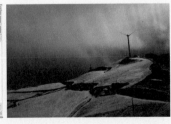

04…

或者在執行【Equalize均勻分配】後，維持正常混合模式，也可以
只降低【Opacity不透明度】數值。適當地調整後，再選擇【Flatten
Image影像平面化】來合併圖層。

● plus note ●

📷 複製圖層

【Layers圖層】視窗下方點擊【Create a new layer建立新圖層 ⬚
】的話，就會產生新圖層，以利進行其它作業。此外，拖曳原有
圖層到【Create a new layer建立新圖層 ⬚ 】鍵後再放開，就能
簡單複製圖層，同等於按下 Ctrl + J 的功能。為了保護原始圖
片，最好能夠養成複製圖層的習慣，也別忘記修改後的檔案要改
為其它名稱後再儲存，以免覆蓋了原始檔案。

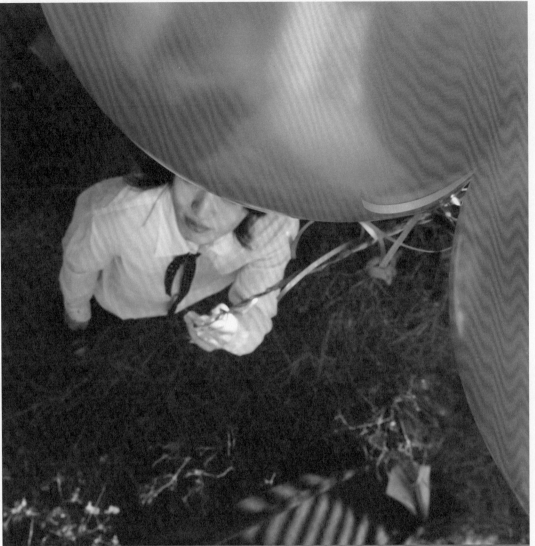

↘→完成圖：光碟：\Sample\After\After68.jpg

LESSON

68
調整飽和度和亮暗度

想要製作出能充分表達主題的相片，飽和度與亮暗度的調
整是必備的，在本單元則試著透過【Saturation飽和度】
和【Curves曲線】、【Lavels色階】等選單簡易地調整相
片，且試著打造出擁有個人特色的圖片。

before

色階、曲線、色相／飽和度 HOW TO PHOTOSHOP

01···

開啟調整飽和度和亮暗度的範例圖片後，利用 `Ctrl` + `J` 複製圖層，準備接著下一個作業。

➤ 範例圖片：光碟：\Sample\Before\Before68.jpg

02···

為了讓黑暗的相片擁有適當曝光，選擇【Image影像】→【Adjustments調整】→【Levels色階】或按下 `Ctrl` + `J` 直接執行【Levels色階】選單。透過【Levels色階】對話框，可以看到色階長條統計圖中，強光不足的現象。為了增加強光部分，將負責強光的白色滾軸拖曳到164的位置。

03···

為了讓圖片的整體色調增亮一點，將灰色滾軸移動到1.19的位置。此時要一邊觀察圖片適度地調整，注意別讓圖片整體過亮。

04···

而增亮的圖片會因為明暗對比縮小而看起來灰濛濛的，為了提升對比，稍微將黑色滾軸往右邊移動，同時觀察圖片變化，達到適當的對比後就按下〔OK確定〕鍵。

05…

如果認為飽和度和亮暗度稍嫌不足，為了再調整亮度，按下 Ctrl +
J 再複製一個圖層，然後用 Ctrl + M 執行【Curves曲線】選單。在
【Curves曲線】當中，將中央部分往上拖曳讓圖片更加明亮，如果覺
得對比太弱的話，將曲線下半段稍微往上拖曳就能拉出對比。

06…

選擇【Image影像】→【Adjustments調整】→【Hue/Saturation色相
／飽和度】或按下 Ctrl + U 來執行【Hue/Saturation色相／飽和度】
選單，將【Hue色相】設定為+10、【Saturation飽和度】設定為+15
讓色調呈現更濃的狀態，將【Lightness明亮】設定為+20加強相片的
亮度，調整成稍微白濛濛的感覺。利用各種選項可以調整圖片的亮
度、明暗、彩度、色調等細節，最後以【Flatten Image影像平面化】
來合併圖層。

● plus note ●

◉ 管理「圖層群組」

在Photoshop當中進行修飾作業，會
產生許多個圖層，隨著製作步驟越
多，圖層數也隨之增加，因此妥善管
理圖層是相當重要的，使用圖層群組功能，可以將多個圖層分成圖
片、文字等不同類別各成立一個群組。點選【Layers圖層】視窗下
方的【Create a new group建立新群組 ▢ 】鍵，就會出現新的圖層
群組，而名稱和群組顏色也可以自行指定。將圖層一一拖曳到群組
資料夾裡，就能讓這些圖層同屬於該群組。在同個群組中的圖層，
可以一併複製、刪除或隱藏，因此能夠提升作業的便利性。

69
利用混合模式提升對比

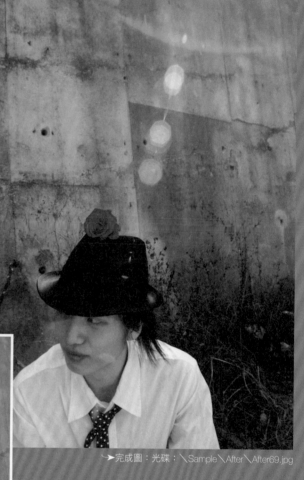

before

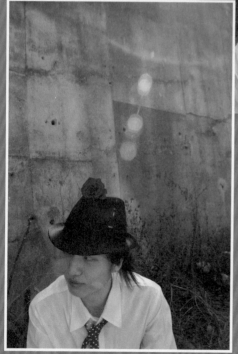

➤完成圖：光碟：\Sample\After\After69.jpg

相片修補過程中，經常使用的效果之一就是【Layers圖層】視窗中的混合模式。使用此一功能，就算沒有其他特別修飾效果也能將平淡無奇的相片轉變成鮮明、高對比的相片。接下來將介紹常見的混合模式。

01···

開啟範例圖片後，為了進行安全的修補作業，利用 `Ctrl` + `J` 複製圖層。為了修補對比較弱的圖片，試著運用【Layers圖層】視窗的混合模式。

➤範例圖片：光碟：\Sample\Before\Before69.jpg

● plus note ●

📷 圖像的驚人變化：混合模式

相片的修補過程中，常用的混合模式有「Multiply色彩增值」、「Screen濾色」、「Overlay覆蓋」、「Soft Light柔光」、「Hard Light實光」混合模式。

- Multiply色彩增值混合模式：與下面圖層的亮度、顏色混合，使相片以較暗的方式呈現。
- Screen濾色混合模式：兩個圖層的疊合部分當中，亮部會變得更亮，暗部幾乎不會有變化，以至整體變亮。
- Overlay覆蓋混合模式：亮部變得更明亮，暗部變得更黑暗。
- Soft Light柔光混合模式：兩個圖層的亮度若在50%以上的會變亮，沒有超過50%的部分就會變暗。
- Hard Ligh實光混合模式：和柔光混合模式的效果類似，具有更強的光線效果。

● 色彩增值模式　　　● 濾色模式

02…

【Layers圖層】視窗的混合模式中，選擇【Overlay覆蓋】模式，讓原本對比不甚突出的圖片中，便突顯了花的濃烈顏色，同時牆壁背景也呈現出粗糙的質感，形成強烈對比。

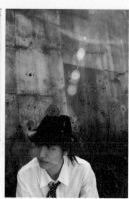

03…

若想要使用更柔和的效果，就選擇柔光混合模式。正如其名，它能利用柔和的光線提高圖片對比，如果覺得圖片對比顯得太強烈的話，調整【Opacity不透明度】來拿捏效果的套用程度。最後按下【Flatten Image影像平面化】合併圖層來完成。

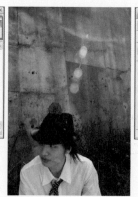

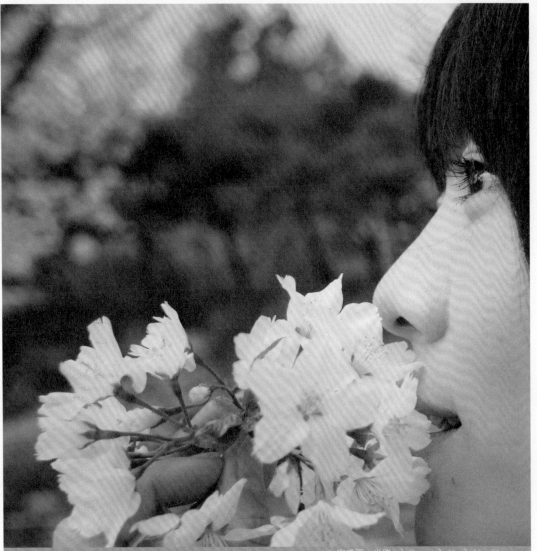

➔完成圖：光碟：\Sample\After\After70.jpg

LESSON 70

利用純淨的黑白與
雙色調來營造氣氛

before

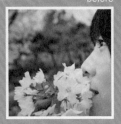

由於能夠改變相片顏色的方式有許多種，因此即使是同一
張相片，也能夠製作成截然不同的感覺。這次試著將彩色
相片轉變成黑白相片，再讓被攝體恢復原有色彩，打造成
獨具一格的相片。

利用色相／飽和度、利用「指示圖層可見度」隱藏圖層、加入圖層遮色片 **HOW TO PHOTOSHOP**

01···

開啟範例圖片後，在【Layers圖層】視窗中，將背景圖層拖曳到【Create a new layer建立新圖層 ▣ 】鍵上複製圖層。

➤範例圖片：光碟：\Sample\Before\Before70.jpg

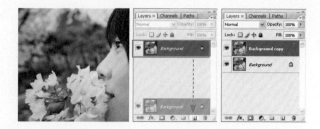

02···

為了將彩色圖片變成黑白色調，利用 Ctrl + U 來執行【Hue/Saturation色相／飽和度】選單，【Hue/Saturation色相／飽和度】對話框中，將【Saturation飽和度】的數值設定為-100，讓彩色圖片轉變為黑白。

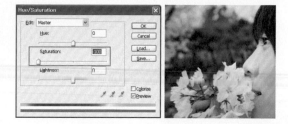

03···

將已變成黑白圖片的「Background copy 背景拷貝」，點選【Indicates layer visibility指示圖層可見度 👁 】隱藏圖層，在Photoshop畫面上將不會顯示已隱藏的圖層，只能看見背景圖層的彩色圖片。

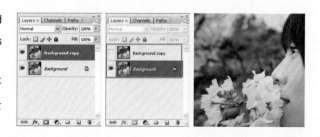

04···

選擇「Background 背景圖層」的狀態下，利用 Ctrl + U 執行【Hue/Saturation色相／飽和度】選單後，【Hue色相】數值設定為+5、【Saturation飽和度】數值設定為-48。由於彩度降低的關係，所以圖片的顏色差也隨之縮小，成為更具柔和感的色調。

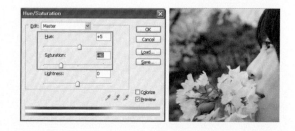

05···

為了在複製的黑白圖層上套用遮色片功能，選擇「Background copy
背景拷貝」，再按下【Indicates layer visibility指示圖層可見度👁】讓
圖層能夠再次顯現，然後再點選【Add layer mask增加圖層遮色片▣
】，「Background copy 背景拷貝」上會出現白色圖層遮色片。

06···

在工具列當中選擇【Brush Tool筆刷工具✐】，前景色和背景色
各自為黑色和白色，將上方選項列中的【Brush筆刷】大小設定為
700px、邊界較柔和的筆刷樣式，為了讓修飾的效果更為自然，將
【Opacity不透明度】設定為20～30%。使用筆刷拖曳人物的臉部和
花的部分，背景複製圖層的遮色片上會以黑色顯示，而劃過的圖片部
分會再度顯現色彩，上述動作讓主要被攝體—人物的臉和花重現彩色
模樣即完成。

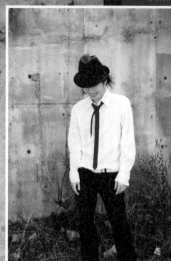

LESSON
71
將平凡的彩色相片打造成有個性的黑白相片

若將彩色圖片以最不減損畫質的前提下轉換成黑白相片，最簡單的方法就是降低【Hue/Saturation色相／飽和度】的飽和度。除此之外，還有【Black & White黑白】或【Channel Mixer色版混合器】選單等方法。隨著相片類型不同，以及套用的黑白模式不同，進而能創造出各式各樣的圖片。本單元就讓我們來了解，運用【Black & White黑白】選單製作黑白相片的方法以及設定顏色的功能。此外，還能運用人為添加雜訊等方法來營造另一番古典風味。

→完成圖：光碟：\Sample\After\After71.jpg

黑白、向下合併圖層、增加雜訊 HOW TO PHOTOSHOP

01…

開啟需變更為黑白的範例圖片，為了能安全作業，
利用 Ctrl + J 複製圖層後開始進行作業。

↘範例圖片：光碟：\Sample\Before\Before71.jpg

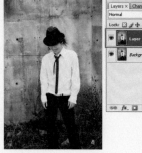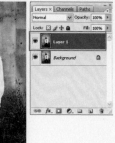

02…

點擊【Layers圖層】視窗的【Create new fill or
adjustment layer建立新填色或調整圖層 】，在選
單上點選【Black & White黑白】。

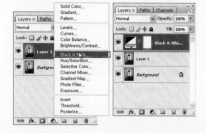

03…

出現【Black & White黑白】對話框
後，圖片就會自動轉變為黑白單色，
此為預設的最基本黑白狀態。此時，
點選上方【Default預設】的下拉選
單，如果有符合圖片的預設選項，就
能夠直接套用。

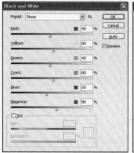

04‥‥

若想要進一步調整原黑白選單的其他細
節，一樣可以邊觀察圖片的變化，邊使
用滾軸調整各個顏色的黑白程度。舉例
來說，紅色滾軸朝「黑色」方向靠近，
圖片中的紅色部分就會變暗，若往「白
色」方向靠近，紅色部分就會變亮。若
設定全都完成，點選〔OK確定〕鍵。

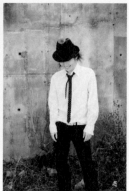

📷 在黑白相片上添加色調

想要在變成黑白的圖片上添加深褐色等色調，勾選
【Black & White黑白】對話框下方的【Tint色調】，
以【Hue色相】調整色調的顏色、利用【Saturation
飽和度】調整顏色的濃淡，便可輕易地變成想要的
單色相片。

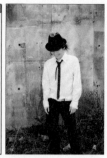

或是點選【Tint色調】右側的色塊框可直接指定想要的顏色。

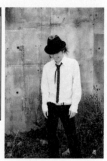

05···

接下來，為了增加陳年老舊相片的感覺，預計加入雜訊效果。首先，
點選【Layers圖層】視窗右上方的【選項鍵 】，在選單中選擇
【Merge Down向下合併圖層】或【Flatten Image影像平面化】，將
上述調整好的效果圖層合併成為背景圖層。接著，為了進行下一個作
業，利用 Ctrl + J 來複製圖層。

06···

選擇【Filter濾鏡】→【Noise雜訊】→【Add Noise增加雜
訊】選單。出現【Add Noise增加雜訊】對話框，勾選下方的
【Monochrome單色】讓雜訊的性質變為黑白。將黑白相片調整到
看得清楚的適當位置和大小後，再將【Amount總量】調整為16%左
右，點選〔OK確定〕鍵。增加雜訊後，便完成了一張相當富有舊時
氛圍的相片。

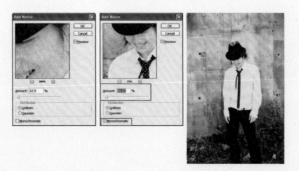

將黑白單色相片
打造成色彩繽紛的相片

before

黑白照雖然具有獨特的韻味，但如果是拍攝人物或花的時候，在
使用黑白效果上，很容易缺乏朝氣。本單元將要學習把穿著裙子
的人物黑白變更為彩色的相關作業。把裙子和人物分離後，利用
【Variations綜觀變量】選單賦予適當的顏色，便可將黑白照轉換為
五顏六色的相片。【Variations綜觀變量】指令是初學者最容易上手
的修補圖片顏色功能，只要單純地多次點選顏色、亮度等功能就能
變更圖片效果，所以只要學會了，就能輕易地善加運用。

➤完成圖：光碟：\ Sample \ After \ After72.jpg

● **HOW TO PHOTOSHOP** 快速選擇工具、套索工具、橡皮擦工具

01…

開啟套用上色的範例圖片，先按下 ⌈Ctrl⌉ + ⌈J⌉ 複製圖層
後開始進行作業。

➤範例圖片：光碟：\Sample\Before\Before72.jpg

02…

為了框出裙子部分，在工具列中點選【Quick Selection Tool快速
選取工具🖌】，上方選項列的【Brush筆刷】中，降低筆刷硬度、
改成較柔和的邊界，讓裙子周圍類似的圖素更輕易地被選取到。勾
選【Sample All Layers取樣全部圖層】和【Auto-Enhance自動增
強】，按住⌈[⌉與⌈]⌉鍵來縮放筆刷的大小，接著拖曳滑鼠選取裙子和
手套的範圍。

● plus note ●

📷 利用「快速選取工具」來快速選取想要的範圍

這是一種能快速選取滑鼠拖曳範圍的便利工具。隨著【Brush筆刷】
的種類不同，【Hardness硬度】數值越大，筆刷的邊界更為銳利，也可以選擇擁有清晰線條的選取範圍；
【Hardness硬度】數值小的話，適合不需清楚邊界且隨意地選擇選取範圍。

- New Selection🖌新增選取範圍：開始新的選取範圍時使用。
- Add to Selection🖌增加至選取範圍：在已經有部分選取範圍的狀態下追加選取區塊時使用。
- Subtract from Selection🖌從選取範圍中減去：在已選取的範圍中消除一部分。
- Sample All Layers取樣全部圖層：即使在空白的新圖層上，也能利用其它所有圖層的畫面作為依據進行選
 取。
- Auto-Enhance自動增強：以較細膩的高畫質來選擇選取範圍的邊緣（Refine Edge）。

03···

選擇全都結束的話，按住 \boxed{Ctrl} + $\boxed{SpaceBar}$ 且按下滑鼠左鍵，能放大選取部分詳細觀看。在【Lasso Tool套索工具 \wp】的上方選項列中，將【Feather羽化】數值設定為0px，仔細觀察利用【快速選取工具 \searrow】的選取範圍，追加遺漏的部分或消除多餘選取的部分。

● 在「選取工具」的狀態下，按住 \boxed{Shift} 鍵拖曳，就會追加選取範圍。按住 \boxed{Alt} 鍵的狀態下拖曳，就可以消除選取範圍。

● plus note ●

📷 利用「套索工具」選取指定範圍

套索工具使用於欲選取指定的部分範圍。特別是欲選取多邊形的單純圖片或邊緣曲線多且複雜的圖片等較棘手的部分，需要細微選取時能輕易地使用。

	🔷 Lasso Tool	L
Polygonal Lasso Tool	L	
Magnetic Lasso Tool	L	

■ New Selection新增選取範圍：選擇新選取範圍時使用。

■ Add to Selection增加至選取範圍：既有的圖片中增加選取範圍時使用，或是按住 \boxed{Shift} 鍵後，再圈選範圍，也具有相同的功能。

■ Subtract from Selection從選取範圍中減去：從既有的已選取範圍中消除部分區域時使用，或是按住 \boxed{Alt} 鍵選取部分區域，也具有同樣的功能。

■ Intersection with Selection與選取範圍相交：只留下選取區域中相交的部分。

■ Feather羽化：選取範圍的時候，控制選取範圍邊緣的銳利或模糊程度。

■ Auto-alias消除鋸齒：如果選取的範圍路徑不是直線，務必要勾選【消除鋸齒】功能，防止選取的圖片範圍出現階梯狀，因此務必要確認。

04···

完成選取範圍，按下 \boxed{Ctrl} + \boxed{J} 將選擇的部分複製為另一個新的圖層。

05···

為了在裙子上色，執行【Image影像】→【Adjustments調整】→
【Variations綜觀變量】選單，點選任一【Variations綜觀變量】對話
框上的各個顏色，就會套用上該效果。右側的【Lighter變亮】可以使
圖片增亮、【Darker變暗】則讓圖片變暗。此時，點選【More Red
更多紅色】三次、【More Magenta更多洋紅】一次、【Darker變
暗】三次重現粉紅色裙子，想要確實地觀察目前修飾的顏色，就參考
上方的【Current Pick目前影像】。

 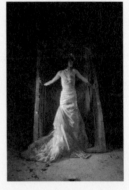

● 執行【Variations綜觀變量】選單時，如果上一張圖片的設定數值還留著的話，點選
　【Origiinal原稿】讓設定初始化之後再進行作業。

06···

為了變更人物的頭飾顏色，將會重複上述相同步驟。選擇最初複製
背景的「Layer1 圖層1」，由於頭飾部分很暗，幾乎與黑背景溶為一
體，所以不太適合利用快速選取工具，因此要使用【Lasso Tool套索
工具】來選取頭飾範圍。在放大圖片的狀態下，選取頭飾部分，然
後再按 Ctrl + J 複製選取的範圍。

07···

再次執行【Image影像】→【Adjustments調整】→【Variations綜觀
變量】。如果【Variations綜觀變量】對話框中，若上一張圖片的設
定數值還留著的話，點選【Origiinal原稿】將其設定初始化，然後點
選【More Red更多紅色】四次、【Darker變暗】兩次來改變帽子的
顏色。顏色選擇結束後，就按〔OK確定〕鍵，完成讓裙子和帽子上
色的過程。

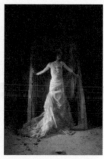

08 ···

接著是最後步驟，再次確認每個細節是否有上錯顏色的情況，可利
用【Eraser Tool橡皮擦工具 ✐ 】，將【Brush筆刷】的邊界硬度提
高，搭配 ⬜ 與 ⬜ 鍵調整筆刷直徑大小。點選「Layer2 圖層2」，按
住 Ctrl + SpaceBar 的狀態下按滑鼠左鍵放大圖片，消除上錯顏色的部
分，確認上色的範圍是否完整，最後點選【Flatten Image影像平面
化】合併所有圖層。

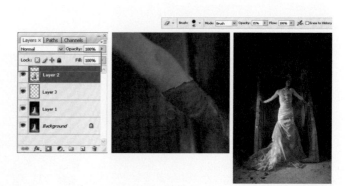

➤完成圖：光碟：\\Sample\\After\\After73.jpg

73 製作出如凌晨般的冷色調相片

一般來説，紅色系會給人溫暖的感覺，而藍色系則充滿冰涼的感覺，即使是同一張相片，隨著整體色調不同，而呈現出各種不同的調性。本單元將坐在窗邊的芭蕾舞者相片加上藍色調，賦予其冰冷的氛圍。

before

純色、顏色混合模式 **HOW TO PHOTOSHOP**

01…

開啟範例圖片，就會出現坐在窗旁的芭蕾舞者，為了進行顏色上的修補，點擊【Layers圖層】視窗下方的【Create new fill or adjustment layer建立新填色或調整圖層 ● . 】，在選單上點選【Solid Color純色】。

➤範例圖片：光碟：\Sample\Before\Before73.jpg

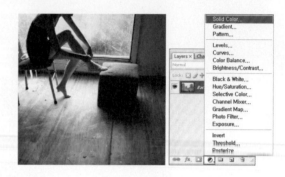

plus note

📷 開啟【Layers圖層】視窗的「純色功能」

「純色功能」是將使用者指定的單種顏色套用在圖片上的功能。使用「純色功能」指令，能夠輕易地將圖片變成黑白或深褐等任何單一顏色。

02…

在【Pick a solid color揀選純色】對話框出現中，如圖輸入RGB數值來選擇「藍色」，指定好顏色之後，按下〔OK確定〕鍵來套用顏色。

03…

此時選擇的顏色已填滿全畫面，並自動產生新的圖層。為了顯現原始
圖片，同時套用藍色，因此在【Layers圖層】視窗的混合模式中套用
【Color顏色】。

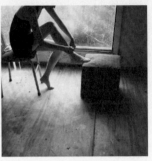

04…

雖然圖片已變色成藍色系，但感覺藍色調似乎有些過重，因此調整
【Layers圖層】視窗的【Opacity不透明度】來降低藍色的程度，直
到圖片呈現如同凌晨般的沁涼感，最後點選【Flatten Image影像平面
化】合併圖層。

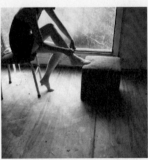

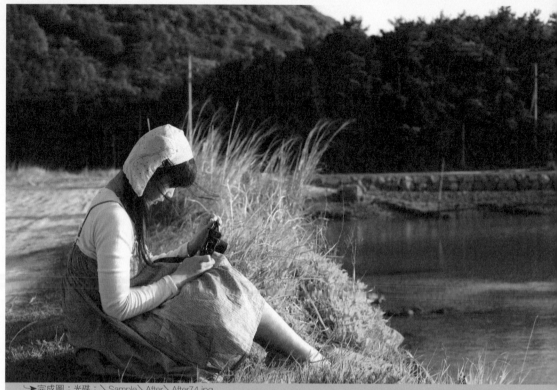

➤完成圖：光碟：\Sample\After\After74.jpg

LESSON

74
營造出
如春天陽光般
溫暖的相片

before

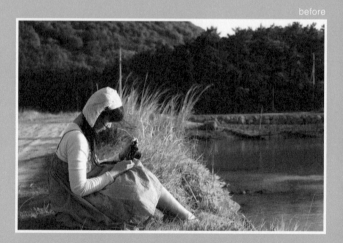

如果能夠表現出溫暖春天的閒適感色調，那應該就是紅色或黃色系。
這類顏色給人溫暖的感覺，也會傳達出柔和溫暖的光線。本單元將利
用【Photo Filter相片濾鏡】套用暖色調色系，讓平凡的原始相片加入溫
暖的光線。

01…

開啟範例圖片，按下【Layers圖層】視窗下方的【Create new fill or adjustment layer建立新填色或調整圖層 ◢.】來選擇【Photo Filter相片濾鏡】，或從【Image影像】→【Adjustments調整】→【Photo Filter相片濾鏡】執行【Photo Filter相片濾鏡】選單。

➤範例圖片：光碟：\Sample\Before\Before74.jpg

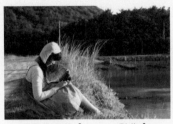

● 如果是利用【Image影像】→【Adjustments調整】→【Photo Filter相片濾鏡】的話，先以 Ctrl + J 複製圖層後再開始進行作業。

● plus note ●

📷 利用「相片濾鏡」上色

【Photo Filter相片濾鏡】是一種能將想要的顏色套用在圖片當中的便利功能，從【Use使用】項目框中選擇【Filter濾鏡】，在下拉選單中可以挑選各式預設的顏色，或是選擇【Color顏色】也可以直接指定顏色。

 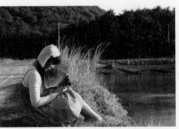

不只是暖色調而已，利用【Photo Filter相片濾鏡】也可以輕易套用上充滿冰冷或其他不同感覺的色調。

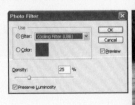

02…

使用【Photo Filter相片濾鏡】，可以套上指定色調的濾鏡。【Photo Filter相片濾鏡】對話框出現時，在【Layers圖層】視窗上可以看到自動產生相片濾鏡的圖層，點選【Use使用】項目框內的【Filter濾鏡】，可以選擇各式顏色種類。

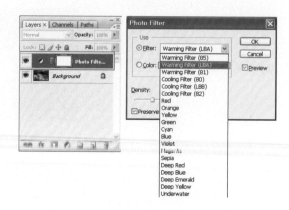

03…

此時，試著將【Filter濾鏡】設定為【Yellow黃色】，相片就會套上黃色的溫暖光線。如果色調不夠明顯的話，提高【Density濃度】的數值加強效果。完成後按下〔OK確定〕鍵，利用【Flatten Image影像平面化】合併圖層，即完成充滿溫暖感的相片。

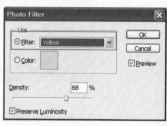

before

消除碧玉上的瑕疵！
75 打造美肌大作戰

利用數位單眼相機拍攝人物的時候，許多人都會因為過於真實呈現膚質而感到不滿。例如在相機液晶螢幕上看起來的皮膚既光滑又漂亮，但透過電腦螢幕看的時候卻充滿疤痕、毛孔等皮膚上的瑕疵，顯得相當礙眼。現在遇到這種情況時再也不需要煩惱，只要使用Photoshop的【Patch Tool修補工具】或【Healing Brush Tool修復筆刷工具】，就能夠讓NG皮膚投胎換骨成潔淨光滑的膚質，現在就加入打造美肌大作戰吧！

➤完成圖：光碟：\Sample\After\After75.jpg

01⋯

開啟範例圖片,臉上有青春痘疤和痣的原始圖片。為了進行安全的作業,利用 Ctrl + J 來複製圖層。

➤範例圖片:光碟:\Sample\Before\Before75.jpg

02⋯

首先,為了仔細消除瑕疵,在工具列中選擇【Zoom Tool縮放顯示工具 ⊙ 】以瑕疵部分為中心放大圖片,也可以按住 Ctrl + SpaceBar 後按下滑鼠左鍵放大圖片。

● plus note ●

📷 認識「修補工具」選項

「修補工具 ◎ 」是圈選欲修改的區域後,再拖曳到樣本區域上,讓原始圈選範圍的區域變成樣本區域的圖形,當修改範圍較廣的情況下更利於使用此工具。

■New Selection新增選取範圍:選擇新圖片區域的時候使用。

■Add to Selection增加至選取範圍:既有的選取範圍中再新增選取範圍時使用。

■Subtract from Selection從選取範圍中減去:從既有的選取範圍中消除一部分時使用。

■Source來源:將要修改的區域拖曳到樣本區域進行轉換的方式。

■Destination目的地:與【Source來源】相反,將樣本區域拖曳到欲修改的區域當中進行轉換的方式。

■Transparent透明:可以和【Source來源】或【Destination目的地】選項一起使用,勾選【Transparent透明】功能,樣本區域就會混合欲修改的區域的效果。

03…

在工具列中選擇【Patch Tool修補工具 】，然後在上方選
項框的【Patch修補】當中按下【Source來源】。圈選鼻子
痣的部分，將選取的區域拖曳到乾淨皮膚的區域，就能夠轉
換成潔淨的膚色。作業完成的話，利用 Ctrl + D 來解除選取
區域。

04…

眼睛上面的大痣也用上述相同方法進行修改。但由於這顆痣和頭髮
重疊，所以修補後會在髮尾留下些許修改痕跡，這種時候得利用
【Clone Stamp Tool仿製印章工具 】來修補殘留的痕跡。

05…

為了進行最後的修飾動作，選擇【Clone Stamp Tool仿製印章工具▣】，將【Brush筆刷】大小設定為150px、邊界設定為柔和，【Opacity不透明度】設定為10～20%。按住 Alt 鍵的狀態下，點滑鼠一次選取周圍乾淨的皮膚取得來源，然後以放開 Alt 鍵的狀態拖曳痣的消除痕跡部分，則剛取得的來源就會覆蓋在痕跡上面。重複幾次修飾動作就能夠將痕跡自然地消除。稍有不慎的話，很可能會產生斑點，所以反覆縮放圖片，可以隨時觀察修飾後的狀況，讓整體更加協調。利用【Flatten Image影像平面化】合併圖層，完成無瑕的潔淨皮膚。

● 利用選取的來源填補點選的區域。

● plus note ●

◉ 更接近完美的「Spot Healing Brush Tool汙點修復筆刷工具」

「修補工具」和「修復筆刷工具」在消除瑕疵方面都發揮相當卓越的能力，隨著個人使用各項工具的便利性不同，可以自由地選擇想要使用的工具。上述消除瑕疵作業也可以利用「汙點修復筆刷工具✎」來進行，接下來將介紹類似修復筆刷工具的汙點修復筆刷工具使用方法。

■Proximity Match近似符合：將欲修改的選取點，利用選取
　點周圍的顏色、樣式、陰影等條件，使其與選取點吻合。

■Create Texture建立紋理：不只是利用選取點周圍的畫素而已，也利用選取點的整體畫素來創造質感。

與「修復筆刷工具」不同的地方就是它不需要指定樣本來源，只要單按滑鼠左鍵一次或按住滑鼠左鍵拖曳

就能進行修補動作。筆刷的大小最好
設定為比瑕疵稍大一點的範圍，若是
要對寬廣的範圍作業，「修復筆刷工
具」是最適合的工具，可根據欲修改
的情況選擇便利的作業方式。如果進
行此一作業時，其修補痕跡沒有完全
消失，就利用仿製印章工具來修飾痕跡。

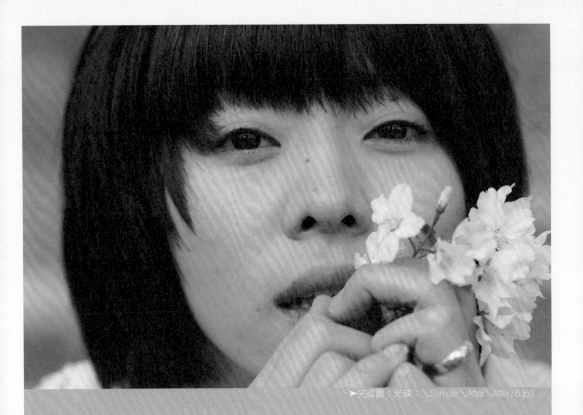

→完成圖：光碟：\Sample\After\After76.jpg

before

受到照明或周圍顏色的影響，有時候相片上會產生較濃的特定顏色而呈現色偏狀態。為了校正相片的色調，在各種使用方法當中，最簡單地修補顏色的方法就是利用【Color Balance色彩平衡】選單。接下來將試著把呈現偏紅的相片透過【Color Balance色彩平衡】改回有如白天受到正常光線照射而拍攝的相片。

LESSON

修補偏紅的相片顏色

76

01…

開啟範例圖片，會出現偏紅的相片，為了修補偏紅的狀況，點擊
【Layers圖層】視窗下方的【Create new fill or adjustment layer建立
新填色或調整圖層 ⊘.】來選擇【Color Balance色彩平衡】，或者是
按下快捷鍵 Ctrl + B 來執行【Color Balance色彩平衡】。

➤範例圖片：光碟：\Sample\Before\Before76.jpg

● 先按下 Ctrl + J 複製圖層，再使用快
捷鍵 Ctrl + B 開始操作。

02…

出現【Color Balance色彩平衡】對話框後，一邊觀察圖片的顏色
變化，一邊調整數值。目的是消除紅色色調，所以在選擇【Tone
Balance色調平衡】的【Midtones中間調】的狀態下，將「Cyan青
色」和「Yellow黃色」滾軸移到如圖的位置。將滾輪往青色方向移動
的話，紅色會減少，但最好別過度增加藍色，因此為了彌補藍色，也
稍微加入了黃色。

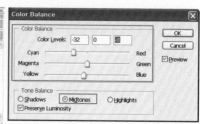

● plus note ●

📷 利用「色彩平衡」達成均衡的顏色

這是利用補色原理新增色調或消除色調的功能，隨著滾輪往某個顏色移動，就會增加其色調。如果過度使用
此效果，可能導致另一頭顏色大幅減少而顯得不自然，所以要一邊確認圖片，同時適度調整。

- ■色彩平衡：利用色彩補償來修補顏色，各調整項目依序為青色—紅色、
 洋紅—綠色、黃色—藍色的相對互補色，可以直接選擇-100～+100之
 間的數值。

- ■色調平衡：位於【Color Balance色彩平衡】對話框下方區塊，可以選擇
 欲調整色彩的區域，以亮暗程度可分為：【Shadows陰影】為調整黑暗
 的部分，【Midtones中間調】是調整中等亮度的部分、【Highlights亮部】則可調整明亮部分的顏色。

03…

原本泛紅的相片經過色彩平衡校正回適當的膚色。當某種色調特別強烈時，就能夠使用【Color Balance色彩平衡】當中消除特定顏色，並且進行顏色的修補。最後按下【Flatten Image影像平面化】合併圖層來完成。

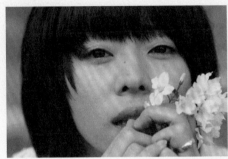

● plus note ●

◙ 利用【Variations綜觀變量】指令修補顏色

利用【Image影像】→【Adjustments調整】→【Variations綜觀變量】選單，能夠輕易地就修改圖片的顏色。【Variations綜觀變量】對話框中可以預覽套用顏色後的圖片，因此可以即時觀察顏色變化來修補原始相片。不只是調整顏色而已，右側的【Lighter變亮】與【Darker變暗】選項也可以調整亮度。按下【Original原稿】可以再次恢復原始相片的狀態。

►完成圖：光碟：\Sample\After\After77.jpg

LESSON 77

有如利刃般清晰地呈現影像

在進行後製修圖時，賦予銳利度的動作是最後一個階段，且是個相當細膩的作業。不過並非盲目地套用效果就行了，還是要隨著相片的類型不同，清楚判斷是否該增添銳利度。一般會使用於想要更詳細呈現人物的面貌或讓風景更加鮮明的時候。試著運用多樣的【Sharpen銳利化】濾鏡來營造出鮮明的圖片。

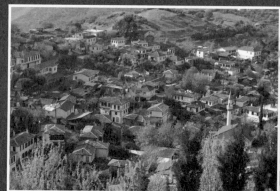

before

01···

開啟要賦予銳利度的範例圖片，為了進行
安全的作業，利用 Ctrl + J 複製圖層後開
始進行作業。

➤範例圖片：光碟：\Sample\Before\Before77.jpg

02···

為了在普通的風景相片中賦予足夠的色彩和明暗對比，在【Layers圖
層】視窗中選擇【Overlay覆蓋】混合模式，接著，由於在混合模式
狀態下無法進行其他作業，因此點選【Flatten Image影像平面化】合
併圖層後，再按下 Ctrl + J 重新複製圖層。

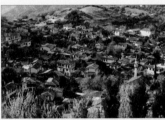

03···

為了增加銳利度，執行【Filter濾鏡】→
【Sharpen銳利化】→【Smart Sharpen智慧
型銳利化】選單，在【Smart Sharpen智慧型
銳利化】對話框中，一邊看著圖片，同時調整
【Amount總量】的數值為適當的銳利度。此
時，將【Amount總量】設定為48%。

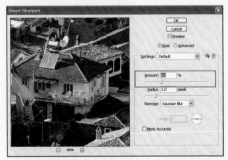

● 為了確認套用的銳利度程度多寡，最好點預覽畫面
　下方的 ➕ 鍵，將圖片放大瀏覽。

04…

若調整好銳利度的話，就按下〔OK確定〕鍵來結束作業，然後利用
【Flatten Image影像平面化】合併圖層來完成。

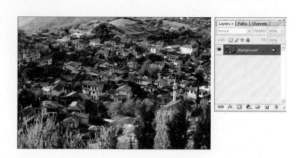

📷 利用「銳利化」濾鏡賦予清晰度

提升圖片清晰度的方法有很多種，在此就來介紹利用【Filter濾鏡】→【Sharpen銳利化】選單的方法，以及
【Sharpen銳利化】選單中的各個工具來比較其效果。

● 原始相片　　　　　● 套用【銳利化】　　　● 套用【銳利化邊緣】　　● 套用【更銳利化】

- Sharpen銳利化：賦予基本鮮明度的方法。
- Sharpen Edge銳利化邊緣：讓邊緣部分呈現鮮明。
- Sharpen More更銳利化：賦予更強的鮮明度時使用。
- Unsharpen Mask遮色片銳利化調整：賦予細緻鮮明度的另一種方法，可以直接調整數值。

● 套用【遮色片銳利化調整】

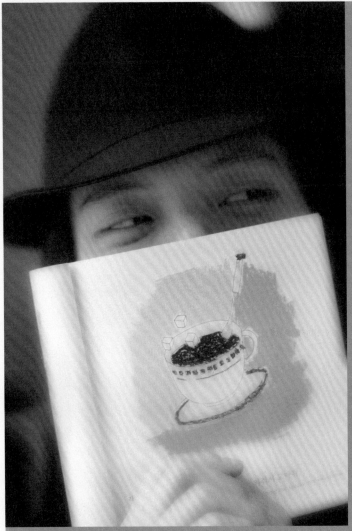

拍攝對焦的相片可以說是理所當然且基本的要素，不過，近來隨著相片的拍攝公式和固定觀念逐漸淡薄，帶有拍攝者個性與感性的相片則深受大家喜愛。本單元將要介紹讓相片畫面部分呈現模糊且帶有屬於個人感性的方法，利用【Gaussian Blur 高斯模糊】製作出模糊的相片後，再套上圖層遮色片只讓指定部分呈現模糊，打造出屬於個人風格的感覺。

before

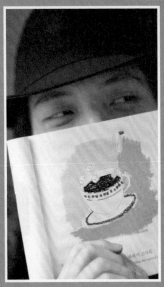

→ 完成圖：光碟：\Sample\After\After78.jpg

LESSON

78

用朦朧的相片來
訴諸情感

01···

為了製作出感性的相片，開啟範例圖片。而為
了進行安全的作業，利用 Ctrl + J 再複製一個圖
層。

➤範例圖片：光碟：\Sample\Before\Before78.jpg

02···

為了模糊圖片，執行【Filter濾鏡】→
【Blur模糊】→【Gaussian Blur高斯
模糊】選單，出現對話框後，調整模
糊的程度，將【Radius強度】設定為
41pixels左右，接著按下〔OK確定〕
鍵。

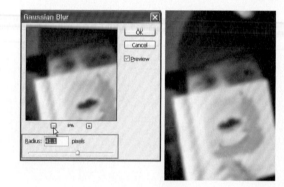

03···

接下來要讓整體已模糊的圖片上，將人物的眼睛
和書的部分重現清晰度，因此，要運用的就是
「Layer Mask圖層遮色片」功能，按住 Alt 鍵在
【Layers圖層】視窗下方點選【Add layer mask
增加向量圖遮色片 ▣ 】產生一個黑色的圖層遮色
片。此時圖片會回復為尚未加入濾鏡前的清晰狀
態。

04…

確認工具列中的前景色和背景色是否為白色、黑色之後，再選擇
【Brush Tool筆刷工具 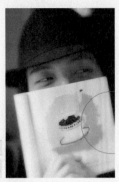】。上方選項列中【Brush筆刷】邊界設
定為柔和，【Opacity不透明度】設定為20%左右，【Brush筆刷】
大小則利用 [與] 鍵視情況縮放，同時，除了人物的眼睛和書的
部分之外，稍微用滑鼠拖曳一下其它欲模糊的部分，可以確認只有
拖曳過的部分具有模糊的處理效果。

05…

觀察【Layers圖層】視窗的「Layer1 圖層1」的
遮色片縮圖，可以看到有使用【Gaussian Blur高
斯模糊】拖曳的部分變白，若是確認想要的部分
已全數套用模糊效果的話，利用【Flatten Image
影像平面化】合併圖層來完成作業。

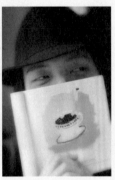

● plus note

📷 **利用「圖層遮色片」在指定部分套用效果**

圖層遮色片功能是讓圖片套用圖層遮色片，再利用【筆刷工具 ✏️】拖曳出欲套用效果在指定部分的功能。
接下來將要學習在按住 Alt 鍵的狀態下點選【Add layer mask增加向量圖遮色片 ▣】新增黑色圖層遮色片，
以白色的筆刷工具拖曳指定部分，即是在指定部分套用模糊效果的過程。

就算進行相反的作業也會出現相同的結果。意
即，不要按 Alt 鍵的狀態下點選【Add layer mask
增加向量圖遮色片 ▣】新增白色圖層遮色片，再
使用黑色筆刷工具拖曳指定部分
讓選取的部分解除模糊效果的方
法。可視自己的需求選用較便利
的作法。如果要分辨兩者差異，
前者是在套用模糊效果的範圍較
寬廣的的時候、後者則在套用模
糊效果的範圍較窄的時候會比較
快速。

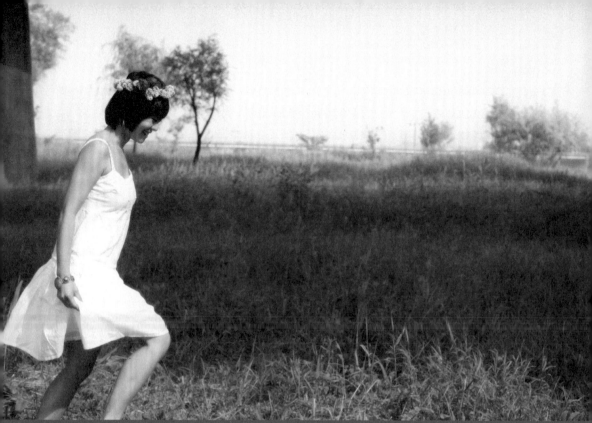

➤完成圖：光碟：\Sample\After\After79.jpg

LESSON
79 如同夢境般柔和的氛圍

Photoshop的【Filter濾鏡】選單當中
有著各式各樣的功能，所以能夠營造
出千變萬化的感覺，因此，即使套用
相同的濾鏡，隨著相片類型或使用者
的不同，可以創造出擁有不同風格的
相片。在我們可以使用的多種功能當
中，本單元將要來認識利用【Filter濾
鏡】裡的【Diffuse Glow擴散光暈】
來營造出夢幻且柔和的情境。順帶一
提，【Diffuse Glow擴散光暈】效果
適合較明亮的相片。

before

01···

開啟範例圖片，為了進行安全的作業，利用 Ctrl + J 複製圖層。

↘ 範例圖片：光碟：\Sample\
Before\Before78.jpg

02···

為了營造出柔和且明亮的氣氛，執行【Filter濾鏡】→【Distort扭曲】→【Diffuse Glow擴散光暈】，【Diffuse Glow擴散光暈】對話框的左側是圖片預覽，右側則會出現設定選項。設定值各調整為【Graininess粒子大小】：5、【Glow Amount光暈量】：4、【Clear Amount清除量】：6，完成後按下〔OK確定〕鍵。隨著相片的類型不同，會呈現不同的結果。

● plus note

📷 認識「擴散光暈」的設定選項

擴散光暈的原理是增加白色不透明的雜訊，讓整體散發著柔和的光線，同時加上如起霧般效果的濾鏡，在右側設定選項中可以微調細節。

■Graininess粒子大小：設定白色不透明雜訊的密度。
■Glow Amount光暈量：設定亮部添加的量，若數值越高，就很可能在圖片中造成不自然的過度光線，因此適度調整即可。
■Clear Amount清除量：隨著數值越高，圖片越清晰。

03…

在【Diffuse Glow擴散光暈】中設定的數值會直接套用在圖片上，
呈現明亮與柔和感，而調整【Layers圖層】視窗的【Opacity不透明
度】，能讓圖片顯得更自然。

04…

最後一個步驟，套用【Screen濾色】混合模式，修飾出更自然且華麗
的圖片，再利用【Flatten Image影像平面化】合併圖層來完成。

80

賦予相片
自然的
柔嫩效果

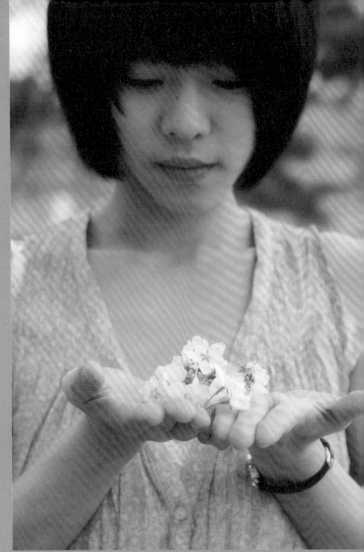

➤完成圖：光碟：\Sample\After\After80.jpg

以往曾經相當流行拍攝毫無瑕疵且朦朧的相片，相信每個人都至少擁有一張與本人感覺不太一樣的相片吧。加上朦朧效果的話，相片就會變柔和，皮膚也會變得相當明亮，但是如果過度使用的話，甚至會造成反效果，所以忠實呈現人物原本的面貌才是最好的。試著利用濾鏡來強調人物的輪廓，同時增添明亮的柔和感吧。

01…

開啟要套用柔和效果的範例圖片，為了進行安全的作業，利用 Ctrl + J 複製圖層。

➤範例圖片：光碟：\Sample\Before\Before80.jpg

02…

執行【Filter濾鏡】→【Blur模糊】→【Gaussian Blur高斯模糊】，出現對話框後，將【Radius強度】設定為30pixels，讓圖片整體呈現白濛濛的狀態。隨著圖片類型不同，【Radius強度】的最佳數值也會有所不同，所以一定要邊預覽圖片再進行調整。

03…

在【Layers圖層】視窗當中套用【Soft Light柔光】混合模式，混合目前白濛濛的圖層和原始圖層。混合後，對比會變強，同時會完成具有柔和感的相片，如果覺得效果太濃烈的話，就降低【Opacity不透明度】讓圖片顯得更自然。

04…

此時，在執行【Soft Light柔光】混合模式後，要突顯清晰的眼睛或頭髮部分，點選【Eraser Tool橡皮擦工具🗑】，再調整成柔和的筆刷後，將【Opacity不透明度】降為15～20%左右來拖曳眼睛和頭髮的部分，最後執行【Flatten Image影像平面化】合併圖層。

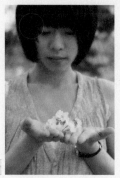

● **plus note**

📷 **認識混合模式所呈現的效果**

下面三張圖片是套用【Gaussian Blur高斯模糊】效果而變得模糊後，再加上混合模式所呈現的效果。【Soft Light柔光】具有呈現柔和的效果、【Overlay覆蓋】具有強烈對比的效果、【Screen濾色】則是呈現整體明亮且對比弱的效果，只要依據想表達的意境來執行適合的混合模式即可。

利用漸層效果
灑下自然的光線

有些相片雖然擁有鮮明且美好的構圖，但卻依然少了某種味道，那麼就在這類相片中自然而然地上色，藉此彌補其不足的感覺，這時常見的漸層效果便派上用場。利用【Gradient Tool漸層工具】，便可以選擇自己想要的顏色和光源款式，賦予圖片相當自然的光線。本單元就試著利用漸層效果來進行一場小小演出，且創造出新的變化。

➤完成圖：光碟：\Sample\After\After81.jpg

● **HOW TO PHOTOSHOP** 漸層工具、橡皮擦工具

01…

開啟範例圖片，可以觀察到藍色的天空和刺眼的陽光，但感覺卻似乎有些枯燥乏味，因而在相片上添加光線來增強重點，首先用 Ctrl + J 複製圖層。

➤範例圖片：光碟：\Sample\Before\Before81.jpg

02…

在工具列當中選擇【Gradient Tool漸層工具 ▣ 】，在【Color Picker(Foreground Color)色彩揀選器（前景色）】選擇藍色的淡色系。按住滑鼠從圖片的左下角以對角線方向拖曳到右上角來分佈漸層，如同鋪上一層顏色。此時，為了漸層的顏色先後順序，要確認漸層效果是在【Reverse反向】的狀態下執行。

📷 若沒有在勾選【Reverse反向】情況下執行漸層效果

在沒有確認【Reverse反向】的狀態下，往相同的
方向（左下角到右上角）拖曳，起始的部分顏色
會很深，結尾的部分則會很淺，意即左下角的顏
色會很深。若是沒有勾選【Reverse反向】的狀態
下，依然想要讓天空的顏色較濃烈，只要從天空
的部分開始拖曳到左下角就行了。

03…

套用漸層效果後，從汽球到天空的部分呈現最
濃的藍色效果，為了避免不自然的狀態，降低
【Opacity不透明度】來讓畫面自然一點。

 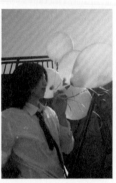

04…

使用【Eraser Tool橡皮擦工具 ✐】清除人物臉部
等不需要上色的部分，將【Brush筆刷】設定為
800px、邊界選為柔和，【Opacity不透明度】設
定為10～20%左右，才能讓修飾過的部分更加自
然。作業全都結束後，執行【Flatten Image影像
平面化】合併圖層。

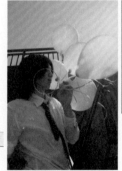

82 延伸狹窄的天空吧！

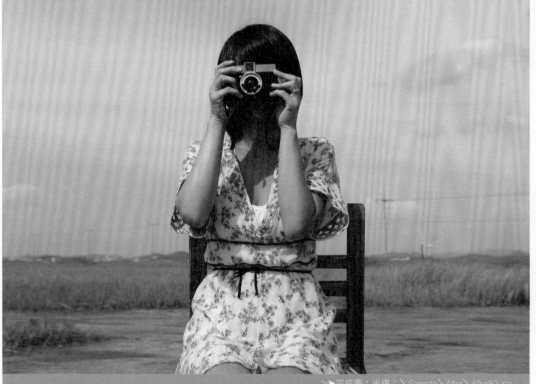

→完成圖：光碟：\Sample\After\After82.jpg

before

進行拍攝工作時，一定會有因為經驗不足而在事後想要修補相片的時候。萬一不小心把天空拍得太過狹窄，因而看起來具有煩悶的壓迫感，如果能夠靠簡單的修改作業，把狹小的天空變成開闊的天空該有多好呢？在本單元就來學習修補拍攝時遺漏掉的構圖缺失，且製作出廣闊天空的方法。

矩形選取畫面工具、變形 **HOW TO PHOTOSHOP**

01…

開啟範例圖片，就會出現一般數位單眼相機所拍攝出來
的4×6比例的橫幅相片，比起橫幅相片，正方形的相片
構圖看起來會更具安定感，所以先試著裁切。

➤範例圖片：光碟：\Sample\Before\Before82.jpg

02…

在工具列當中選擇【Crop Tool裁切工具 口 】，長和寬的數值分別設
定為同樣的6英寸，以人物為中心，框出所要裁切的部分。此時，相
片中的水平線稍微往右傾斜，只要將滑鼠游標靠近方框的角落，當游
標變成雙箭頭形狀 ↰，就能校正稍微傾斜的水平線，最後在圖片上續
點兩下滑鼠或按下 Enter 鍵來完成裁切。

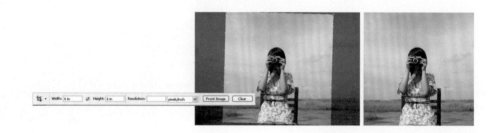

● plus note

📷 認識「裁切工具」選項

可以直接框選自己想要的部分進行剪裁，或者也可以直接輸入長和寬的數值，依比例修剪。

- ■Width寬度：橫向的長度
- ■Height高度：縱向的長度
- ■Swaps height and width調換高度和寬度：點選此功能，就可以互換橫向長度和縱向長度的數值。
- ■Resolution解析度：調整列印畫質。
- ■Front Image前面的影像：顯示前一張圖片的長寬數值與解析度。
- ■Clear清除：清除所有的數值。

03…

裁切成正方形構圖後，天空的部分依然過於狹窄，為了解決這種困境，選擇【File檔案】→【New開新檔案】或按下 [Ctrl] + [N]，製作一個比正方形圖片更大的新檔案，設定檔案名稱和大小之後，按下〔OK確定〕鍵。

● 執行【Image影像】→【Image Size影像尺寸】或按 [Alt] + [I] + [I] 會出現關於圖片尺寸的對話框。

04…

為了延伸天空，選擇【Move Tool移動工具[⊕]】讓正方形圖片移至新空白圖片中央。

05…

選擇工具列當中的【Marquee Tool矩形選取畫面工具[□]】，框選天空的上半段，再按下 [Ctrl] + [T]，然後將上排中間的調節點向上拖曳到空白圖片的末端，再重複同樣的步驟將左邊和右邊的調節點也拖曳至空白圖片最底端，讓正方形圖片填滿空白圖片。作業結束後，利用【Flatten Image影像平面化】合併圖層來完成。

➤完成圖：光碟：\Sample\After\After83.jpg

LESSON

83 製作出饒富動感的相片

利用相機拍攝會動的被攝體時，圖片會以
靜止般的狀態呈現。當然，隨著快門速度
不同，也可以將正運動著的狀態拍攝下
來，但主體的臉很可能會模糊到看不清
楚，或者是失焦。那麼就讓我們自己讓靜
止的相片動起來吧。本單元將要學習在相
片當中添加動態，製作出富有動感的相
片。

before

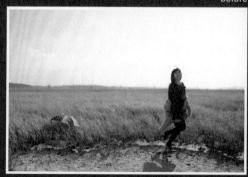

01…

開啟範例圖片，雖然是張人物輕盈跳動著的相片，卻完
全沒有動感，試著賦予這張相片活潑的動感，先按下
Ctrl + J 複製圖層。

➤範例圖片：光碟：\Sample\Before\Before83.jpg

02…

為了隨著動作而賦予模糊效果，執行【Filter濾鏡】→【Blur模糊】→
【Motion Blur動態模糊】，出現【Motion Blur動態模糊】對話框後，
邊觀察預覽視窗，同時利用滑鼠直接拖曳【Angle角度】、或者是輸
入數值調整欲移動的方向，用【Distance間距】設定晃動的程度後，
按下〔OK確定〕鍵。

● plus note

📷 產生動感的「動態模糊」

提供動作速度感的【Motion Blur動態模糊】，隨著【Angle角度】的不同，模
糊的方向也會改變，其呈現的方向感也會變得不一樣。

■Angle角度：動作行進的方向。
■Distance間距：隨著數值越高，動作的距離就會拉得越長，意即晃動變大的
　意思。

03···

在圖片整體都添加了動感模糊之後，接著要進行強調臉部的作業。首先，按下位於【Layers圖層】視窗下方的【Add layer mask增加圖層遮色片 】，新增白色的圖層遮色片。

04···

為了強調原始圖片中的人物，選擇【Brush Tool筆刷工具 ✎】並且將前景色設定為黑色，【Brush筆刷】的大小設定為400px、邊界性質則設定柔和，【Opacity不透明度】設定為20～30%，按住滑鼠拖曳人物臉部，讓臉部表情自然顯現，再利用【Flatten Image影像平面化】合併圖層。

● plus note

◉ 利用「放射狀模糊」製造動態效果

在相同的【Blur模糊】選單中，選擇【Radial Blur放射狀模糊】，具有不同感覺的動態效果。

執行【Filter濾鏡】→【Blur模糊】→【Radial Blur放射狀模糊】選單，點選【Spin迴轉】，利用滑鼠游標可以移動效果的中心點，重現繞著中心旋轉的生動感。

選擇【Zoom縮放】的方式即為四周往中心動作的方式，能夠重現周圍部分的生動感。

- Amount總量：決定效果移動的量。
- Blur Method模糊方式：以圓為中心進行迴轉的方式，也可以選擇縮放的方式。
- Quality品質：決定模糊效果的品質。

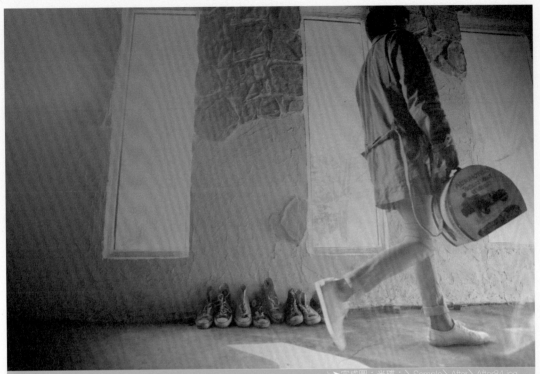

►完成圖：光碟：\Sample\After\After84.jpg

LESSON

如夢似幻的光源色彩 84

相片是藉由光線和顏色表現出拍攝者內
在的一種魅力工具，從使用相機拍攝各
式各樣的角度到進行後製修圖，不斷尋
找專屬自己的感覺是攝影師們的義務，
同時也是他們最大的煩惱，更是個課
題。本單元將要試著在圖片上添加兩種
光線，且運用夢幻般的【Lighting Effects
光源效果】濾鏡，以及讓光線同時呈現
色彩的魔術濾鏡。

before

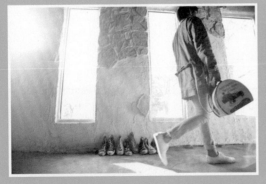

01…

開啟範例圖片後，為了進行安全的作業，執行 Ctrl + J ，複製原始圖
層為另一個圖層後開始進行作業。

➤範例圖片：光碟：\Sample\Before\Before84.jpg

● plus note

📷 **創造光線的道具：光源效果**

能夠創造如照明般的效果濾鏡，可以間接體驗各式各樣的照明。

■Light type光源類型：選擇光線的型態。

·Directional定向光：呈現直向光，位於【Light type光源類型】的下
拉選單中。

·Omni泛光：呈現擴散光，以圓的中央為中心向四周均衡散射光
源，位於【Light type光源類型】的下拉選單中。

·Spotlight聚光：呈現集中光，讓強光只集中在一個地方，位於
【Light type光源類型】的下拉選單中。

·Intensity明暗度：決定光線的強度，越往【Full亮】移動，光的強度就會增強。

·Focus焦點：決定光源的中心範圍，越往【Wide寬】其光源焦點範圍就會變得越廣。

■Properties內容：調整光源的特徵細節。

·Gloss光澤：光線的反射程度，越偏向【Shiny反光】會呈現更閃爍的感覺。

·Material材料：【Plastic塑膠】是反射光線的顏色，【Metallic金屬】是反射被攝體的顏色。

·Exposure曝光度：調整光線的量，【Under不足】是弱，【Over過度】則是強。

·Ambience環境光：顯示現場補光的程度，利用【Properties內容】中的調色盤指定顏色的話，【Positive
正】是接近其指定的顏色，【Negative負】則是互補色。

·Texture Channel紋理色版：這是加入紋理的效果，選擇套用效果的色版。

02…

為了套用照明效果，執行【Filter濾鏡】→【Render演算上
色】→【Lighting Effects光源效果】，在對話框的【Light
type光源類型】選擇【Spotlight聚光】，為了預設和天空色
相伴的粉紅色互補色來打造光源效果，點選調色盤來設定
【Light type光源類型】和【Properties內容】的顏色。

03…

在【Preview預覽】視窗當中，粉紅色和天空色共同上色的話，為
了調整光線的強度而設定各數值。在此，【Intensity明暗度】設
定為35、【Focus焦點】：67、【Gloss光澤】：0、【Material材
料】：0、【Exposure曝光度】：14、【Ambience環境光】：9，在
【Preview預覽】視窗中拖曳調節點來調整光源的範圍。

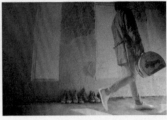

04…

如果覺得光源效果太強的話，在【Layers圖層】視窗中調降
【Opacity不透明度】，利用【Flatten Image影像平面化】合併圖層
來完成。

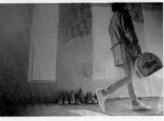

試著製作各式各樣的光線

【Lighting Effects光源效果】選單會隨著【Style樣式】呈現各自不同的效果，除了本單元介紹的類型之外，讓我們也來認識【Soft Omni柔性泛光】以及【Triple Spotlight三盞聚光燈】。

● 樣式：【柔性泛光】模式

● 樣式：【三盞聚光燈】模式

任意改變物體的顏色

before

顏色扮演著決定相片氛圍的重要角色，偶爾我們會遇到必須變更圖片中的某塊部分顏色的情況，在此介紹能夠運用【Replace Color取代顏色】選單，將部分區塊轉換成更多樣的顏色，或者是在改變不滿意的衣服顏色或物品等等，是個相當方便的功能。

➤完成圖：光碟：\Sample\After\After85.jpg

取代顏色、新增圖層遮色片、筆刷工具 **HOW TO PHOTOSHOP**

01…

開啟範例圖片，出現兩種顏色的風車，為了表現出
多采多姿，更改部分風車的顏色。首先，利用 Ctrl
+ J 複製圖層。

➤範例圖片：光碟：\Sample\Before\Before85.jpg

02…

執行【Image影像】→【Adjustments調
整】→【Replace Color取代顏色】選單，
【Replace Color取代顏色】對話框出現後，利
用【Selection選取範圍】項目的【Eyedropper
Tool滴管工具 🖊】，在原始圖片上點選欲轉換
的色塊，然後在【Selection選取範圍】項目的
【Color顏色】框中確認選取的顏色是否正確。

● 選擇顏色的時候，就算不是點選原始圖片的範
圍，而是在【Selection選取範圍】項目中的圖片
框裡選擇也可以。

● plus note

📷 **輕鬆改變顏色的「取代顏色」模式**

這是選擇圖片內的特定顏色，變換成自己指定的顏色的功能。

■Selection選取範圍：利用滴管工具選擇要修正的顏色。
· Fuzziness朦朧：隨著數值越大，選擇相關顏色的範圍就越大。
· Selection選取範圍：選擇的部分和沒有被選擇的部分的變化會以
明暗來區分。
· Image影像：被選擇的部分的顏色變化用圖片來顯示。
■Replacement取代：要變更的顏色可以利用【Hue色相】、
【Saturation飽和度】、【Lightness明亮】來調整，顏色會在右側
【Result結果】顏色框出現。

03···

為了選擇想要變換的顏色，在【Replacement取代】項目當中，可
以直接點選【Result結果】顏色框來指定想要的顏色。利用【Hue色
相】、【Saturation飽和度】、【Lightness明亮】也可以添加顏色的
各種變化。設定完成之後，按下〔OK確定〕鍵，
藍色的部分則變更為綠色。

04···

觀察圖片後發現，不只是想要變色的紙風車而
已，稍微帶有藍色的部分也全都變成綠色了，為
了消除其它不需要變成綠色的部分，按著 Alt 鍵在
【Layers圖層】視窗下方【Add layer mask增加圖
層遮色片 ■】來新增黑色圖層遮色片，圖片會恢復
成套用【Replace Color取代顏色】前的狀態。

05···

在工具列當中選擇【Brush Tool筆刷工具 ✏】，將筆刷的大小設定為
250px左右、邊界設定為稍微柔和、【Opacity不透明度】設定為30～
40%左右，讓效果呈現明顯一點。放大圖片後，注意要修改的邊界部
分，用滑鼠拖曳將最前面的兩個紙風車變回綠
色，作業完成後，利用【Flatten Image影像平
面化】合併圖層。

● 此時，前景色要設定為白色才行。

86 創造多重曝光效果

➤完成圖：光碟：\Sample\After\After86.jpg

運用多重曝光，就能夠呈現出無法用單張相片所表現出來的奇妙魅力。多重曝光功能讓兩張相片重疊的同時，隨著各自的曝光數值和影像內容不同，反倒呈現出乎意料的協調感。Holga和Fuji等幾個機種雖然支援多重曝光，但是在大多數相機當中，卻還是難以達到的功能。在本單元就讓我們來認識利用Photoshop製作出多重曝光的相片的方法。

● **HOW TO PHOTOSHOP** 移動工具、柔光混合模式、橡皮擦工具

01…

開啟準備使用多重曝光效果的兩張範例圖片。

➤範例圖片：光碟：\Sample\Before\Before86.jpg

02…

在工具列當中選擇【Move Tool移動工具】
後，拖曳人物的相片跟沙漠的相片重疊。

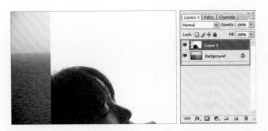

03…

把人物放在想要的地方，在【Layers圖層】視
窗當中選擇【Soft Light柔光】混合模式。

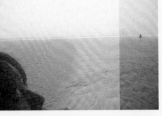

before

04…

為了完美地將重疊兩張相片，選擇【Eraser Tool橡皮擦工具✐】來
消除邊界線部分，【Brush筆刷】的大小設定為1200px、邊界選擇柔
和，【Opacity不透明度】設定為20～30%左右，從人物相片的邊界
開始拖曳且小心翼翼地消除。

05…

將整體不自然的部分全都消除，執行【Flatten Image影像平面化】來
完成作業。

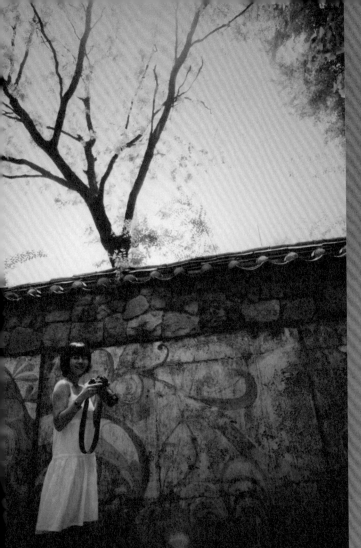

最近無論走到哪都能夠輕易看見帶著相機的人，在各式各樣的相機當中，漂亮且具有獨特外觀的玩具相機深受歡迎。玩具相機能夠拍出周邊暗角效果與圖片模糊效果，那麼，一般的數位單眼相機就不能拍出同樣的效果嗎？本單元就來認識利用一般數位單眼相機拍攝的相片，透過後製方法營造出有如玩具相機的效果。

before

➤完成圖：光碟：\Sample\After\After87.jpg

營造出有如用玩具相機拍攝的感覺

LESSON
87

柔光混合模式、高斯模糊、漸層工具 **HOW TO PHOTOSHOP**

01…

開啟要創造出如同玩具相機拍攝效果的範例圖片，
為了進行安全作業，利用 Ctrl + J 複製圖層。

➤範例圖片：光碟：\Sample\Before\Before87.jpg

02…

為了加強對比，執行【Layers圖層】視窗的【Soft
Light柔光】混合模式，讓圖片擁有較強烈的對比，
且顏色較深。

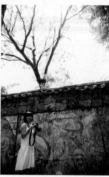

03…

為了進行下一項作業，先點選【Flatten Image影像平面化】合併圖
層，再按下 Ctrl + J 複製圖層，執行【Filter濾鏡】→【Gaussian Blur
高斯模糊】選單，當【Gaussian
Blur高斯模糊】對話框出現的
話，將【Radius強度】設定為
3.2pixels左右、讓圖片稍微模
糊後按下〔OK確定〕鍵。

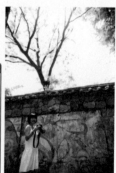

04…

在整體稍微模糊的圖片中，為了讓人物的部分變得清晰一點，選擇【Eraser Tool橡皮擦工具✐】，【Brush筆刷】的大小設定為700px、邊界選擇柔和、【Opacity不透明度】設定為20%左右後，用滑鼠拖曳，輕輕地擦拭人物表情部分。

05…

這次則是要賦予玩具相機特有的周邊暗角效果。首先，確認前景色是否為黑色，然後選擇【Brush Tool筆刷工具✐】，將筆刷邊界設定為柔和，【Opacity不透明度】設定為25%左右後，接著輕輕滑過圖片各角落，增加周邊暗角效果。此時，如果暗角太深的話，會顯得不夠自然，因此不要重複來回拖曳滑鼠，要讓筆刷一次滑過去就完成。利用【Flatten Image影像平面化】合併圖層後，就能夠完成如同玩具相機般具有強烈風格的相片。

● plus note

📷 利用「漸層工具」的漸暈效果

接下來將介紹利用漸層工具加入暗角效果的方法。首先，選擇【Gradient Tool漸層工具▣】，接著選擇漸層種類中的【Radial Gradient放射性漸層▣】，選擇層次效果的類型之後，將【Opacity不透明度】設定為30～50%，確認【Reverse反向】已勾選，然後如同作畫一樣，從中心點往外側的方向拖曳，則越往邊緣的部分，暗角層次就會顯得越深。若想要讓暗角效果更淺和自然一點，適度調整【Layers圖層】視窗的【Opacity不透明度】即可。上述提供了筆刷工具或漸層工具，可從中選擇自己認為方便的方法來加上周邊暗角效果就行了。

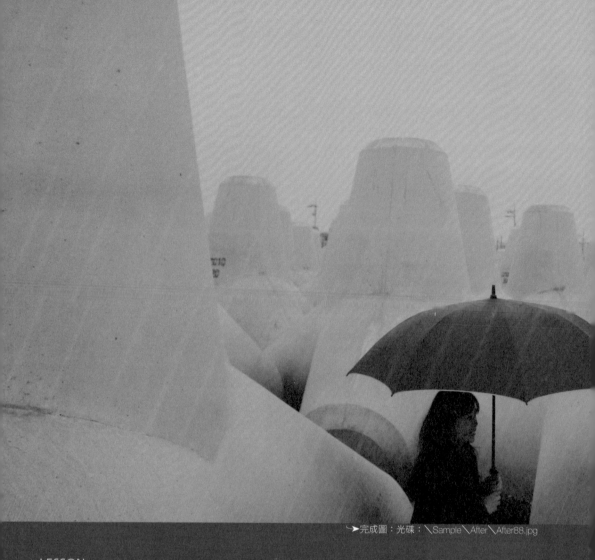

➤完成圖：光碟：\Sample\After\After88.jpg

LESSON

88 隨心所欲營造下雨場景

下雨天進行攝影時，經常會因為雨滴太細而無法呈現在相片上。另外，將雨傘當作道具使用，但卻因為沒有將雨勢呈現出來，而顯得非常不協調。本單元就來認識如何在平凡的風景中有效畫上雨勢，打造更浪漫且充滿氣氛的相片。

● HOW TO PHOTOSHOP 建立新圖層、填滿、筆刷工具、動態模糊、加亮工具、柔光混合模式、色相／飽和度

before

01…

為了創造出下雨的場景，開啟範例圖片，點選位於【Layers圖層】視窗下方的【Create a new layer建立新圖層 】產生空白的圖層。

➤範例圖片：光碟：\Sample\Before\Before87.jpg

02…

執行【Edit編輯】→【Fill填滿】選單，【Fill填滿】對話框出現後，在【Use使用】的下拉選單中點選【Foreground Color前景色】、【Mode模式】的下拉選單中點選【Dissolve溶解】，將【Opacity不透明度】降低為5%後按下〔OK確定〕鍵，執行【Dissolve溶解】模式後，讓白色以點的型態如同散落一地般遍布整個畫面。

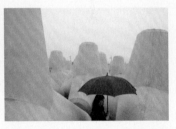

● 確認前景色是否為白色，然後開始進行作業。

03…

這次為了製作出雨勢，接著要利用【Brush Tool筆刷工具 】直接畫上點狀分布。按下【Brush Tool筆刷工具】後，將【Brush筆刷 】直徑調小，邊界設為柔和，然後在圖片上分布不規則的點。

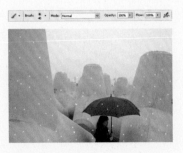

04…

執行【Filter濾鏡】→【Blur模糊】→
【Motion Blur動態模糊】選單，開啟
【Motion Blur動態模糊】對話框，看著
預覽視窗，同時調整【Angle角度】為
67、【Distance間距】為602pixels的
條件進行設定，完成設定就按下〔OK
確定〕鍵。利用 Ctrl + J 複製圖層讓雨
滴看起來更明顯。

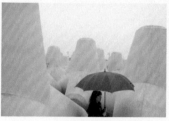

05…

利用【Eraser Tool橡皮擦工具✐】輕輕地擦拭圖片下方不自然的雨
勢形狀。由於雨滴圖層有兩個，所以要先啟用「Layer1 Copy 圖層
1拷貝」來進行作業，再啟用「Layer1 圖層1」來作業，最後點選
【Flatten Image影像平面化】合併所有圖層。

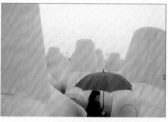

06…

為了製作打在傘頂上濺起來的雨滴痕跡，在工具列當中選擇【Dodge
Tool加亮工具●】，在上方選項框中將【Range範圍】設定為中間
調、將【Exposure曝光度】設定為17%，利用 Ctrl + J 複製圖層後，
沿著雨傘上方邊緣輕輕地拖曳，每拖曳一次，雨傘邊緣部分就會變得
明亮。為了防止過度不自然的現象，拖曳一兩次即可。

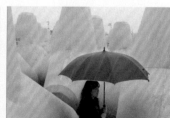

將部分區塊增亮的「加亮工具」

這是將圖片部分修得更明亮的功能，當需要聚焦在人物的臉部或強調
受光照射般的感覺時，恰當地用在對的地方會是相當有用的功能。但
過度使用則會導致圖片的損傷，所以最好能夠控制在1～2次。

■Range範圍：要套用加亮工具的範圍可分為【Shadows陰影】、【Midtones中間調】、【Highlights亮部】
　三種。

■Exposure曝光度：隨著數值越大，加亮程度也會變大。

07…

為了讓雨勢看起來更明顯且形成圖片整體的對比，執行【Soft Light柔
光】混合模式後，利用【Flatten Image影像平面化】合併圖層。

 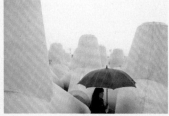

08…

為了讓下雨的感覺更真實，利用 Ctrl + U 來執行【Hue/Saturation色
相／飽和度】選單，出現對話框之後，將【Lightness明亮】設定為
-25左右來呈現雨天的朦朧氣氛。

before

延續下雨的風景，本單元將要
嘗試在下雪的風景中營造出情
侶走在一起且充滿韻致的感
覺。事實上，下雪時進行拍攝
就和拍攝雨天一樣困難，很容
易發生光線不足而無法拍出下
雪的情況，或者是拍成像雨一
樣的失敗相片。這種時候利用
【Brush Tool筆刷工具】畫上
大小不一的白點，營造出朦朧
狀，接著添加藍色調就能呈現
出冬天下雪時的寒冷景象。

➜完成圖：光碟：\Sample\After\After89.jpg

LESSON

89 雪景中的戀人

● **HOW TO PHOTOSHOP** 筆刷工具、高斯模糊、橡皮擦工具、色相／飽和度、色彩平衡

01…

開啟情侶甜蜜走在路上的範例圖片，利用
Ctrl + J 複製圖層，準備進行作業。

➤範例圖片：光碟：\Sample\Before\Before89.jpg

02…

在工具列當中選擇【Brush Tool筆刷工具 ✎
】，在上方選項框中將【Brush筆刷】的性
質設定為柔和，首先，前景色設定為雪花的
顏色－白色，再以 [與] 鍵來調整【Brush
筆刷】的大小，以點出自然的雪花，從小的
雪花到大的雪花都畫出來，特別是畫大的雪
花時，將【Opacity不透明度】降低為40～
60%左右，以朦朧且柔和的方式呈現。

03…

執行【Filter濾鏡】→【Blur模糊】→
【Gaussian Blur高斯模糊】選單，在
【Gaussian Blur高斯模糊】對話框中，將
【Radius強度】調成15pixels左右，讓圖片
呈現稍微白濛濛的狀態。

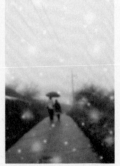

04…

為了讓情侶的模樣更加鮮明，選擇【Eraser Tool
橡皮擦工具✐】，其【Brush筆刷】邊緣要選擇
非常柔和的程度，【Opacity不透明度】設定為
10～20%左右，順著情侶的模樣調整【Brush筆
刷】的大小後，以情侶為中心進行多次拖曳，讓
情侶再次恢復鮮明時，利用【Flatten Image影像
平面化】合併所有圖層。

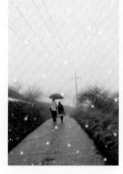

05…

為了營造出冬天的氣氛，須添加寒冷
的色調，利用 Ctrl + U 來彈出【Hue/
Saturation色相／飽和度】選單，降低
【Saturation飽和度】和【Lightness明
亮】，讓圖片呈現些許的陰暗和蒼白
感。

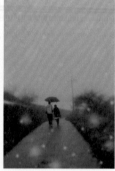

06…

點選位於【Layers圖層】視窗下方的【Create new fill or adjustment
layer建立新填色或調整圖層 ◑.】來執行【Color Balance色彩平衡】
選單，將【Blue藍色】設定為+28，就呈現出冬天寒冷的色感，同時
也完成了下雪的風景。

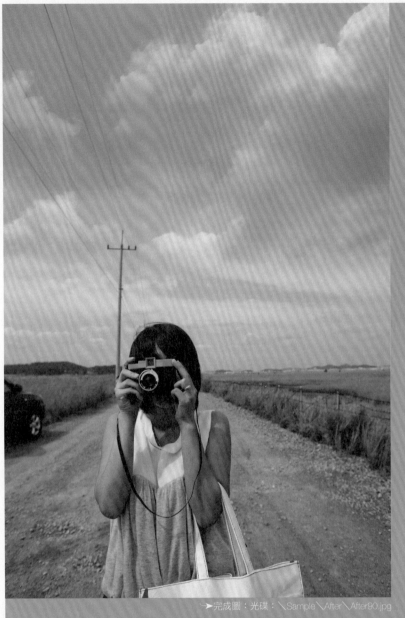

天氣晴朗的戶外攝
影就是要捕捉到
漂亮的雲朵和形
形色色的風景才能
凸顯相片特色。若
想要以漂亮的藍天
白雲為背景,但當
下卻不是晴空萬里
的天氣時該怎麼辦
呢?像這種大自然
的要素是無法靠人
隨心所欲而成,所
以接下來就要借助
Photoshop的力量將
漂亮的雲朵和風景
合成起來。

before

➤完成圖:光碟:\Sample\After\After90.jpg

90 創造出白雲朵朵的天空

01···

開啟需合成的兩張圖片，出現單調雲層的相片和漂亮呈現積雲的相片。

➤範例圖片：光碟：\Sample\Before\Before90.jpg

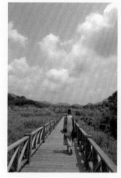

02···

在工具列中選擇【Marquee Tool矩形選取畫面工具▦】，在上方選項框中將【Feather羽化】數值設定為0 px。完成設定之後，在圖片「Before90-1」上只框選鮮明積雲的部分。

03···

選擇工具列中的【Move Tool移動工具⊕】，將框選的部分拖曳到圖片「Before90-1」上，放置在平凡無奇的單調雲層所在區塊。

04…

為了賦予圖片強烈且深的混合效果，在【Layers 圖層】視窗當中選擇【Multiply色彩增值】混合模式。

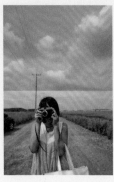

● plus note

📷 「色彩增值」混合模式

將兩張圖片的顏色和亮度混在一起呈現，讓圖片略顯陰暗，特別是在呈現天空面貌時相當有用，此一作業當中，由於背景圖片很明亮，為了強調雲朵樣貌而運用色彩增值混合模式。

05…

為了將新增的圖片邊界線自然地清除，在工具列中選擇【Eraser Tool 橡皮擦工具 🖋】，在上方選項列當中將【Brush筆刷】的大小設定為 800px、邊界選擇柔和、【Opacity不透明度】設定為20%左右後，小心翼翼地拖曳來清除邊界。執行【Flatten Image影像平面化】將圖層全都合併後，為了進行下一項作業，再按下 Ctrl + J 複製圖層。

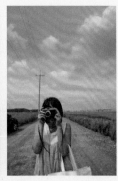

06…

為了將雲朵的一部分貼在空白的空間上，選擇【Patch Tool修補工具◎】且在選項框當中將【Patch修補】項目選為【Destination目的地】，圈選右側雲朵的部分區塊後，只要拖曳到空白的天空處，就能如圖自然地複製雲朵。相同動作重複兩、三次，將中間的空白部分填滿，完成作業的話，執行上方工具列【Select選取】→【Deselect取消選取】選單或 Ctrl + D 來解除選擇，利用【Flatten Image影像平面化】合併圖層來完成。

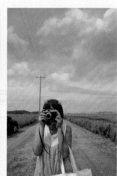

● plus note

📷 「修補工具」的使用方法

圈選一部分裁貼在其它區域的【Patch Tool修補工具】，依修補方式稍有不同：選擇【Source來源】的功能，先圈選欲修改的來源區域，再拖曳要複製的目標區域作交換；【Destination目的地】功能則相反，先圈選要複製的目標區域，然後拖曳到欲修改的來源區域進行交換。

■選擇【來源】功能─選擇要修改的領域，套用上要複製的雲。

■選擇【目的地】功能─將選擇要複製的雲朵覆蓋在要修改的部分上。

■選擇【透明】功能─混合要複製的部分，以透明度來呈現。

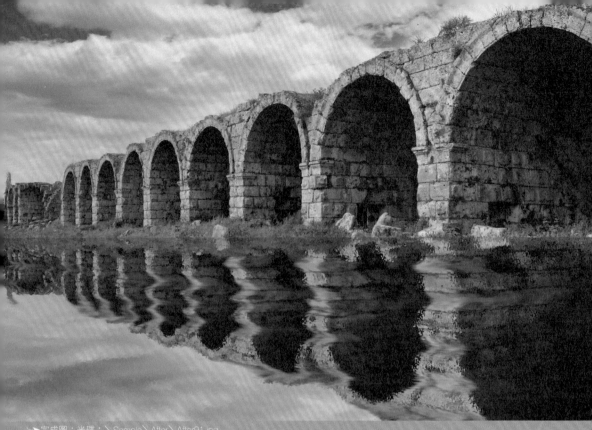

➤完成圖：光碟：\Sample\After\After91.jpg

打造出壯闊的倒影

如果想要打造出美麗風景倒映在水
面上的壯觀景色，該怎麼做呢？利
用【Filter濾鏡】選單和【Smudge
Tool指尖工具】的話，就能輕易達
成。本單元就來學習讓陸地上的建
築物有如身在湖邊而產生美麗倒影
的魔幻修飾法。

before

垂直翻轉、色相／飽和度、海浪效果、指尖工具 **HOW TO PHOTOSHOP**

01…

開啟範例圖片。先執行【File檔案】→【New開新檔案】選單，來產生和目前圖片相同大小的空白圖片，在工具列當中選擇【Move Tool移動工具 】，將遺跡的相片拖曳到新空白圖片當中。

➤ 範例圖片：光碟：\Sample\Before\Before91.jpg

● 為了預防製作倒影的空間不夠，空白新圖片的長度要設定為比原始圖片還要長。

02…

這次在工具列當中選擇【Marquee Tool矩形選取畫面工具 】，在上方選項列的【Feather羽化】數值設定為0 px，框選遺跡下方的草

地部分，為了要製作倒影，按下 Delete 鍵清除框選區塊，再按 Ctrl + D 來解除選取。

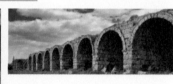

03…

利用 Ctrl + J 複製目前呈現半截圖片的圖層，執行【Edit編輯】→【Transform變形】→【Flip Vertical垂直翻轉】選單，將複製的圖片往反方向翻轉過來，再用【Move Tool移動工具 】拖曳至下方部分。

 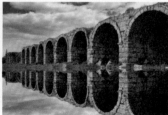

04…

為了要賦予映在水中的倒影效果，得降低圖片的彩度和明亮度來增加
真實感。利用 Ctrl + U 執行【Hue/Saturation色相／飽和度】選單，
依照【Saturation飽和度】：-26、【Lightness明亮】：-11的數值進
行設定。

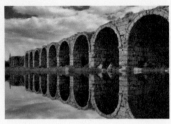

05…

為了呈現水面波紋的晃動感，執行【Filter濾鏡】→【Distort扭曲】→
【Ocean Ripple海浪效果】選單。在【Ocean Ripple海浪效果】對話
框中，依照【Ripple Size波紋大小】：11、【Ripple Magnitude波紋
強度】：6的數值設定，然後按下〔OK確定〕鍵。

06…

最後一項步驟，為了讓流水潺潺的波動更加真實呈現，選擇
【Smudge Tool指尖工具 ✋】，將【Radius強度】設定為40～50%
左右，在下半部倒影的圖片上，由左至右往橫向拖曳，保持一定的間
隔，重複橫向拖曳。完成作業後，選擇【Flatten Image影像平面化】
合併圖層。

● 利用〔{〕與〔}〕鍵適當地調整筆刷的大小來進行作業。

92 打造壯闊的180° 全景相片

想要將廣闊的平原或大海等橫向伸展的風景納入同一張相片當中，但卻因為鏡頭既定的攝角關係而無法辦到，利用Photoshop可以製作出令人嘆為觀止的全景相片。首先，將廣闊的風景以左右邊緣稍微重疊的方式，分為多張相片拍攝下來，接著利用Photoshop將相片疊在一起，再稍加修飾歸於自然，只要透過簡單幾個動作就能呈現綿延水平線的美麗風景。

▼範例圖片：光碟：\Sample\Before\Before92.jpg

01…

為了製作出全景照，開啟多張圖片，接下來將要利用
三張日出前天空風景相片。

➤ 範例圖片：光碟：\Sample\Before\Before92.jpg

02…

執行【File檔案】→【New開新檔案】或按快捷鍵 Ctrl + N，新增一
個名為「天空」的新空白圖片，此時，橫向和縱向的數值要輸入足以
容納三張並排相片的長度。

● 開新檔案時，可以自由地輸入名稱，如果不特別取名，就會自動變成Untitled-1的名稱。

03…

在工具列當中點選【Move Tool移動工具 ⊕ 】，將天空的左側部分
（Before92—1）拖曳到新空白圖片中，挪到最左側與最上方，別留
下任何白色空間。

04···

這次則拖曳天空的中央部分（Before92-2）。為了對準重疊的部
分，在【Layers圖層】視窗中，把。「Layer2 圖層2」的圖層移動到
「Layer1 圖層1」下方，讓重疊的部分一致。

● plus note

📷 **使用廣角鏡頭製作全景照**

利用廣角鏡頭拍攝的話，圖片的邊緣部分通常都會出現歪曲的變形現象，這也意味著像這樣連結相片的部分
可能會出現不一致的情況。為了能夠補捉更寬廣的風景，廣角系列是經常使用的鏡頭群，但利用廣角鏡頭拍
攝的時候，必須將鏡頭控制在接近最大廣角且不至於變形的範圍中來避免歪曲現象，且拍攝時要保留畫面重
疊的部分。所以在Photoshop中進行連接時，就算出現歪曲現象而稍有出入，只要運用各張相片中互相重疊
的部分，就能夠盡量彌補落差。

05···

第三次也要拖曳天空的右側部分（Before92-3），和上面的步驟一
樣，將「Layer3 圖層3」移動到「Layer2 圖層2」下方，讓重疊的部
分一致。

06···

在工具列當中選擇【Marquee Tool矩形選取畫面工具 ▣ 】，在選項
框當中將【Feather羽化】設定為邊界清晰的0px。只框選圖片中所
需要的部分，利用 Ctrl + Shift + I 來反轉框選以外的剩餘部分，按下
Delete 鍵刪除。

07···

利用【Eraser Tool橡皮擦工具 ✐ 】進行自然的修補，將【Opacity不
透明度】設定為15～20%、【Brush筆刷】設定為柔和，在「Layer1
圖層1」的狀態下小心翼翼地拖曳邊界部分，由於圖片具有橫向性
質，所以只要往橫向多拖曳幾次就能消除邊界。

08···

這次則啟用「Layer2 圖層2」，以相同的方法來清除右側的邊界，最
後點選【Flatten Image影像平面化】合併圖層來完成。

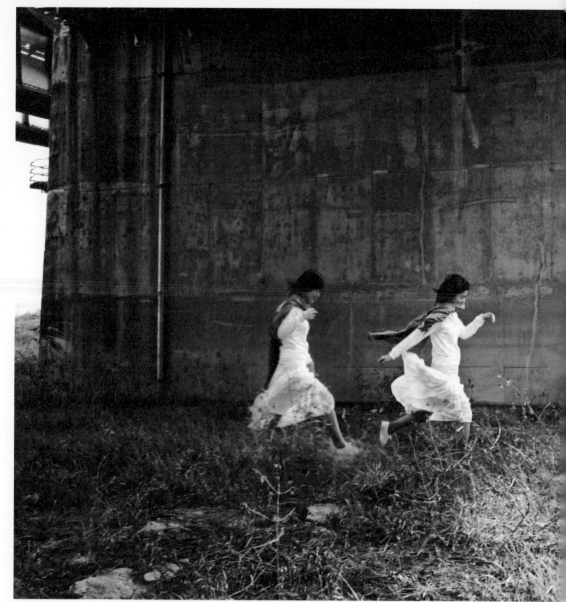

→完成圖：光碟：\Sample\After\After93.jpg

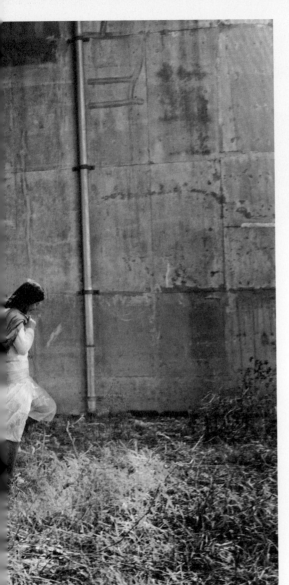

合成同一位人物的
不同動作

before

所謂的Photoshop就是如同魔法般，可以完成許多現實中「不可能的任務」的神奇工具，本單元將要學習在相同地點連續拍攝的相片、或將各式各樣的相片合為一張的方法，像這樣將人物的多種姿態融合在一張相片內，不僅能賦予神秘感，隨著人物的動作不同，也會成為饒富趣味的相片。

01…

開啟在相同背景下拍攝的三張範例圖片。

➤ 範例圖片：光碟：\Sample\Before\Before92.jpg

02…

在圖片「Before93-2」的狀態下，選擇工具列的
【Lasso Tool套索工具】，將【Feather羽化】設
定為15 px，且將邊界調成稍微柔和，接著以人物周
圍為中心將人物圈選起來。

● plus note

📷 利用「調整邊緣」讓邊緣變得柔和

像【Marquee Tool矩形選取畫面工具】或【Lasso Tool套索工具】等都是選取工具，是可以將選取領域的邊緣性質進行調整的功能，試著運用以下各種控制項。

- Radius強度：調整其數值讓邊緣部分套用的特徵能夠呈現柔和或鮮明。
- Contrast對比：給予線的邊界面呈現對比的功能。
- Smooth平滑：沒有階梯現象，將線的邊界調整成相當柔順。
- Feather羽化：隨著數值越高，能夠將線條變得更柔和。
- Contrast/Expand縮小／擴大：往 - 的方向移動的話，套用的範圍就會變窄，往 + 的方向移動的話，邊緣套用範圍就會膨脹。
- Description影像描述：添加圖片說明讓使用者能夠輕易了解功能。

03···

在工具列中選擇【Move Tool移動工具 ▶◆ 】，將
「Before93-2」圖片中圈選的人物拖曳到「Before93-1」，和
原來的人物和諧地搭配在一起。

04···

此時，隨著移動過來，人物的周圍部分會顯得微微凸起，因此利用
【Eraser Tool橡皮擦工具 ◢ 】來清除邊界，將【Brush筆刷】設定為
400 px、【Hardness硬度】設定為0、【Opacity不透明度】40%左右
後，小心清除周圍部分。隨著情況的不同，可以調整【Brush筆刷】
的大小和【Opacity不透明度】來進行作業。

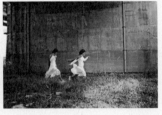

05···

這次輪到「Before93-3」圖片，同樣也是利用【Lasso Tool套索工具
◯ 】只圈選人物部分，然後拖曳到「Before93-1」圖片，利用上述相
同步驟，再使用【Eraser Tool橡皮擦工具 ◢ 】清除人物周圍部分。完
成作業後，利用【Flatten Image影像平面化】合併所有的圖層。

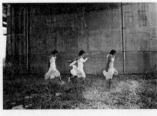

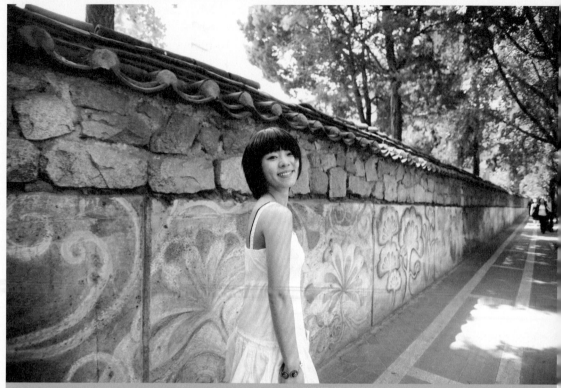

LESSON

94 打造出苗條的芭比娃娃身材

拍攝人物照的時候，聆聽模特兒的要
求是拍攝者的基本禮貌，模特兒若對
於相片中不滿意的地方要求修改的
話，將相片修改得自然且滿足模特兒
的要求也可以說是拍攝者的工作。不
過，單純地為了追求美麗而過度使用
效果卻是會導致相片變得不自然，所
以千萬要記得，只要套用在需要的部
分即可。本單元就來學習如何打造模
特兒的纖細身材。

before

01⋯

開啟範例圖片，會出現一個帶著美麗笑
容的模特兒，雖然這樣就很漂亮了，但
接下來將修改裙子和手肘後方隆起的部
分，先利用 Ctrl + J 複製一個圖層。

➤範例圖片：光碟：\Sample\Before\Before94.jpg

02⋯

選擇【Marquee Tool矩形選取畫面工具▢】，在上方選
項框當中將【Feather羽化】設定為0 px後，在人物身上
框選出要修改的部分。

03⋯

選擇【Filter濾鏡】→【Liquify液化】
或利用快捷鍵 Ctrl + Shift + X 執行
【Liquify液化】選單，在左側工具列
當中點選【Forward Warp Tool向前
彎曲工具🖐】，在【Tool Options工
具選項】當中將【Brush Size筆刷大
小】設定為240、【Brush Density筆
刷密度】設為23、【Brush Pressure
筆刷壓力】100左右。

● 勾選【Show Backdrop顯示背景】的話，就可以和原始圖片進
行比較作業。

● plus note

📷 「重建」和「全部復原」的差異

想要將進行中的作業回復原狀的時候，需要的就是重建項目的指令。如果
想要階段性一一恢復，就要使用【Reconstruct重建】鍵或左側工具列中的
【Reconstruct Tool重建工具】。但每按一次，作業部分就會階段性地復原，

要回復到上一個動作時也可以使用 Ctrl + Z 或 Ctrl + Alt + Z 。另外，若要全部恢復原狀的話，那就在
【Reconstruct Options重建選項】當中點選【Restore All全部復原】鍵。

04…

如圖，修飾手肘後面部分、裙子後面部分以及裙子的前面線條等區塊，利用⬜與⬜鍵來即時調整【Brush筆刷】的大小，隨著作業部分的大小來進行適當的調整，再解除位於右側下方的【Show Backdrop顯示背景】輔助，仔細觀察目前為止的作業是否都很自然。

05…

第一輪的作業結束後，由於附近與身體連接的部分很可能也會一起歪曲，再使用【Forward Warp Tool向前彎曲工具🖌】修飾身軀周圍跟著變形的花朵圖案，所以千萬要注意，再次檢查整體不足的部分為最後一個步驟，然後按下〔OK確定〕鍵。

05…

執行【Select選取】→【Deselect取消選取】選單或按下快捷鍵 Ctrl + D 來解除選擇的區塊，在【Layers圖層】視窗當中執行【Flatten Image影像平面化】合併圖層來完成作業。

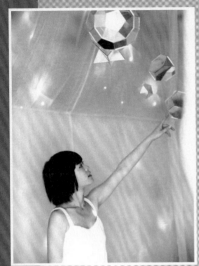

before

製作出賦予現代感的
獨特格局

本單元將要學習在鮮明的相片上加入以點狀或線條形成的格局,讓相片呈現具有獨特感的過程。它不僅能賦予現代感,也能夠藉由獨特的變形來表達各種感覺,所以很適合用在各種設計上。

→ 範例圖片:光碟:\Sample\Before\Before95.jpg

01···

開啟範例圖片後，為了進行安全的作業，先
利用 Ctrl + J 複製圖層。

➤範例圖片：光碟：\Sample\Before\Before95.jpg

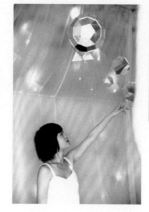

02···

在工具列中，將前景色和背景色分別設定為粉紅色和白色，作為格式
套用上的顏色。

03···

執行【Filter濾鏡】→【Filter Gallery
濾鏡收藏館】選單，在【Sketch素
描】項目中選擇【Halftone Pattern
網屏圖樣】，確認左側的預覽視窗，
同時調整數值，依照【Size尺寸】：
8、【Contrast對比】：2、【Pattern
Type圖樣類型】：點等條件進行設
定，按下〔OK確定〕鍵來結束調整，
再利用【Flatten Image影像平面化】
合併圖層。

● 利用左側預覽畫面下方的□■鍵來調整預覽圖片的大小。

📷 各形各色的圖片格局，網屏圖樣

有如網版一樣的濾鏡，隨著前景色和背景色的設定不同，可以運用非常多樣化的感覺和色調來表達想要的感覺。

■ Size尺寸：決定【Circle圓形】、【Dot點】、【Line直線】的大小。

■ Contrast對比：隨著數值越高，圖片的對比就會越大。

■ Pattern Type圖樣類型：整體可以設定為形成中心圓的【Circle圓形】、水滴紋樣的【Dot點】、橫向水平線形狀的【Line直線】。

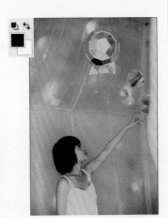

● 運用不同前景色和背景色的例子。

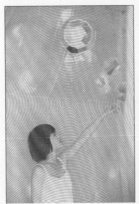

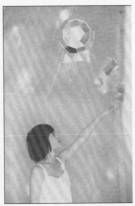

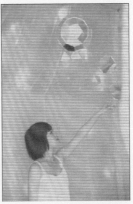

● 三種格局的例子

➤完成圖：光碟：\Sample\After\After96.jpg

96

營造出如繪畫般的
素描效果

before

Photoshop的功能當中有讓相片如同描繪出來的圖畫效果，這一類效果會賦予有別於相片質感、獨特的屬性。本單元就讓我們來認識如同自己用彩色筆漂亮地描繪、如同用鉛筆繪圖的素描效果。

01…

開啟要賦予素描效果的範例圖片，再按

下 Ctrl + J 複製圖層。

➤範例圖片：光碟：\Sample\Before\Before96.jpg

02…

執行【Filter濾鏡】→【Filter Gallery濾鏡收藏館】，選擇【Artistic
藝術風】項目中如同手繪般效果的【Color Pencil彩色鉛筆】，一
邊確認左邊的預覽視窗，同時可以適度地調整數值。依照【Pencil
Width鉛筆寬度】：4、【Stroke Pressure筆觸壓力】：12、【Paper
Brightness紙質亮度】：37的方式進行設定後，按下〔OK確定〕鍵，
圖片就會呈現如同畫筆描繪般的質感。

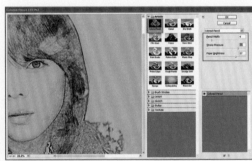

● 就算不在【Filter濾鏡】的選單中直接選擇項目，也可以到
　【Filter Gallery濾鏡收藏館】中選擇。

🔲 栩栩如生的手繪質感，「彩色鉛筆」濾鏡

這是利用色鉛筆賦予如同素描般質感的濾鏡，可以親自體驗
隨著前景色和背景色不同組合而呈現各種顏色的素描效果。

■Pencil Width鉛筆寬度：調整筆劃的直徑。
■Stroke Pressure筆觸壓力：隨著數值越高，就會畫得越深。
■Paper Brightness紙質亮度：這是用來調整畫布明亮的控制
　項，隨著數值越高，就會顯得越亮。

03…

接著介紹如鉛筆素描般的濾鏡以及其他素描效果，在【Sketch素描】項目當中選擇【Graphic Pen畫筆效果】，就能賦予如畫筆素描般的感覺。此時，將前景色設定為黑色、背景色設定為白色，依照【Stroke Length筆觸長度】設為15、【Light/Dark Balance亮度／暗度平衡】設為50的方式進行設定，然後按下〔OK確定〕鍵來完成。

- 【Filter Gallery濾鏡收藏館】中所有效果會隨著前景色和背景色的顏色選擇不同而有千變萬化的結果，所以可以試著套用各種顏色。

◉ 如同用筆畫出的「畫筆效果」濾鏡

畫筆效果便如同在素描簿上素描繪圖般筆觸效果的「畫筆效果」濾鏡。下列讓我們來認識細部的控制項。

- Stroke Length筆觸長度：決定筆畫出的線條長度。
- Light/Dark Balance亮度／暗度平衡：數值為50左右的亮度是最適合的狀態，如果數值比50小的話，全景色會減少，背景色的比重會提升，數值比50高的話，則會以相反的方式呈現。
- Stroke Direction筆觸方向：決定線的方向。
 - Right Diagonal右對角線：從右上方往左下方傾斜的斜線狀。
 - Horizontal水平：水平形狀。
 - Left Diagonal左對角線：從左上方往右下方傾斜的斜線狀。
 - Vertical垂直：垂直形狀。

活用【Filter Gallery濾鏡收藏館】選單，不只是素描效果而已，還能夠獲得水彩畫的效果，其中，讓我們來認識下列套用效果─【Pallette Knife調色刀】和【Watercolor水彩】。

■Pallette Knife調色刀：利用調色刀製作出彩色般的效果。
　– Stroke Size筆觸大小：決定筆刷的大小。
　– Stroke Detail筆觸細緻度：決定筆觸的纖細度，隨著數值越大，圖片就會越纖細。
　– Softness柔軟度：決定柔和的程度。

■Watercolor水彩：呈現水彩畫的感覺。
　– Brush Detail筆觸細緻度：決定筆刷的細膩程度，隨著數值越大，圖片就會越纖細。
　– Shadow Intensity陰影強度：決定強調暗部的程度，隨著數值越大，就會變得越暗。
　– Texture紋理：隨著數值越高，質感就越細。

➤範例圖片：光碟：\Sample\Before\Before97.jpg

LESSON

97 製作出如同版畫般的單純質感

Photoshop的功能當中有讓相片如同描繪出來的圖畫
效果，這一類效果會賦予有別於相片質感的獨特屬
性。本單元就讓我們來認識如同自己用彩色筆漂亮
地描繪、如同用鉛筆繪圖的素描效果。

before

HOW TO PHOTOSHOP 拓印、濾鏡收藏館、挖剪圖案、覆蓋混合模式

01···

開啟範例圖片。為了進行安全的作業，利用 Ctrl + J 複製圖層後開始進行作業。

➤範例圖片：光碟：\Sample\Before\Before97.jpg

02···

為了讓相片單純化而執行【Filter濾鏡】→【Sketch素描】→【Stamp拓印】選單，另外，也可以透過【Filter濾鏡】→【Filter Gallery濾鏡收藏館】中的【Sketch素描】項目執行【Stamp拓印】。一邊觀看左側預覽視窗，同時來調整位於右側的細部控制項。此時，以【Detail細部】：7、【Darkness暗度】：8的條件進行設定，當圖片呈現黑與白的單純化，按下〔OK確定〕鍵來完成圖片的效果。

● 前景色和背景色分別以黑色和白色來設定。

03···

為了在單純化的圖片上加上另一種效果，在【Layers圖層】視窗當中點選「Background 背景圖層」後，利用 Ctrl + J 複製圖層。為了讓即將套用的效果看得很清楚，點選「Layer1 圖層1」的【Indicates layer visibility指示圖層可見度👁】，在畫面中隱藏「Layer1 圖層1」，以新增的「Background Copy 背景拷貝」進行作業。

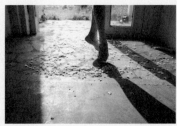

04…

執行【Filter濾鏡】→【Artistic藝術風】→【Cutout挖剪圖案】選單，
出現【Cutout挖剪圖案】對話框之後，依照【Number of Levels層級
數】為4、【Edge Simplicity邊緣簡化度】為4、【Edge Fidelity邊緣
精確度】為2的條件來設定。根據圖片類型的不同，上述控制項的數
值也會有所差異，因此調整細節的同時，還是必須隨時確認預覽視窗
中的效果。設定數值後，點擊〔OK確定〕鍵來完成。

05…

點擊「Layer1 圖層1」的【Indicates layer visibility指示圖層可見度👁
】將圖層再次顯示，接著點選「Layer1 圖層1」，執行【Overlay覆
蓋】混合模式，再將【Opacity不透明度】調降為76%左右，完成作
業後，利用【Flatten Image影像平面化】合併圖層來完成。

● plus note

📷 **讓圖像單純化的「挖剪圖案」濾鏡**

這是將圖片的色彩單純化，讓顏色的邊界以柔和的方式處理且給予高級水彩畫效果的濾鏡。

■ Number of Levels層級數：隨著數值越高，顏色的數量就會
提升，以多張彩色紙重疊的方式呈現。

■ Edge Simplicity邊緣簡化度：設定邊緣的單純化程度。數值
越大的話，邊緣的粗糙狀就會簡單化，讓圓滑曲線以俐落
的直線描繪邊緣。

■ Edge Fidelity邊緣精確度：設定邊緣部分呈現的細緻度，數
值越低的話，邊緣部分的粗糙狀細節就會消失。

附加符合相片性格的文字，就能夠更加強調相片主題，試著輸入與情人的回憶、家族照、心愛的孩子、傳給妻子或丈夫的訊息等各種故事，和相片一起永久保存吧。

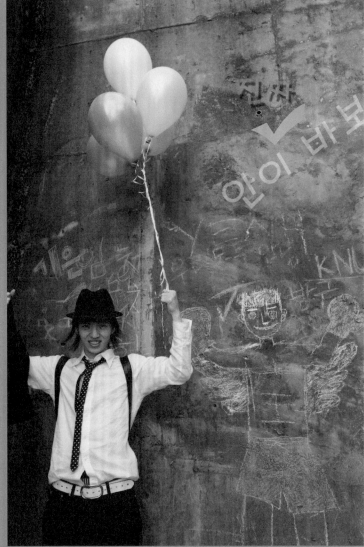

➤完成圖：光碟：\Sample\After\After98.jpg

before

98

利用文字來強調圖像主題

01…

開啟範例圖片，出現了一個男人和背景為塗鴉牆
的相片，接著利用 Ctrl + J 複製圖層。

➤範例圖片：光碟：\Sample\Before\Before98.jpg

02…

在工具列常中選擇【Horizontal Type Tool水平文字工具 T
】，在前景色或上方選項框中將顏色設定為白色，接著在
【Windows視窗】→【Character字元】選單勾選【Character
字元】視窗，指定文字的字體、大小、顏色等，然後輸入文
字，將字體設定為HYPost—Light、大小則設定為72pt。

● 可以指定想要
的字體和大
小。

03…

將滑鼠游標放在圖片上點一下，游標閃爍
著，就可以在該位置輸入文字。此時，只要
輸入想要的文字就行了，在
【Layers圖層】視窗上可以
確認是否出現新增的文字圖
層。

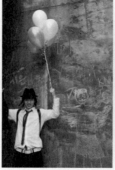
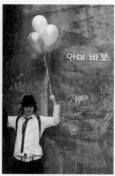

● 使用【水平文字工具 T】後，須點擊該「文字圖層」或選擇【Move Tool移
動工具 】，讓這一階段的文字輸入動作已結束，而不會妨礙到下一個作
業。

04…

將文字圖層的【Opacity不透明度】降低為48%，試著融入牆壁上的塗鴉。

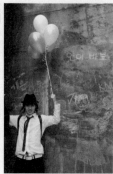

● 圖層名稱會隨著輸入的文字而有所不同。

05…

在啟用文字圖層的情況下，按 Ctrl + T 讓輸入的文字各角落出現可以改變大小的調節點。此時，將滑鼠移動到右下角的調節點上，出現雙箭頭形狀 之後，按住滑鼠輕輕拖曳旋轉文字方向。

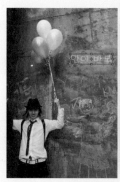
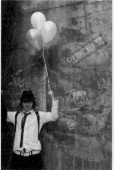

● plus note

📷 利用「水平文字工具」來插入文字

這是具有在圖片中輸入文字功能的工具，一般在選擇「文字工具」後點擊圖片的話，就可以在該位置上輸入文字，同時會自動產生文字圖層，上方選項列有幾個功能：

1.Change the test orientation更改文字方向：可以更改成從左右或上下輸入文字。

2.Set the font family設定字體系列：設定字體的樣式。

3.Set the font size設定字體大小：設定字體的大小。

4.Set the anti-aliasing method設定消除鋸齒的方法：設定文字的邊緣要以何種方式來處理。

5.對齊：設定文字的對齊方式。

6.Set the text color設定文字顏色：設定文字的顏色。

7.Create warped text建立彎曲文字：能讓文字的形狀進行各種變化。

8.Toggle the Character and Paragraph palettes切換字元和段落浮動視窗：可以開啟或隱藏【Character字元】視窗。

06…

在工具列當中選擇【Custom Shape Tool自訂形狀工具▨】的話，透過上方選項框的【Shape形狀】下拉選單可以選擇各種圖形。此時，選擇【Symbol商標符號】其中的「核取標記」，將前景色設定為天空藍、背景色設定為黑色。

07…

確認圖片中要放上「核取標記」的位置，且拖曳滑鼠拉到適當的大小，在【Layers圖層】視窗可以確認是否有產生「Shape1形狀1」圖層，再將【Opacity不透明度】調整到48%，營造出融入的感覺，最後利用【Move Tool移動工具▣】將「核取標記」調整到想要的位置。

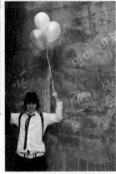

08…

重複上面的文字輸入動作來附加想要的的文字。試著寫上「真的」二字，再點選該文字圖層後，在【Character字元】視窗中點選【Color顏色】的調色框將文字變為粉紅色。

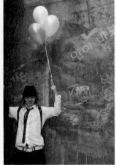

● 各個文字別放在太相近的位置，避免和剛開始輸入的文字圖層重疊。

09…

為了在文字上加入陰影效果，用滑鼠連續點兩下「真的」文字圖層，出現【Layer Style圖層樣式】對話框，勾選位於左側的【Drop Shadow陰影】效果，右側【Structure結構】項目中，依據細部的控制項：【Blend Mode混合模式】下拉選單中點選「色彩增值」、【Opacity不透明】降為67、【Angle角度】設為123、【Distance間距】：36 px、【Size尺寸】：9等條件設定完成後，按下〔OK確定〕鍵。

● 若為文字圖層，則隨著輸入的文字不同，其圖層的名稱也會有所不同。

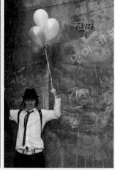

● plus note

📷 **利用「陰影效果」來表現出陰影**

陰影效果是想要在文字底下賦予影子使其具有立體感時可以使用。

■ Blend Mode混合模式：就像在【Layers圖層】視窗一樣可以設定混合模式。
■ Opacity不透明：設定不透明度。
■ Angle角度：設定陰影產生的角度。
■ Distance間距：設定影子出現的距離。
■ Spread分散：將影子設定得鮮明且寬廣延伸。
■ Size尺寸：設定影子的大小。

10…

文字效果完成後，【Layers圖層】視窗中會著出現該效果的名稱，【Opacity不透明度】設定為62%讓文字的存在更為自然一點。接著利用【Flatten Image影像平面化】合併所有圖層來完成。

before

● **HOW TO PHOTOSHOP** 消失點、變形工具、覆蓋混合模式、水彩濾鏡

在偌大的牆面變出一幅壁畫

本單元將試著營造出在平凡的牆面畫上壁畫般的效果,拍攝一般牆壁或建築物的外觀等四角形的被攝體時,因為遠近感的關係,牆面的橫向、縱向會呈現不同的長度。因此,對於這類被攝體的圖片合成便提高了困難度。此時,利用【Vanishing Point消失點】選單的話,就能夠輕易解決文字的問題。首先,在壁面上製作設計圖,然後配合使用的圖片,只要套用【Artistic藝術風】效果,就能完成自然融於牆面的一幅壁畫。

➤範例圖片:光碟:\Sample\Before\Before99.jpg

01…

首先，開啟製作壁畫時需要的壁面圖片和牆面圖片。在Before99-1
（壁面圖片）啟用的狀態下，點擊【Layers圖層】視窗下方的
【Create a new layer建立新圖層 】來新增空白圖層。

➤範例圖片：光碟：\Sample\Before\Before99.jpg

02…

為了選擇雲朵的部分，在啟用Before99-2（天空圖片）
的情況下，執行上方工具列的【Select選取】→【All
全部】選單或按下 Ctrl + A ，接著執行【Edit編輯】→
【Copy拷貝】選單或按下 Ctrl + C 複製雲朵圖片。

03…

再次啟用Before99-1（壁面圖片）後，執行
【Filter濾鏡】→【Vanishing Point消失點】選
單，在左側工具列中利用【Create Plane Tool建
立平面工具 】點選圖片中左邊壁面的四個角
落，就會產生具遠近感的透視設計圖。

04…

為了在右側壁面也畫上設計圖，再次按下【Create Plane Tool建立平面工具 】進行相同的動作。

05…

按下 Ctrl + V 貼上之前複製的雲朵圖片，利用【Marquee Tool矩形選取畫面工具 】將雲朵圖片拖曳到左邊的透視設計圖中，因為圖片的大小不符合牆面，所以使用【Transform Tool變形工具 】拖曳雲朵圖片四周的調整點來縮放，並以相同的方法也完成右側的貼圖動作。

06···

再次按下 Ctrl + V 貼上雲朵圖片，並勾選位於【Transform Tool變形工具▣】上方選項列的【Flip水平翻轉】來反轉圖片，再調整適於右側壁面的圖片大小，以便符合左右側壁面的圖片相互對稱的和諧感。

● 想要改變圖片的左右方向時可勾選【Flip水平翻轉】，要改變圖片的上下方向時則勾選【Flop垂直翻轉】。

● plus note

📷 利用「消失點」功能來設計牆面

消失點功能是得以在牆壁上畫透視設計圖，然後配合設計圖的透視點來套用另一張圖片，使之成為自然貼於牆面上的圖片。舉例來說，在屋頂、內部壁面、建築物的外圍、地板等四角形的面全都可以進行，特別是【Vanishing Point消失點】的優點為不只是橫向、縱向長度相同的四角形，還有因為遠近的透視感而出現形態扭曲的平面也能夠完美地套用圖片。

07···

【Layers圖層】視窗中會出現依照牆面設計圖製作成的圖層，在此圖層的狀態下執行【Overlay覆蓋】混合模式，圖片就會自然而然地融入牆壁。

08…

天花板上的電燈或窗戶也被覆蓋上雲朵圖片，為了清除此一部分，在
工具列中選擇【Eraser Tool橡皮擦工具█】，【Brush筆刷】的硬度
設定為稍微強一點，【Opacity不透明度】設定為58%左右，筆刷大
小隨著要清除的部分利用🗍與🗍鍵來調整，再放大圖片來小心翼翼
地將清除牆面以外的部分。

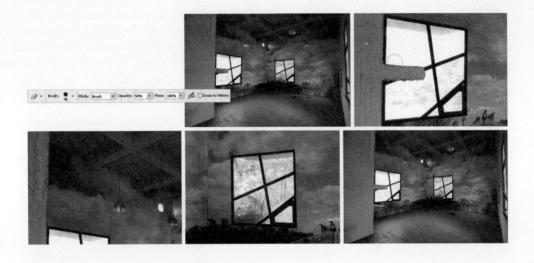

09…

這次為了將牆壁圖片以圖畫的方式呈現，執行【Filter濾鏡】→
【Artistic藝術風】→【Watercolor水彩】選單，依照【Brush Detail
筆觸細緻度】：9、【Shadow Intensity陰影強度】：1、【Texture紋
理】：1的方式設定後按下〔OK確定〕鍵，利用【Flatten Image影像
平面化】合併圖層來完成。

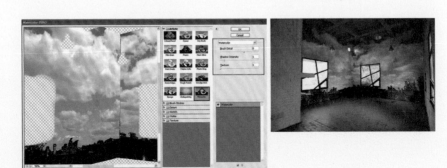

100 利用「巨集」來進行 經常使用的重複步驟

利用Photoshop進行修補作業時經常會使用到某些功能，有將圖層全部合併、縮小圖片尺寸、轉換黑白圖片、套用模糊效果、套用銳利化效果等，當這一類的功能在作業步驟多的時候，很有可能會因為一直重複相同動作而耗費相當多的時間，面對此一情況，使用「巨集」功能來儲存重複性高且一致的作業過程，每當需要的時候只需點選其動作就能夠解決問題了。

● **HOW TO PHOTOSHOP** 新增動作、按鈕模式

01…

開啟使用巨集的範例圖片，由於這是記錄動作的作業，所以不需要複製圖層。

➤範例圖片：光碟：\Sample\Before\Before100.jpg

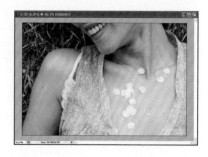

02…

點選位於【History步驟記錄】視窗右側的【Actions動作】視窗顯示巨集列表，點選【Actions動作】視窗右上角的「選項」鍵，在選單當中解除勾選【Button Mode按鈕模式】，解除之後，巨集列表中就會以列表的形式呈現，而非圖片中的按鍵形式。

● 如果看不見此功能的視窗，執行【Windows視窗】→【Actions動作】選單。

佈置作業空間

在【Windows視窗】選單當中，只要勾選【Actions動作】、【Channels色版】、
【History步驟記錄】、【Info資訊】、【Layers圖層】、【Navigator導覽器】、
【Options選項】、【Tools工具】功能，畫面上就會出現作業時需要的小視窗。只要
叫出自己常用的功能視窗，作業時就會相當方便。

03⋯

為了製作新的巨集，點選【Actions動作】視窗右上角的「選
項 」鍵，然後選擇【New Action新增動作】。另外，點
選【Actions動作】視窗下方的【Create new action建立新
增動作 】也能同樣地執行【New Action新增動作】。

04⋯

【New Action新增動作】對話框中，有取名此動作的
【Name名稱】，以及設定【Function Key功能鍵】或
【Color顏色】等選項。為了建立將橫幅圖片縮小為720pixel
的巨集，【Name名稱】設定為「橫向720」、【Color顏
色】設定為「紅色」，完成以上設定後，按下【Record記
錄】鍵，【Actions動作】視窗下方的【Record開始記錄 】
就會啟動，同時開始進行巨集錄影。

05…

下【Record記錄】鍵後，所有修補過程都會錄影下來。為了減少圖
片的耗損程度，會階段性地縮小圖片大小。一般數位單眼相機的相
片大小是3000 ～ 4000 pixels，若須階段性縮小圖片，則預設3000
pixels、2000 pixels、720 pixels各為一個階段。接者執行【Image
影像】→【Image Size影像尺寸】選單，在【Width寬度】當中輸入
3000後按下〔OK確定〕鍵。再以相同的動作，執行【Image影像】
→【Image Size影像尺寸】選單，在【Width寬度】中輸入2000後按
下〔OK確定〕鍵，接著縮小至720 pixels時亦同。

06…

將寬度減少至720 pixels的過程結束後，按下
【Actions動作】視窗下方的【Stop recording停
止播放／記錄■】來完成巨集錄影。再次點選
【Actions動作】視窗右上角的「選項」鍵來勾
選【Button Mode按鈕模式】，所有的巨集再次以
按鍵的形式出現，而剛製作的巨集名稱也會顯示在
最後一列。未來需要重複減少圖片尺寸的動作時，
只要按下此一動作鍵，就能夠自動進行作業。利用
同樣的方式將常用的作業儲存在巨集當中，可以避
免讓每張圖片因手動修改而出現落差，【Actions動
作】視窗對於單純且重複性高的修補相當便利。

before

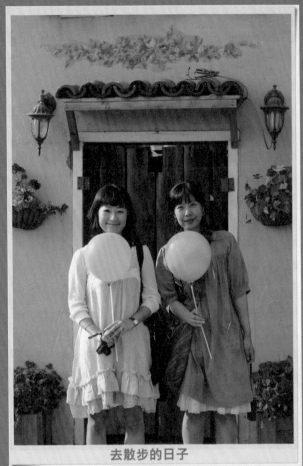
去散步的日子

簡易製作相片標題

將數位相機拍攝的相片，上傳到網頁或整理網路相簿的時候，可以利用Photoshop的各種功能在相片上製作標題、個人LOGO或是輸入文字，也可以加上有如拍立得的相框效果。每當這種時候，所有大小不同的相片就得一一進行調整，標題的形狀與位置也要隨著每張相片重新製作，相當費時。不過若是利用PhotoScape程式，只須設定一個動作，就能夠輕易地統一相片尺寸和想要的標題，相當便利。接著，就來下載免費軟體PhotoScape，學習一次改變多張相片的方法。

01…

首先，登入http://www.photoscape.org，點選上排的〔Free Download〕活頁，下方將會出現三個可供下載的【Download】按鈕，任意按下其中一個下載按鈕來執行安裝程式。或者也可以透過網路引擎，搜尋「PhotoScape」的關鍵字，在其它網站進行下載。

● 若需要PhotoScape的使用說明，可點選上列的〔Help〕活頁，下列將有各式特效的簡介。網頁的右上角可切換閱讀語言，可點選【Chinese】閱讀中文。

02…

按【執行】下載安裝程式。待程式下載完畢，彈出安裝對話框後，按步驟依序設定安裝程序。安裝完成後，桌面及程式集的目錄上會出現一個「PhotoScape」程式，點兩下滑鼠執行程式。

03…

進入PhotoScape主畫面後，選擇「批次轉換」工具進入相片編修畫面。在左上視窗點選圖片所在位置，到左下視窗選取欲製作的相片，可以一次選擇單張或多張，再按住滑鼠直接拖曳相片至上方視窗內。

04…

在上方視窗的檔案目錄中，若要刪除相片，可點選一下欲刪除的相片檔案，再按下【增加】鍵右側的 將選錯的相片刪除，或是點選 🗑 清除目錄中所有相片。

05…

在右側〔主要功能〕活頁中，到第一個下拉選單選擇「instant film 02」的相框效果，下方「相框寬度」滑桿設定為200%之後，在第二個「調整大小」下拉選單中指定圖片尺寸比例，可手動輸入數字或是點選右邊的【 📷 預設尺寸】套用設定尺寸。一邊調整圖片大小時，同時預覽圖片確認比例。

● plus note

📷 **賦予相片特殊效果**

點擊〔濾鏡〕活頁，下列有【自動對比度】、【銳化】、【變亮】、【柔焦】、【老相片】等各式效果，隨著不同的相片情境，可套用任何想要的濾鏡特效。

06…

點選〔裝飾〕活頁，可以再新增圖片或放入文字。此時勾選「文字 1」，按下右邊的【更新屬性】，會出現「文字」對話框，在此可輸入想要的字句以及調整字體、大小、顏色等細部效果，按下【確定】後，即可直接在圖片上拖曳文字框調整位置。

● 為了維持文字位置的統一性，若相片群中含有橫幅與直幅不一的相片，則最好分類為兩組相片，各自微調到正確的文字位置，再分別進行橫幅與直幅相片的批次轉換比較適當。

● plus note

📷 批次設定檔

若想儲存這次選取的相框效果與縮小圖片比例的數值，成為自己喜愛的設定，以便日後再度使用，可善加利用右下角的「批次設定檔」來儲存自訂的效果設定值。

- ■儲存批次設定檔：新增效果設定值的組合，自行命名批次設定檔的名稱。
- ■讀取批次設定檔：套用先前儲存過的效果設定檔。
- ■重回預設值：回歸至無套用任何效果的原始圖片。

07…

上述效果皆設定完畢之後，按下【儲存（轉換）所有相片】鍵來儲存相片群。設定好儲存圖片的方式與檔案名稱之後，按下【儲存】另存圖片，即完成批次轉換的動作。

● 檔案命名方式可點選【檔案存為】維持原檔名，或按【檔案另存為】加入流水號等方式來儲存檔案。

PhotoScape可應用在相片上的效果也相當廣泛，以下將介紹利用「版型」工具排列多張相片而成的卡片效果，以及利用「拼貼」工具製作有如彩色正片的膠捲效果。

■ 版型

01…

選擇【版型】工具，先至右上視窗按下 指定欲製作的相片尺寸，或是點選「指定版型大小」自行輸入數字。右下視窗陳列許多預設的版型，在此選擇「main_d_04」版型，從左下視窗中拖曳圖片至方框內即可。若要微調擺放位置，只需再點選一下相片，出現調整黑線後即可按住滑鼠調整。

02…

相片的基本配置完成之後，設定「擴大底框」為4、「圓角程度」為4來稍加修飾圖片邊緣，接著按下【切換到相片編修】，到另一頁面製作文字效果。

● 下方的「預覽」拉桿可調整工作區中的相片瀏覽比例。

03…

在下方視窗的〔裝飾〕活頁中，點選 T ，在對話框內輸入想要的文字與顏色、大小後按【確認】，即可直接拖曳文字框到正確位置，或是縮放四周的白色調節點改變文字大小。

04···

確認設定無誤後，按【儲存】→【另存為】另存新檔
即為完成圖。

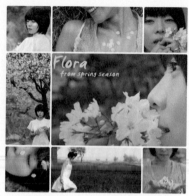

● 完成圖

05···

若要使用特殊符號加以點綴，可在〔裝飾〕活頁中點選 **66** ，可從
「符號」對話框左列各項目中找出喜歡的符號，並適度調整「透明
度」滑桿設定符號的虛實程度，右邊的【顏色】框可讓你決定自己喜
歡的顏色。

● 完成圖

▪拼貼

01…

選擇「拼貼」工具，將想要排成有如膠卷般的相片依序拖曳至上方視
窗中。

02…

確認右側視窗在〔往左（往右）〕活頁的
狀態下，接著指定相片總大小，將「調整
比例」輸入為35%，設定相片上下邊框的
「往外」為10、「調整間距」為18、「設
定顏色」為黑色，再按下右上方的【編輯
相片】移至相片編修的頁面，進一步地選
擇效果邊框。

● 為了能綜覽相片變化，調整下方滑桿至10%以便於瀏覽。

03…

在下方〔主要功能〕活頁中，從「相框」下拉選
單裡面選擇【Film 01】，拖曳滑桿至200%加粗
相框效果，完成後按下【儲存】→【另存為】，
指定檔案名稱與儲存目的地後即完成。

● 完成圖

plus+

附錄
容易疏忽的相機鏡頭保養與管理方法

appendix

01

清潔和保養鏡頭

對相機來說,鏡頭可以說是最重要的部分,因此如果疏於保養,很容易會導致受損。接下來就要來認識清理和保養鏡頭的方法。

01 | 清除灰塵

利用吹球和刷子清除黏在相機上的灰塵。首先,利用吹球吹出灰塵,再用刷子清除殘留在角落或細縫中的灰塵。灰塵可能會引起機械的故障,若在充滿灰塵的狀態下擦拭鏡頭的話,可能會造成鏡頭的損傷,所以千萬要注意。

02 | 清理鏡頭

如果鏡頭的表面沾上異物和指紋等等,可在鏡頭清潔布上滴些鏡頭清潔液輕輕地擦拭,如果直接將清潔液倒在鏡頭上的話,很容易流進鏡頭內部,所以盡可能滴在清潔布上使用會比較好。集中擦拭一個區塊或用力擦拭的話,很可能造成鏡頭的外層脫落,所以要輕輕地以圓周的方向擦拭。

平常使用UV濾鏡等來保護鏡頭免於被異物沾上,對於防止鏡頭損傷也有相當大的幫助,清理濾鏡的方法也比照上述方法。

利用鏡頭清潔液和清潔布輕輕地擦拭，待鏡頭清潔液乾了，利用鏡頭
專用的布從內側向外側輕輕以圓形的方式來擦拭，難以擦拭的角落則
用棉花棒來輕輕擦拭。

03 | 清潔完畢

清理完畢後，一定要蓋上鏡頭蓋來保護鏡頭，如果裝上鏡頭保護用濾
鏡的話，更能有效地保護鏡頭。

02 完善地保管數位單眼相機

不同於機械式相機，數位單眼相機內部裝有機械式零件，因此，溼氣或外部衝擊等環境因素所引起的損傷或問題相當多，為了防止這些問題發生，最好進行安全且正確的方法來保管。

01 | 相機的保管

相機盒的種類有布、皮革、硬盒等各種素材，為了盡量保持在安全的狀態下，最好是使用防震、防水、有彈性的相機背包來保管。另外，比起衣櫥抽屜或角落，放在有陽光照射進來或通風的地方保管會比較好。不過，若是光線直射的地方可能會造成相機變形或發生機械類問題，反而會引起鏡頭損傷，所以最好能避免放在陽光直射的地方。

02 | 夏天的管理要領

因季節的關係，在溼氣高的夏天梅雨季容易出現室內潮濕的情況，所以千萬別將相機放在背包當中，要拿出來放在通風的地方，如果有防潮劑的話，和相機一起放在背包內也是一種好方法。

如果淋雨的話，一定要用柔軟的布來擦拭掉水氣，將電池和記憶卡取出，再用柔軟的布擦拭後曬乾，由於數位單眼相機很怕潮濕的環境，所以選擇保管方式時務必要小心謹慎。

03 | 冬天的管理要領

冬天時經常產生的靜電現象對數位相機來說相當危險，因此記憶卡或相機的保護要特別格外注意才行。靜電會造成高精密液晶顯視螢幕或機械式內部迴路產生問題，因此，保管相機的時候，最好避免放在周圍有通信器或電子製品的地方，與容易產生靜電的毛衣、圍巾和手套放在一起時也要多加留意。

另外，在氣溫低的地方拍攝後就直接進入室內的話，相機的外部和內部可能會因為溫度差異而產生溼氣，在寒冷的戶外進行拍攝時，只要拿出相機，其它的物品則盡量放在背包當中，在溫差大的地方盡量要慢慢地將相機從背包當中拿出來，這是為了讓相機適應溫度，或是盡量減少在下大雪的戶外使用相機的次數。

04 | 電池保管注意事項

電池在低溫下很可能會出現性能低弱的情況，因此，使用時間也會縮短。舉例來說，拍攝後，儲存速度或瀏覽速度可能會變得比平常多一倍時間。為了應付這種情況，最好能夠準備備份電池或大容量的電池，然後放在背包或袋子等溫暖的地方保管。

03 製作和利用攝影資訊

拍攝相片後，簡單地將攝影資訊、構圖、目的、當時的感覺等寫下來的話，之後列印相片或欣賞時會相當有幫助。另外，若再次處於類似的環境下，不僅能夠更有效地進行拍攝，也可以避免讓錯誤重蹈覆轍。

相機本身可以瀏覽相片的攝影資訊，在自己的電腦當中也能輕易查詢攝影資訊，但是在帶著拍攝企劃書到攝影現場，製作成的筆記在往後攝影時也能夠成為珍貴的記錄參考，所以最好養成記錄攝影資訊的習慣。

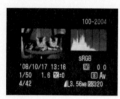 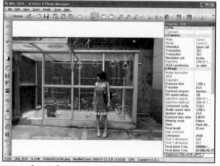

● 若想要在電腦當中確認攝影資訊的話，用滑鼠右鍵點擊該相片，可以在【內容】→〔摘要〕活頁，點選【進階】後，屬性列中有各種相片資訊可供查詢。

舉例來說，當想要用各種快門速度來拍攝奔馳的汽車時，藉由攝影資訊的記錄，可以感受到隨著快門速度不同而產生的光圈變化，不只如此，快門速度也能依序變化而易於攝影。

要記錄拍攝資訊時，會將日期、地點、時間、天氣、相機機種、ISO設定、光圈數值、快門速度、測光模式、焦距、攝影情況與感覺等都寫下來。

然而，數位單眼相機會自動進行記錄大部分事項，所以將相機無法記錄的地點、天氣、攝影情況和感覺等部分寫下來，往後在類似情況下可當作有效的參考資料。

04 數位單眼相機用語說明

接下來,讓我們來認識利用數位單眼相機拍攝時,基本上常見的用語,這些用語從拍攝到進行後製修圖都廣泛地被使用到,這是理解數位單眼相機並且靈活運用上一定要知道的部分,所以希望讀者能夠弄懂這些名詞並記在腦海中。

感光度(Sensitivity)

對數位相機來說,所謂的感光度就是指ISO數值,同時也是指對光線反應的感光度。

廣角鏡頭(Wide-Angle Lens)

指焦距比標準鏡頭更短的鏡頭,攝角寬廣且超過60度以上,越是接近鏡頭的被攝體,就會誇張地呈現放大的狀態,在遠處的被攝體則會看起來很小,遠近感會相當明顯,使用於拍攝畫面寬廣的相片時。

光源

指進行攝影時可利用的照明,陽光、月光、路燈、日光燈、閃光燈等都屬於此。

變焦(Zoom)

組合多個鏡片移動,所以可以減少或增加焦距,可以表現各式各樣的攝角和遠近感,也可以將遠處的目標拉近拍攝。

解析度(Optical Resolution)

指相機的感光元件在物理上能夠記錄的像素係數。

曝光(Exposure)

指讓光線在感光材料的感光面產生作用,如果是數位相機的話,只要想成是傳達到感光元件的光線多寡即可。

定焦鏡頭(Prime Lens)

這是焦距固定的可交換式鏡頭,所以沒辦法像變焦鏡頭一樣自由改變焦距,定焦鏡頭會讓光線強烈折射,然後在鏡頭後方聚焦,所以會呈現小的圖片縮影和記錄畫面範圍。

鏡頭(Lens)

指為了將焦點對準被攝體,利用一個以上的光學玻璃製作成的光學工具,鏡頭的大小、曲率和配置會決定鏡頭的焦距和攝角。被攝體反射的光線進入感光元件之前,透過鏡片對焦於感光元件上,數位相機的鏡頭使用感光元件專用鏡頭,且有自動焦點和手動焦點的方式。

鏡頭亮度(F Number)

鏡頭的有效口徑以F來標示,稱為鏡頭的明亮度。F數值越低,其鏡頭的有效口徑越大,其進光量就越多。

低角度(Low Angle)

指從被攝體的底下向上拍攝。

望遠鏡頭(Telephoto Lens)

指有效焦距比標準鏡頭長度更長的鏡頭,是讓處於遠距離的被攝體拉近拍攝時使用。

近拍模式(Macro)

在近處拍攝微小被攝體的功能,所以是具有可以將焦距調整到最短距離的能力,利用微距鏡頭來進行最短距離的攝影。

記憶卡(Memory Card)

一般來說是使用硬體的記憶卡,可分為CF卡(Compact Flash card)和SM卡(smartmedia card)等類型。除此之外,還有微型硬碟(Microdrive memory stick)、SD記憶卡(SD memory card)、MM卡(MultiMedia Card)等記憶卡類型。

反光鏡預升（Mirror Lock up）

以單眼相機的構造來說，當按下快門的時候，快門簾幕和鏡頭之間的反光鏡會先上升再下降，此時升降的反光鏡所引起的震動會影響拍攝夜景等使用慢快門速度的攝影，為了防止這一點，按下快門後，得先讓反光鏡上升，然後啟動快門簾幕完成曝光來避免反光鏡震動。

B快門（Bulb）

快門速度的一種，稱為B快門，按下快門鍵的期間，快門會持續維持開啟的狀態，當手離開快門的話，快門就會關閉。

觀景窗（View Finder）

為了觀看被攝體來設定構圖的小視窗，有單眼反射方式和複眼式，單眼反射式相機的原理為透過鏡頭所進入的光線，會直接反射進觀景窗當中，所以沒有視覺誤差。觀景窗可分為將實際拍攝的目標原封不動呈現的光學式觀景窗和傳達影像顯示在液晶螢幕上的電子式觀景窗，部分數位相機也會採用液晶顯示螢幕來取代觀景窗。

周邊暗角

相片的邊緣呈現圓弧形黑暗的現象，如果是Lomo相機或玩具相機的話，會自動出現周邊暗角的效果，使用特殊的鏡頭也可以賦予相同的效果。

三腳架（Tripod）

能固定相機的三腳架工具，可以任意調整高度和角度，利用慢快門速度的攝影時是必備的工具。

色溫（Color Temperature）

將受熱而反射出來的物體顏色以絕對溫度的單位來表示。

快門（Shutter）

為了讓感光元件或底片對光線曝光的時間長短而開啟且關閉的機械裝置，快門會與光圈互相牽動曝光數值且將影像記錄在感光元件上。

快門先決（Shutter-Priority）

為了獲得適當曝光而使用自動曝光的方式，拍攝者先決定快門速度的話，相機在測光後就會自動配合指定的快門速度來決定光圈數值。

快門速度（Shutter Speed）

指讓光線能夠到達感光元件和底片而開放快門的時間長短。

手動曝光（Manual Exposure）

攝影者決定光圈數值和快門速度的曝光方式，一般來說就是指手動模式。

輪廓（Silhouette）

指背景比被攝體更加明亮的相片，也就是由被攝體的輪廓線所形成的影子，因為這是背光拍攝，所以被攝體會呈現黑暗的樣子。

失焦（Out focus、Out of focus）

Out of focus是正確的名稱，指脫離焦點的意思，隨著不同目的，可以不對整體進行對焦，只將焦點對準主要目標，讓前方或背景呈現朦朧狀態，藉此強調被攝體，是一種表現方法。

液晶螢幕（LCD）

是經常使用在數位相機、筆記型電腦與筆記型用螢幕、攝錄像機上的液晶畫面，數位相機經常使用一般TFT類型（Thin Film Transistor Liquid Crystal Display）和解析度高的低溫多晶矽（polysilicon）的液晶螢幕，在明亮的室外進行拍攝時，使用液晶螢幕容易造成光線反射而看不清楚。

魚眼鏡頭（Fisheye Lens）

焦距17mm以下的短焦距鏡頭，是會製作出桶形扭曲的特殊鏡頭，能夠呈現寬廣的視角（180度）。

單眼反射式相機（Single Lens Reflex）

一般單眼反射式手動相機經常使用的鏡頭，看到的和實際拍攝的是透過一個鏡頭所形成的。

自動曝光（Automatic Exposure）

為了形成適當曝光，自動調整快門速度和光圈數值的曝光方式。

紅眼現象（Red-eye Effect）

在使用閃光燈的攝影當中，人物的瞳孔呈現出如同兔子眼睛一樣紅的現象。

特寫（Close-Up）

意思就如同字面上的一樣，指靠近被攝體來拍攝的相片，是比起近距離更接近被攝體進行拍攝，或是放大被攝體的小部分來攝影，或者是拍攝花或昆蟲時使用。

光圈

調整相機鏡頭口徑來調整到達底片的光線量和控制景深的工具。

光圈優先模式（Depth Priority Program AE）

屬於自動曝光的一種，拍攝者先設定光圈數值的話，相機就會自動調整快門速度來符合適當曝光。

變焦（Zoom）

有調整鏡頭來調整焦距的光學變焦和攝影時剪裁畫像一部分來擴大畫像的數位變焦。

焦點（Focus）

指透過相機鏡頭進入的光線聚集在感光元件上的位置，隨著焦點的不同，相片可能會呈現清晰或模糊的狀態。

焦距（Focus Length）

指對焦的時候，從鏡頭的光學中心到焦點面的距離，以mm來表示，隨著焦距越長，攝角就會越窄，影像被放大的比例就會越高。

剪裁（Trimming）

指攝影結束後，再次重新構圖，捨去圖片不必要的部分，也稱為裁切。

追蹤攝影（Panning）

拍攝會移動的物體時，相機以相同的速度隨著被攝體移動的方向來拍攝的方法。

泛焦（Pan Focus）

指畫面整體呈現清晰的狀態，進行整體對焦的就稱為泛焦，是景深相當深的拍攝方式。

偏光鏡（Polarizing Filter）

指光線具有往各方向振動且直線前進的特性，偏光鏡的作用便可讓光的震動限於一定方向且阻隔多餘反射光，有助於除去水面以及玻璃窗的反射、或者欲清楚表現出日光的情況下，裝在鏡頭上使用。

焦點鎖定（Focus Lock）

利用自動對焦的相機記憶對中央對焦的焦點後，再變更構圖進行拍攝時所使用的功能。半按快門來鎖定對焦點後，再變更構圖來拍攝相片。

全自動模式（Programmed Mode）

根據測光數值所決定的光圈和快門速度的組合，讓曝光自動化的方式稱為全自動模式。

景深（Depth of Field）

鏡頭對焦的時候，在相片當中清晰出現的範圍稱作景深，鏡頭的焦點距離變短的話，景深就會變深，即使是相同的鏡頭，隨著光圈的縮放，景深也會不同。

高角度（High Angle）

從高的角度往下拍被攝體的方法。

解析度（Resolution）

指相片中的像素數量

攝角（Angle of View）

隨著鏡頭的不同，容納可見畫面的範圍。攝角大小決定於鏡頭的焦距和攝影的畫面廣度。

畫素

顯示能夠以多少pixel來呈現圖片的就是畫素，這是指感光元件的性能，所以隨著畫素越高，就能夠拍出畫質更高的圖片。

【Photo 攝影風】2AL923G

攝影的101個訣竅

作　　者／李慶敏
譯　　者／林建豪
選書企劃／姚蜀芸
執行編輯／王韻雅
特約美編／碼非創意企業有限公司
封面設計／韓衣非

副總編輯／姚蜀芸
總 編 輯／黃錫鉉
社　　長／張雅惠
發 行 人／何飛鵬
出　　版／電腦人文化
發　　行／城邦文化事業股份有限公司
　　　　　歡迎光臨城邦讀書花園
　　　　　網址：www.cite.com.tw
香港發行所／城邦 (香港) 出版集團有限公司
　　　　　香港灣仔駱克道193號東超商業中心1樓
　　　　　電　話：(852) 25086231
　　　　　傳　真：(852) 25789337
　　　　　E-mail：hkcite@biznetvigator.com
馬新發行所／城邦 (馬新) 出版集團
　　　　　Cite(M)Sdn. Bhd. (458372U)
　　　　　11, Jalan 30D/146, Desa Tasik,
　　　　　Sungai Besi, 57000 Kuala Lumpur, Malaysia.
　　　　　電　話：(603) 90563833
　　　　　傳　真：(603) 90562833

印刷／凱林彩印股份有限公司
2010年(民99)12月 初版一刷　　Printed in Taiwan
定價／450元

101 SECRET OF DSLR SHOOTING & RETOUCHING By
Lee Kyung Min
Copyright2008 © Baek Sang Hyun
All rights reserved
Complex Chinese copyright © 2011 by PCUSER, A division
of Cite Publishing Ltd
Complex Chinese edition arranged with INFORMATION
PUBLISHING GROUP
through Eric Yang Agency Inc.

國家圖書館出版品預行編目資料

攝影的101個訣竅
李慶敏著. -- 初版. -- 臺北市：
電腦人文化出版：城邦文化發行, 民99.12
面；　公分
ISBN 978-986-199-253-2 (平裝附光碟片)
1.攝影技術 2.數位攝影 3.數位影像處理

952　　　　　　　　99020342

● 如何與我們聯絡：

1. 若您需要劃撥 購書，請利用以下郵撥帳號：
郵撥帳號：19863813　戶名：書虫股份有限公司

2. 若書籍外觀有破損、缺頁、裝釘錯誤等不完整現象，想要換書、退書，或您有大量購書的需求服務，都請與客服中心聯繫。

客戶服務中心
地址：10483 台北市中山區民生東路二段141號B1
服務電話：(02) 2500-7718、(02) 2500-7719
服務時間：週一 ～ 週五上午9：30～12：00，
下午13：30～17：00
24小時傳真專線：(02) 2500-1990～3
E-mail：service@readingclub.com.tw

3. 若對本書的教學內容有不明白之處，或有任何改進建議，可將您的問題描述清楚，以E-mail寄至以下信箱：pcuser@pcuser.com.tw

4. PCuSER電腦人新書資訊網站：
http://www.pcuser.com.tw

5. 電腦問題歡迎至「電腦QA網」與大家共同討論：http://qa.pcuser.com.tw

6. PCuSER專屬部落格，每天更新精彩教學資訊：
http://pcuser.pixnet.net

7. 歡迎加入我們的Facebook粉絲團：
http://www.facebook.com/pcuserfans
（密技爆料團）
http://www.facebook.com/i.like.mei
（正妹愛攝影）

※詢問書籍問題前，請註明您所購買的書名及書號，以及在哪一頁有問題，以便我們能加快處理速度為您服務。

※我們的回答範圍，恕僅限書籍本身問題及內容撰寫不清楚的地方，關於軟體、硬體本身的問題及衍生的操作狀況，請向原廠商洽詢處理。